设计师的
广告创意设计
色彩搭配手册

段大勇 ——— 编著

U0361731

清华大学出版社
北京

内 容 简 介

本书是一本全面介绍广告创意设计的图书，其突出特点是知识易懂、案例趣味性强。

本书从学习广告创意设计的基础理论知识入手，循序渐进地为读者呈现一个个精彩实用的知识、技巧、色彩搭配方案、CMYK数值。本书共分为8章，内容分别为广告创意设计基础知识、认识色彩、广告创意设计基础色、广告创意设计的创意方式、广告创意设计的构图、平面广告设计的行业分类、广告创意设计的色彩情感、广告创意设计的经典技巧。在多个章节中安排了常用主题色、常用色彩搭配、配色速查、色彩点评、推荐色彩搭配等经典模块，丰富本书结构的同时，也增强了实用性。

本书内容丰富、案例精彩、广告创意设计新颖，适合广告设计、平面设计等专业的初级读者学习使用，也可以作为大中专院校广告设计专业、平面设计专业的教材，还非常适合喜爱广告创意设计的读者朋友作为参考用书。

图书在版编目(CIP)数据

设计师的广告创意设计色彩搭配手册 / 段大勇编著. —北京：清华大学出版社，2021.3
ISBN 978-7-302-57496-5

Ⅰ. ①设⋯　Ⅱ. ①段⋯　Ⅲ. ①广告设计－色彩学－手册　Ⅳ. ①J524.3-62

中国版本图书馆CIP数据核字(2021)第021597号

责任编辑：韩宜波
封面设计：杨玉兰
责任校对：周剑云
责任印制：丛怀宇

出版发行：清华大学出版社
　　　网　　　址：http://www.tup.com.cn，http://www.wqbook.com
　　　地　　　址：北京清华大学学研大厦 A 座　　　　　邮　　编：100084
　　　社 总 机：010-62770175　　　　　　　　　　　邮　　购：010-62786544
　　　投稿与读者服务：010-62776969，c-service@tup.tsinghua.edu.cn
　　　质 量 反 馈：010-62772015，zhiliang@tup.tsinghua.edu.cn
印 装 者：小森印刷（北京）有限公司
经　　销：全国新华书店
开　　本：185mm×210mm　　　印　张：9.4　　　字　数：295 千字
版　　次：2021 年 4 月第 1 版　　　印　次：2021 年 4 月第 1 次印刷
定　　价：69.80 元

产品编号：088128-01

　　本书是从基础理论到高级进阶实战的广告创意设计书籍，以配色为出发点，讲述广告创意设计中配色的应用。书中包含了广告创意设计必学的基础知识及经典技巧。本书不仅有理论、有精彩案例赏析，还有大量的色彩搭配方案、精确的CMYK色彩数值，让读者既可以作为赏析用书，又可作为工作案头的素材。

本书共分8章，具体安排如下。

　　第1章为广告创意设计基础知识，介绍广告的定义、广告的功能、广告构成元素。

　　第2章为认识色彩，包括色相、明度、纯度、主色、辅助色、点缀色、色相对比、色彩的距离、色彩的面积、色彩的冷暖等。

　　第3章为广告创意设计基础色，包括红色、橙色、黄色、绿色、青色、蓝色、紫色、黑、白、灰等。

　　第4章为广告创意设计的创意方式，包括认识广告创意、广告创意的表现方法。

　　第5章为广告创意设计的构图，包括重心型、垂直型、水平型、对称式、曲线型、倾斜式、散点式、三角形、分割型、O形、对角线、满版型、透视型。

　　第6章为平面广告设计的行业分类，包括15种常见的行业平面广告设计。

　　第7章为广告创意设计的色彩情感，包括活泼、温暖浪漫、轻盈、清凉、健康、朴素、平静、厚重、复古。

　　第8章为广告创意设计的经典技巧，精选了15个设计技巧进行介绍。

本书特色如下。

■ **轻鉴赏，重实践**

鉴赏类书只能看，看完自己还是设计不好，本书则不同，增加了多个动手的模块，使读者可以边看边学边练。

■ **章节合理，易吸收**

第1~3章主要讲解广告创意设计的基本知识、基础色；第4~7章介绍广告创意设计的创意方式、广告创意设计的构图、广告创意设计的应用领域、广告创意设计的色彩情感；第8章以轻松的方式介绍15个设计技巧。

■ **设计师编写，写给设计师看**

针对性强。

■ **模块超丰富**

常用主题色、常用色彩搭配、配色速查、色彩点评、推荐色彩搭配在本书都能找到，可以一次满足读者的求知欲。

在本系列书中读者不仅能系统学习广告创意设计，而且还有更多的设计专业供读者选择。

本书希望通过对知识的归纳总结、趣味的模块讲解，打开读者的思路，促使读者自行多做尝试、多理解，以增强读者动脑、动手的能力并激发读者的学习兴趣，开启设计的大门，帮助您迈出第一步，圆您一个设计师的梦！

本书由段大勇编著，其他参与编写的人员还有董辅川、王萍、李芳、孙晓军、杨宗香。

由于作者水平有限，书中难免存在错误和不妥之处，敬请广大读者批评指正。

编　者

CONTENTS 目 录

第1章
广告创意设计基础知识

第2章
认识色彩

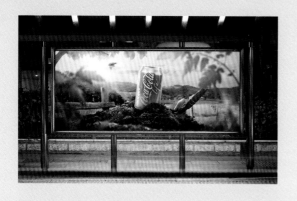

第5章
广告创意设计的构图

第6章
平面广告设计的行业分类

第7章
广告创意设计的色彩情感

第8章
广告创意设计经典技巧

1

第1章

广告创意设计
基础知识

　　广告创意设计是传递信息的一种方式，是通过色彩、构图、文字和创意表达作品、传递主旨内涵的艺术。广告创意设计除了向消费者转达广告基本信息和理念，还需要在视觉上传递出震撼的、美的、趣味的、新奇的享受。

　　"广告"一词是外来语，源于拉丁文Advertise，其含义为"使某人注意到某件事"或"通知别人某件事，以引起他人的注意"。广告是重要的表现手段，主要发布在报纸、杂志、户内或户外广告牌或网络中。

　　广告分为社会性广告和商业性广告，社会性广告是非营利性的，例如政治广告、公益广告；商业性广告是盈利性质的，例如产品广告、文化娱乐广告。

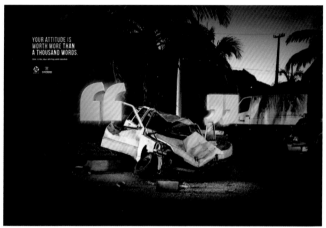

交通安全主题公益海报

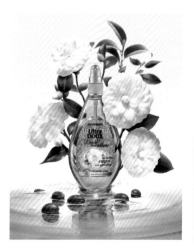
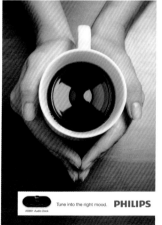

商业广告

1.2　广告的功能

　　在国外广告也称为"瞬间"的街头艺术。广告创意设计相比其他广告具有画面大、内容广泛、艺术表现力丰富、远视效果强烈的特点。广告创意设计最主要的功能是传播信息，包括商品的信息、服务的信息、思想观念的信息等，然后通过传播信息为广告主带来利益。

　　广告创意设计的功能归纳为以下几点：①促进销售；②指导消费；③参与市场竞争；④推动生产的发展；⑤传播先进文化理念。

广告源于早期人们对于消息或产品的宣传，随着社会的发展，科技的发达，宣传手法也从简单的文字图像发展到现在的电视广告等多种更形象生动的方式。广告是由图案、文字和色彩构成的。

1.3.1　图形

图形是广告主要的构成要素，图形具有形象化、具体化、直接化的特性，是一种世界性的语言，在看不懂文字说明的情况下，可以通过图形了解海报信息。广告中图形的设计通俗易懂、简单幽默、生动形象，这样能够便于公众对广告主题的认识、理解与记忆。海报设计中的图形分为摄影型、创意型、装饰型、混合型几种，不同的风格有不同的优点。

1.摄影型

摄影型是将摄影作品作为海报的主题，让人感受非常的真实，具有很强的代入感。

2.创意型

创意型的图形设计会让人产生思考，从而加深对产品或品牌的印象。

3.装饰型

装饰型是以各种不同的图案元素进行版面的装饰。作品中有多种装饰性的元素，使画面丰富多彩、变化多样。

4.混合型

混合型是指作品中可以有多种风格同时并存，例如同时存在摄影作品、插画作品，这种图形方式采用的元素多样、风格多变，视觉效果丰富。

1.3.2 文字

广告除了需要有夺人眼球的画面外，文字设计也是不可或缺的重要组成部分。文字一方面起到解释、说明的作用，另一方面起到美化版面、强化效果的作用。

在广告中，文字内容由标题、正文和落款三部分组成。

标题文字通常字号较大，比较明显，内容也比较简练，在一瞬间就完成信息的传递。

正文是对产品、活动等信息的描述。例如，一张音乐节商演的活动海报，正文部分就应该描述活动的目的和意义，活动的主要项目、时间、地点，以及参加的具体方法及一些必要的注意事项等。

落款就是商家的署名，以确保信息传递的真实性。

广告中的文字还具有可识别性、独特性和统一性。

1.可识别性

文字是用来传递信息的，具有解释说明的作用，因此可识别性是对文字的最基本要求。清晰、易懂的设计手法才是字体设计在广告中的诉求，不要为了设计而设计。

2.独特性

独特性是根据广告创意设计中作品所要表达的主题思想，利用文字的外部形态和韵律在不喧宾夺主的前提下突出字体设计的个性，创造出和主题相一致的特色字体，更加重了设计者意图的表达。

3.统一性

平面海报中的文字不能脱离作品本身单独进行排版制作，要与整个海报风格统一，而且文字要通俗易懂，这样便于理解和记忆。

1.3.3　色彩

　　任何广告作品都离不开色彩，色彩能够表现出广告的主题和创意。在进行色彩搭配的过程中，所选择的配色既需要充分展现产品、体现企业的特征、符合当下市场审美，还要根据不同年龄、经历、环境、风俗、性别选择相应的颜色。

常见的广告创意设计色彩系列

■　食品广告通常选用鲜艳明亮的颜色，突出食品的美味，从而达到刺激观者味蕾的效果。

■　常用色调：红色、橙色、黄色、绿色。

■　安全类广告一般用色简洁，避免过于花哨，给人以放心、信任的视觉印象，从而体现作品传递的安全感。以稳定的用色打动观众。

■　常用色调：蓝色、绿色、灰色。

■　情感类的广告创意设计所涉及的行业比较广，广告的感染力较强，可给观者带来亲切舒适的感觉。

■　常用色调：橙色、红色、黄色。

■ 环保广告具有较强的公益宣传效果，能够激发人们的保护意识，拥有较强的突出性和启发性，可以促进人与自然和谐发展。

■ 常用色调：蓝色、绿色、灰色。

■ 科技类广告中丰富用色的层次感可以使画面在强调严谨、稳重的同时更加生动活泼。只需稍加注意用色的比例、侧重即可。

■ 常用色调：灰色、白色、蓝色、绿色。

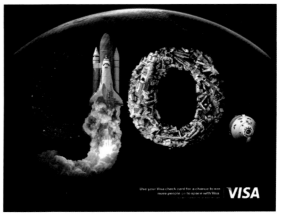

第2章

认识色彩

在平面广告作品中，凭借色彩的表现力可以提升作品本身的魅力，使平面广告作品产生强烈的视觉冲击效果和人文艺术魅力。优秀的配色也能在一瞬间传递产品信息和吸引观者注意，由此可见色彩运用是平面广告设计的重要课题。

2.1　色相、明度、纯度

色相是指颜色的基本相貌，它是色彩的首要特性。

- 有彩色的基本色。
- 基本色相：红、橙、黄、绿、蓝、紫。
- 加入中间色成为24个色相。

在这幅广告作品中，以紫色作为主色调，背景中大面积的紫色颜色纯度高，搭配正黄色，整体给人活力、张扬的视觉感受。

CMYK: 65,98,9,0　　CMYK: 7,1,85,0
CMYK: 5,41,44,0　　CMYK: 78,77,70,47

该作品以绿色作为主色调，搭配灰绿色和黄绿色，整体给人一种温和、健康的感觉。并通过少量的红色进行点缀，让画面气氛活跃起来。

CMYK: 55,10,60,0　　CMYK: 30,5,30,0
CMYK: 30,8,88,0　　CMYK: 36,95,89,2

明度是指色彩的明亮程度，明度不仅表现在物体明暗程度上，还表现在反射程度的系数上。

- 明度越高，色彩越浓越亮。明度越低，色彩越深越暗。
- 明度最高的色彩是白色，明度最低的色彩是黑色，均为无彩色。
- 有彩色的明度，越接近白色者越高，越接近黑色者越低。
- 依明度高低顺序排列各色相，则为黄→橙→绿→红→蓝→紫。

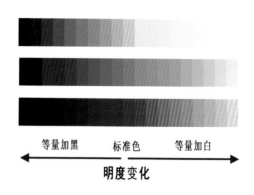

<div align="center">等量加黑　标准色　等量加白</div>

<div align="center">**明度变化**</div>

该广告为高明度色彩基调，以淡蓝色为主色，搭配白色，整体配色给人轻盈、天真烂漫的感觉。

CMYK: 18,1,5,0
CMYK: 5,4,7,0
CMYK: 71,60,56,8

该广告为中明度色彩基调，卡其色的背景色彩温和、中庸，与产品的气质相匹配。画面中通过光影丰富色彩和视觉层次。

CMYK: 23,25,35,0　CMYK: 48,56,70,1
CMYK: 66,40,20,0　CMYK: 70,50,68,5

该广告为低明度色彩基调，以藏蓝色为主色调，整体色彩沉着、稳重。为了让画面主次分明，将顶部和底部的色彩加深，通过明暗对比将中间的焦点区域进行突出。

CMYK: 100,90,55,25
CMYK: 15,89,88,0

CMYK: 10,35,53,0
CMYK: 10,10,20,0

纯度是指色彩的鲜艳程度，表示颜色中所含有色成分的比例，比例越大则色彩越纯，比例越低则色彩的纯度就越低。

■ 通常高纯度的颜色会产生强烈、鲜明、生动的感觉。
■ 中纯度的颜色会产生适当、温和、平静的感觉。
■ 低纯度的颜色会产生一种细腻、雅致、朦胧的感觉。

高纯度　　　　　中纯度　　　　　低纯度

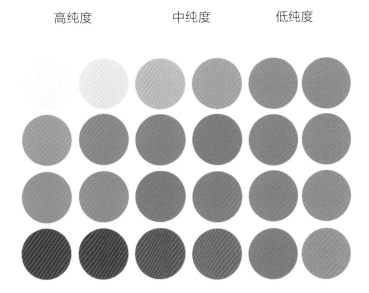

该广告采用高纯度的配色方案，以高纯度的橙色作为主色调，搭配上果汁旋转的动势，整体给人兴奋、活力的视觉体验。

CMYK：0,63,90,0　　　　　CMYK：2,12,40,0
CMYK：5,20,82,0　　　　　CMYK：75,0,100,0

该广告采用中纯度的配色方案，画面中所用到的两种绿色纯度都不高，所以给人一种积极、生机的感觉。

CMYK：70,3,90,0　　　CMYK：100,100,100,100
CMYK：15,6,55,0　　　CMYK：0,0,0,0

这是一个食品广告设计，采用了低纯度的配色方案。海报中整体色彩纯度低，对比较弱，有一种温柔、含蓄的美感。

CMYK：44,38,43,0　　　　CMYK：19,29,43,0
CMYK：9,3,37,0　　　　　CMYK：0,0,0,0

2.2 主色、辅助色、点缀色

2.2.1 主色

　　主色通常为较大面积覆盖于整体设计。而主色通常决定整体设计的色调基础以及最终效果。且设计中的辅助色与点缀色的搭配运用，均需围绕主体色调进行搭配融合，只有在辅助色与点缀色相互融合衬托的条件下，整体设计构建才能体现得既完整又全面。

　　这是一款功能性饮料的广告作品，以蓝色作为主色调。高纯度的宝石蓝给人鲜明、刺激的视觉体验，搭配淡青色的闪电，给人一种能量爆发的感觉，非常切合海报主题。

CMYK: 100,100,55,37
CMYK: 85,65,0,0
CMYK: 40,0,10,0
CMYK: 23,90,83,0

推荐配色方案

CMYK: 92,88,80,80　CMYK: 100,90,50,10
CMYK: 93,82,0,0　　CMYK: 43,0,9,0

CMYK: 100,97,46,8　CMYK: 44,0,7,0
CMYK: 0,0,0,0　　　CMYK: 30,100,96,0

该广告以黄色作为主色调，高纯度的黄色给人温暖、明亮的感觉，整体通过明暗的变换营造空间感。

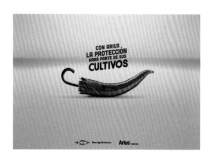

CMYK：16,23,82,0
CMYK：23,98,98,0
CMYK：51,92,98,32

推荐配色方案

CMYK：20,98,98,0　　CMYK：6,5,69,0
CMYK：11,29,87,0　　CMYK：4,14,55,0

CMYK：2,4,30,0　　CMYK：12,55,89,0
CMYK：10,9,77,0　　CMYK：55,70,100,22

该广告以绿色作为主色调，绿色的产品搭配鲜活的植物，整体给人一种自然、清新、健康的心理感受。

CMYK：48,10,85,0
CMYK：83,55,100,28
CMYK：15,3,23,0
CMYK：0,0,0,0

推荐配色方案

CMYK：44,22,76,0　　CMYK：80,50,95,15
CMYK：55,73,98,28　　CMYK：32,7,60,0

CMYK：70,33,92,0　　CMYK：55,29,89,0
CMYK：44,9,97,0　　CMYK：18,3,25,0

2.2.2　辅助色

　　辅助色起衬托主色与提升点缀色的中间作用，辅助色通常不会占据整体设计较多版面，面积少于主色而且色调浅于主色。这样进行的组合搭配合理均衡，互不抢夺。

这是一款鲜虾面的广告设计，以红色作为海报的主色调，以橘黄色作为海报的辅助色，两种颜色为类似色关系，所以海报整体给人热情饱满、活力四射的感觉。

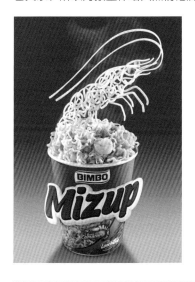

CMYK：27,95,93,0
CMYK：7,34,80,0
CMYK：5,15,32,0
CMYK：66,44,88,2

CMYK：25,95,100,0　　CMYK：0,66,85,0
CMYK：2,22,59,0　　　CMYK：7,35,80,0

CMYK：18,99,90,0　　CMYK：40,100,70,4
CMYK：1,50,90,0　　　CMYK：5,8,20,0

该广告以绿色作为主色调，以乳白色作为辅助色，整体色彩清新、自然。在该海报中，白色具有提高画面明度、丰富画面视觉层次的作用。

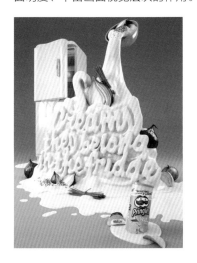

CMYK：75,40,100,2
CMYK：8,8,17,0
CMYK：57,90,70,32

CMYK：25,0,88,0　　　CMYK：35,0,77,0
CMYK：25,65,85,0　　　CMYK：50,15,98,0

CMYK：82,35,100,0　　CMYK：6,5,35,0
CMYK：15,10,85,0　　　CMYK：35,8,90,0

2.2.3　点缀色

　　点缀色主要起到衬托主色调及承接辅助色的作用，通常在整体设计中占据很少一部分。点缀色在整体设计中具有至关重要的作用，能够为主色与辅助色搭配做到很好的诠释，能够使整体设计更加完善具体，丰富整体设计的内涵细节。

　　在这幅文字海报中，整体颜色纯度较高，给人一种明快、刺激的视觉感受。海报以黄色作为点缀色，能够瞬间吸引到观者的注意力，并牢牢抓住观者的目光，达到瞬间传递信息的作用。

CMYK：68,0,10,0
CMYK：18,90,0,0
CMYK：13,5,87,0

推荐配色方案

CMYK：30,95,20,0　　CMYK：5,93,10,0
CMYK：67,100,15,0　　CMYK：7,0,82,0

CMYK：20,95,12,0　　CMYK：60,98,40,2
CMYK：95,90,22,0　　CMYK：78,32,8,0

　　该广告采用黑白人像作为背景，为了避免无彩色的单调、乏味，以正黄色作为点缀色，让画面形成颜色的对比，为画面注入活力。

CMYK：30,23,22,0
CMYK：80,75,73,50
CMYK：7,2,85,0

推荐配色方案

CMYK：100,100,100,100　　CMYK：44,35,32,0
CMYK：60,55,65,6　　　　　CMYK：0,0,0,0

CMYK：100,100,100,100　　CMYK：44,35,32,0
CMYK：0,0,0,0　　　　　　　CMYK：7,2,85,0

该广告以青色搭配灰色，整体色彩沉稳、老练，以正红色作为点缀色，高纯度的红色在整个画面中最为醒目。

CMYK：77,23,28,0
CMYK：80,75,75,55
CMYK：11,98,100,0

CMYK：80,60,32,0　　CMYK：45,25,15,0
CMYK：11,98,100,0　　CMYK：77,23,28,0

CMYK：72,1,8,2,0　　CMYK：89,80,50,15
CMYK：12,98,100,0　　CMYK：80,75,75,53

该广告以黄色作为主色调，以红色作为点缀色，二者同属于暖色调，搭配在一起给人温暖、和煦的视觉感受，这种配色经常出现在食品广告中。

CMYK：5,30,90,0
CMYK：8,13,70,0
CMYK：8,96,93,0

推荐配色方案

CMYK：5,43,90,0　　CMYK：7,68,95,0
CMYK：17,92,99,0　　CMYK：11,95,95,0

CMYK：2,4,30,0　　CMYK：12,55,89,0
CMYK：10,9,77,0　　CMYK：8,95,93,0

色彩的距离就是可使人感觉物体进退、凹凸、远近的视觉效果。色相是影响距离感的主要因素，其次是纯度和明度。一般暖色和高明度的色彩具有前进、凸出、接近的效果，而冷色和低明度的色彩则效果相反。在海报设计中常利用色彩的距离这一特点，来改善海报的设计感。

这是一个网页广告设计，它以白色作为背景色，搭配大面积的黄色给人一种鲜明、夺目的视觉感受。

CMYK: 6,13,73,0
CMYK: 0,0,0,0
CMYK: 0,74,78,0
CMYK: 70,7,90,0

推荐配色方案

CMYK: 7,2,86,0 CMYK: 5,15,75,0
CMYK: 35,5,84,0 CMYK: 75,13,92,0

CMYK: 4,48,83,0 CMYK: 2,27,48,0
CMYK: 0,0,0,0 CMYK: 64,39,92,1

在这幅平面广告作品中，白色作为明度最高的颜色，最先映入眼帘，能够在一瞬间将文字信息传递出来。

CMYK: 0,73,50,0
CMYK: 0,0,0,0
CMYK: 57,45,44,0
CMYK: 48,95,83,19

推荐配色方案

CMYK: 0,75,50,0 CMYK: 5,48,23,0
CMYK: 2,26,5,0 CMYK: 3,35,30,0

CMYK: 20,75,55,0 CMYK: 0,88,70,0
CMYK: 18,70,33,0 CMYK: 3,23,50,0

该广告采用低明度的配色方案，大面积的灰色在视觉上会产生较远的距离感，而画面中的黄色属于暖色，并且明度高，属于前进色。二者搭配在一起，黄色的文字就会显得格外突出。

CMYK：85,80,80,65
CMYK：65,58,55,5
CMYK：8,20,89,0

推荐配色方案

CMYK：92,87,88,78　CMYK：72,65,60,15
CMYK：13,14,15,0　CMYK：60,58,85,13

CMYK：80,75,72,46　CMYK：50,41,39,0
CMYK：7,6,5,0　　　CMYK：7,6,86,0

该广告以黑色作为背景，给人的视觉感受比较远。前景中的紫色和蓝紫色在黑色背景的衬托下，就显得更近。

CMYK：85,80,80,67
CMYK：80,85,0,0
CMYK：5,44,9,0
CMYK：70,83,0,0

推荐配色方案

CMYK：100,100,100,100　CMYK：12,45,15,0
CMYK：85,78,0,0　　　　CMYK：33,47,0,0

CMYK：80,75,72,45　CMYK：98,100,60,17
CMYK：25,75,42,0　CMYK：70,85,0,0

色彩的面积是指在同一画面中因颜色所占面积大小产生的色相、明度、纯度等画面效果。当强弱不同的色彩搭配在一起的时候，若想看到较为均衡的画面效果，可以通过调整色彩的面积大小来达到目的。

该广告以青色作为主色调，大面积的青色让人联想到河流、海洋，给人一种清凉的视觉感受。

推荐配色方案

CMYK：25,100,100,0　CMYK：17,15,20,0
CMYK：70,3,35,0　　CMYK：83,47,47,0

CMYK：85,44,53,0　CMYK：75,12,38,0
CMYK：80,38,18,0　CMYK：85,80,52,10

CMYK：72,8,37,0
CMYK：6,93,75,0
CMYK：100,100,100,100
CMYK：0,0,0,0

该广告红色占了大部分版面，红色给人一种喜庆、欢乐的感觉，搭配上圣诞树造型的图案，很容易就让人联想到圣诞节。

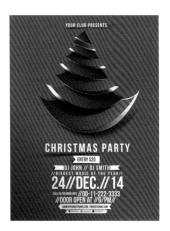

推荐配色方案

CMYK：60,100,100,55　CMYK：45,93,90,17
CMYK：40,100,100,5　　CMYK：40,30,30,0

CMYK：37,100,100,3　CMYK：10,90,70,0
CMYK：10,88,25,0　　CMYK：0,0,0,0

CMYK：18,86,70,0
CMYK：100,100,100,100
CMYK：0,0,0,0

在该广告中，装在罐子里的草莓占据了大部分版面，再搭配橘红色调，整体给人一种甜蜜、幸福的感觉。

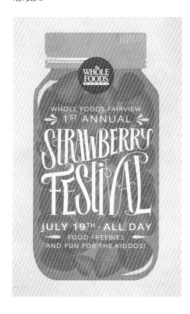

CMYK: 5,75,73,0
CMYK: 15,8,65,0
CMYK: 0,0,0,0
CMYK: 28,32,30,0

推荐配色方案

CMYK: 5,80,77,0 CMYK: 5,58,58,0
CMYK: 3,88,88,0 CMYK: 8,15,20,0

CMYK: 11,92,95,0 CMYK: 8,60,60,0
CMYK: 13,7,60,0 CMYK: 0,0,0,0

该广告以灰色为背景，灰色的面积较大，所以版面给人安静、沉稳的感觉。整个作品中颜色较少，低纯度的蓝色和红色，为安静的氛围增添了些许活力。

CMYK: 25,18,16,0
CMYK: 35,93,82,1
CMYK: 85,60,28,0
CMYK: 4,4,10,0

推荐配色方案

CMYK: 55,44,42,0 CMYK: 23,17,16,0
CMYK: 30,76,60,0 CMYK: 89,65,30,0

CMYK: 70,65,60,15 CMYK: 80,55,30,0
CMYK: 40,70,60,0 CMYK: 0,0,0,0

色彩的冷暖是一种色彩感觉，当冷色和暖色搭配在一起形成的差异效果即为冷暖对比。
画面中冷色和暖色的占据比例，决定了整体画面的色彩倾向，也就是暖色调或冷色调。

该平面广告描绘了一幅海底世界，以青色作为主色调，给人一种冰凉、深邃、神秘的视觉感受。以正黄色作为点缀色，在冷暖对比下，黄色部分显得格外抢眼、突出。

CMYK：85,45,28,0
CMYK：100,89,50,15
CMYK：15,10,85,0

推荐配色方案

CMYK: 85,53,25,0 CMYK: 68,12,32,0
CMYK: 100,85,47,15 CMYK: 15,35,80,0

CMYK: 78,35,2,0 CMYK: 98,83,0,0
CMYK: 100,100,55,25 CMYK: 17,10,85,0

该广告大面积地使用到了黄色调，温暖、热情的黄色搭配蓝色、红色等高纯度的色彩，整体给人活力、兴奋、刺激的视觉感受。

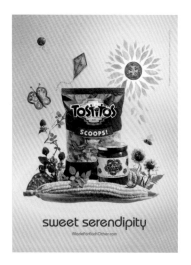

CMYK：7,10,87,0
CMYK：90,85,25,0
CMYK：0,90,75,0
CMYK：72,35,98,0
CMYK：0,70,73,0

推荐配色方案

CMYK: 4,43,90,0 CMYK: 7,68,95,0
CMYK: 88,83,22,0 CMYK: 8,73,98,0

CMYK: 8,55,87,0 CMYK: 6,9,82,0
CMYK: 70,25,99,0 CMYK: 8,96,93,0

该广告以青色作为主色调，给人清凉、冰爽的感觉，再搭配人物吃冰激凌的画面，能够在炎炎夏日中感受到一丝冰凉。

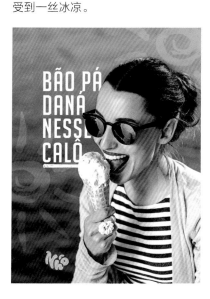

推荐配色方案

CMYK: 92,88,80,72 CMYK: 100,99,50,10
CMYK: 93,82,0,0 CMYK: 44,0,9,0

CMYK: 100,97,46,8 CMYK: 44,0,7,0
CMYK: 0,0,0,0 CMYK: 7,0,82,0

CMYK: 70,0,17,0
CMYK: 6,2,67,0
CMYK: 0,0,0,0

在该网页广告中，以蓝色作为主色调，蓝色属于冷色调，给人冰冷、严肃、理性的视觉印象。搭配高纯度的黄色，使本来冰冷的画面添加了温暖、活力的气氛。

推荐配色方案

CMYK: 89,78,0,0 CMYK: 100,98,40,0
CMYK: 100,100,63,46 CMYK: 3,11,45,0

CMYK: 100,97,38,0 CMYK: 78,55,0,0
CMYK: 70,0,17,0 CMYK: 8,9,87,0

CMYK: 100,98,45,0
CMYK: 10,0,82,0
CMYK: 0,0,0,0

3

第3章

广告创意设计
基础色

广告的基础色分为：红、橙、黄、绿、青、蓝、紫、黑、白、灰。各种色彩都有属于自己的特点，给人的感觉也都是不相同的，有的会让人兴奋、有的会让人忧伤、有的会让人感到充满活力，还有的则会让人感到神秘莫测。合理应用和搭配色彩，可以使广告设计更能与消费者产生心理互动。

3.1　红色

3.1.1　认识红色

　　红色：红色属于暖色调，色彩性格张扬、外向，象征着生命、活力、健康、热情、朝气、欢乐，是一种刺激性很强的颜色。红色无论与什么颜色一起搭配，都会显得格外显眼。

洋红色
RGB=207,0,112
CMYK=24,98,29,0

鲜红色
RGB=216,0,15
CMYK=19,100,100,0

鲑红色
RGB=242,155,135
CMYK=5,51,41,0

威尼斯红色
RGB=200,8,21
CMYK=28,100,100,0

胭脂红色
RGB=215,0,64
CMYK=19,100,69,0

山茶红色
RGB=220,91,111
CMYK=17,77,43,0

壳黄红色
RGB=248,198,181
CMYK=3,31,26,0

宝石红色
RGB=200,8,82
CMYK=28,100,54,0

玫瑰红色
RGB=230,28,100
CMYK=11,94,40,0

玫瑰红色
RGB=230,28,100
CMYK=11,94,40,0

浅玫瑰红色
RGB=238,134,154
CMYK=8,60,24,0

浅粉红色
RGB=252,229,223
CMYK=1,15,11,0

灰玫红色
RGB=194,115,127
CMYK=30,65,39,0

朱红色
RGB=233,71,41
CMYK=9,85,86,0

火鹤红色
RGB=245,178,178
CMYK=4,41,22,0

勃艮第酒红色
RGB=102,25,45
CMYK=56,98,75,37

优品紫红色
RGB=225,152,192
CMYK=14,51,5,0

3.1.2 红色搭配

色彩调性：甜美、激情、热血、火焰、兴奋、敌对、警示。

常用主题色：

| CMYK: 9,85,86,0 | CMYK: 11,94,40,0 | CMYK: 24,98,29,0 | CMYK: 30,65,39,0 | CMYK: 4,41,22,0 | CMYK: 56,98,75,37 |

常用色彩搭配

CMYK: 11,66,4,0
CMYK: 52,99,40,1

CMYK: 25,58,0,0
CMYK: 79,96,74,67

CMYK: 33,31,7,0
CMYK: 3,47,16,0

CMYK: 3,82,23,0
CMYK: 7,62,52,0

玫瑰红色搭配深洋红色，呈现出娇艳、华丽的视觉效果，是一种适用于表现女性产品的配色。

朱红有时会使人产生浮躁心理，因此在搭配时选择无颜色的黑色，可适当缓解鲜艳色彩产生的刺激感。

灰玫红色搭配火鹤红，色彩纯度较低，使得画面节奏感缓慢，常给人轻松、平和的印象。

同类色配色中勃艮第酒红搭配鲑红，颜色层次分明，效果明显，既能引起观者注意又不会产生炫目感。

配色速查

热血

甜美

激情

警示

CMYK: 24,98,29,0
CMYK: 69,86,0,0
CMYK: 44,100,84,11
CMYK: 0,33,16,0

CMYK: 4,41,22,0
CMYK: 3,15,0,0
CMYK: 7,39,0,0
CMYK: 27,65,20,0

CMYK: 11,94,40,0
CMYK: 8,55,18,0
CMYK: 35,51,0,0
CMYK: 77,78,75,54

CMYK: 20,98,100,0
CMYK: 55,100,100,40
CMYK: 100,100,100,100
CMYK: 4,30,88,0

这是一款麦当劳品牌的广告设计。画面中仅使用标志的一角作为图案装饰，简洁明了，足以给观者留下深刻印象。

色彩点评

- 海报以红色作为主色调，大面积的红色给人喜庆、火热的心理感受。
- 海报以黄色为点缀色，高纯度的红色和黄色形成激烈的碰撞，让人觉得激情澎湃。
- 画面通过具有标志性图形的线条将视线引导到商品上方，达到宣传产品的目的。

CMYK: 14,94,85,0
CMYK: 0,0,0,0 CMYK: 15,13,84,0

推荐色彩搭配

C: 12	C: 21	C: 0	C: 52	C: 28	C: 9	C: 23	C: 53	C: 50	C: 35	C: 15	C: 13
M: 30	M: 99	M: 0	M: 100	M: 75	M: 86	M: 0	M: 38	M: 85	M: 99	M: 27	M: 60
Y: 85	Y: 100	Y: 0	Y: 100	Y: 100	Y: 66	Y: 78	Y: 97	Y: 100	Y: 100	Y: 91	Y: 62
K: 0	K: 0	K: 0	K: 34	K: 0	K: 0	K: 0	K: 0	K: 22	K: 22	K: 0	K: 0

在这幅海报作品中，发射的火箭带起了烟雾、礼品代表着节日喜庆、欢乐的氛围，倾斜的标题文字增加了版面的动感，可以让观者从中感受到节日的气氛。

色彩点评

- 海报采用单色调的配色方案，高纯度的红色给人喜庆、热闹的感觉。
- 白色的文字在红色背景衬托下显得格外突出。
- 画面中灰色作为过渡色，让画面色调变得热烈而不张扬，欢乐而不喧闹。

CMYK: 37,100,100,3
CMYK: 15,25,23,0
CMYK: 0,0,0,0

推荐色彩搭配

C: 5	C: 33	C: 33	C: 52	C: 35	C: 30	C: 50	C: 9	C: 24	C: 89	C: 0	C: 100
M: 84	M: 96	M: 100	M: 100	M: 100	M: 90	M: 98	M: 17	M: 98	M: 65	M: 0	M: 100
Y: 60	Y: 8	Y: 100	Y: 100	Y: 100	Y: 95	Y: 100	Y: 17	Y: 99	Y: 0	Y: 0	Y: 62
K: 0	K: 0	K: 1	K: 37	K: 1	K: 0	K: 27	K: 0	K: 0	K: 0	K: 0	K: 32

3.2.1 认识橙色

橙色：橙色兼具红色的热情和黄色的开朗，常能让人联想到丰收的季节、温暖的太阳以及成熟的橙子，是繁荣与骄傲的象征，应用在食品包装上还会促进消费者食欲，为美味加分。但它同红色一样不宜使用过长。对神经紧张和易怒的人来讲，橙色易使他们产生烦躁感，并不是一种合适的颜色。

橘色
RGB=235,97,3
CMYK=9,75,98,0

柿子橙色
RGB=237,108,61
CMYK=7,71,75,0

橙色
RGB=235,85,32
CMYK=8,80,90,0

阳橙色
RGB=242,141,0
CMYK=6,56,94,0

橘红色
RGB=238,114,0
CMYK=7,68,97,0

热带色
RGB=242,142,56
CMYK=6,56,80,0

橙黄色
RGB=255,165,1
CMYK=0,46,91,0

杏黄色
RGB=229,169,107
CMYK=14,41,60,0

米色
RGB=228,204,169
CMYK=14,23,36,0

驼色
RGB=181,133,84
CMYK=37,53,71,0

琥珀色
RGB=203,106,37
CMYK=26,69,93,0

咖啡色
RGB=106,75,32
CMYK=59,69,98,28

蜂蜜色
RGB= 250,194,112
CMYK=4,31,60,0

沙棕色
RGB=244,164,96
CMYK=5,46,64,0

巧克力色
RGB=85,37,0
CMYK=60,84,100,49

深褐色
RGB= 139,69,19
CMYK=49,79,100,18

3.2.2 橙色搭配

色彩调性：活跃、兴奋、温暖、富丽、辉煌、炽热、消沉、烦闷。

常用主题色：

CMYK: 0,46,91,0　　CMYK: 7,71,75,0　　CMYK: 5,46,64,0　　CMYK: 26,69,93,0　　CMYK: 9,75,98,0　　CMYK: 49,79,100,18

常用色彩搭配

CMYK: 0,46,91,0
CMYK: 12,12,30,0

橙色与米色的搭配颜色温暖、舒适，亲和力强。

CMYK: 7,71,75,0
CMYK: 11,33,87,0

柿子橙搭配橙黄色，高饱和度配色给人热情奔放的印象，使人感到亲切。

CMYK: 26,69,93,0
CMYK: 5,9,85,0

琥珀色搭配金色，仿佛让人感受到丰收的喜悦，适用于表达与秋季相关的主题。

CMYK: 26,69,93,0
CMYK: 9,75,98,0

橘色搭配锦葵紫，高纯度风格广告更具感染力，但面积过大会使人产生烦躁之感。

配色速查

富丽

CMYK: 0,46,91,0
CMYK: 47,93,100,17
CMYK: 2,7,87,0
CMYK: 7,0,29,0

欢乐

CMYK: 0,88,85,0
CMYK: 10,0,82,0
CMYK: 0,0,0,0
CMYK: 0,65,90,0

兴奋

CMYK: 9,75,98,0
CMYK: 14,48,89,0
CMYK: 18,66,44,0
CMYK: 18,0,40,0

消沉

CMYK: 49,79,100,18
CMYK: 66,45,100,3
CMYK: 36,0,65,0
CMYK: 2,36,77,0

这是一个以饮料为主题的海报设计，因为是葡萄口味所以将葡萄堆成瓶子的形状，这样的设计既能体现饮料的口味，又能给人一种鲜榨果汁新鲜健康的心理感受。

色彩点评

- 海报以橙色作为背景色，色调鲜活、生动，富有朝气。
- 海报背景中的放射状图案通过颜色明度的变化和放射状图案聚拢的位置，将视线引导向商品，能够充分地突出商品。
- 橙色与紫色形成对比，让画面形成兴奋、热情的气氛，这样的配色可以得到年轻人的认可。

CMYK: 0,80,90,0
CMYK: 1,25,55,0
CMYK: 55,92,23,0
CMYK: 80,25,95,0

推荐色彩搭配

C: 12	C: 5	C: 65	C: 26	C: 39	C: 12	C: 24	C: 18	C: 0	C: 1	C: 67	C: 2
M: 30	M: 6	M: 74	M: 79	M: 0	M: 63	M: 5	M: 57	M: 58	M: 23	M: 100	M: 80
Y: 85	Y: 6	Y: 100	Y: 76	Y: 64	Y: 95	Y: 77	Y: 67	Y: 87	Y: 55	Y: 38	Y: 95
K: 0	K: 0	K: 46	K: 0	K: 0	K: 0	K: 0	K: 0	K: 0	K: 1	K: 0	K: 0

这是一个银行海报设计，双重曝光的特效给人丰富、交融的视觉感受。海报分为左右两部分，左侧人物面容沧桑但眼神坚定，让人联想到成功人士；右侧版面手写体的广告标题随意、洒脱，深入人心。

色彩点评

- 整个版面为驼色调，整体色调成熟、老练，应用在财经类海报中，给人一种踏实、稳重，值得信赖的感觉。
- 海报为单色调配色，通过颜色明度的变化丰富画面层次。
- 白色的文字在海报中具有提高画面明度的作用。

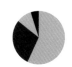

CMYK: 12,35,58,0 CMYK: 58,78,100,40
CMYK: 4,38,83,0 CMYK: 100,95,55,23

推荐色彩搭配

C: 8	C: 36	C: 9	C: 9	C: 12	C: 4	C: 47	C: 9	C: 15	C: 48	C: 27	C: 9
M: 27	M: 32	M: 7	M: 53	M: 47	M: 3	M: 78	M: 48	M: 64	M: 88	M: 0	M: 28
Y: 52	Y: 90	Y: 7	Y: 62	Y: 89	Y: 31	Y: 100	Y: 6	Y: 84	Y: 100	Y: 34	Y: 35
K: 0	K: 0	K: 0	K: 0	K: 0	K: 0	K: 13	K: 4	K: 20	K: 0	K: 0	K: 0

3.3.1 认识黄色

黄色：黄色为暖色调，是所有颜色中光感最强、最活跃的颜色。黄色具有膨胀、扩展、前进的特性，所以在让人感觉温暖、热情之余，还会给人冷漠、高傲、敏感的视觉印象。

黄色
RGB=255,255,0
CMYK=10,0,83,0

铬黄色
RGB=253,208,0
CMYK=6,23,89,0

金色
RGB=255,215,0
CMYK=5,19,88,0

香蕉黄色
RGB=255,235,85
CMYK=6,8,72,0

鲜黄色
RGB=255,234,0
CMYK=7,7,87,0

月光黄色
RGB=155,244,99
CMYK=7,2,68,0

柠檬黄色
RGB=240,255,0
CMYK=17,0,84,0

万寿菊黄色
RGB=247,171,0
CMYK=5,42,92,0

香槟黄色
RGB=255,248,177
CMYK=4,3,40,0

奶黄色
RGB=255,234,180
CMYK=2,11,35,0

土著黄色
RGB=186,168,52
CMYK=36,33,89,0

黄褐色
RGB=196,143,0
CMYK=31,48,100,0

卡其黄色
RGB=176,136,39
CMYK=40,50,96,0

含羞草黄色
RGB=237,212,67
CMYK=14,18,79,0

芥末黄色
RGB=214,197,96
CMYK=23,22,70,0

灰菊色
RGB=227,220,161
CMYK=16,12,44,0

3.3.2　黄色搭配

色彩调性：荣誉、快乐、开朗、活力、阳光、警示、庸俗、廉价、吵闹。

常用主题色：

CMYK: 5,19,88,0　　CMYK: 6,8,72,0　　CMYK: 5,42,92,0　　CMYK: 2,11,35,0　　CMYK: 31,48,100,0　　CMYK: 23,22,70,0

常用色彩搭配

CMYK: 47,100,18,0
CMYK: 10,0,85,0

CMYK: 2,11,35,0
CMYK: 38,6,0,0

CMYK: 5,19,88,0
CMYK: 47,94,100,19

CMYK: 31,48,100,0
CMYK: 0,71,84,0

紫色与黄色的搭配颜色相互碰撞，色感丰富华丽。

奶黄搭配天青色，饱和度低，是一种淡雅、温柔的配色，常给人一种稳定感。

金色搭配博朗底酒红色，配色鲜明，给人一种复古、怀念的感觉。

黄褐色搭配柿子橙，是一种容易博得人们好感的色彩，会给人一种很舒服的过渡感。

配色速查

成熟	厚重	温暖	吵闹

CMYK: 30,70,97,0
CMYK: 11,29,88,0
CMYK: 5,15,55, 0
CMYK: 10,20,77,0

CMYK: 31,48,100,0
CMYK: 35,70,100,1
CMYK: 11,16,72,0
CMYK: 99,97,80,38

CMYK: 2,43,0,0
CMYK: 6,5,70,0
CMYK: 11,30,87,0
CMYK: 4,15,55,0

CMYK: 2,4,30,0
CMYK: 7,33,90,0
CMYK: 6,7,60,0
CMYK: 55,95,33,0

这是一个口香糖的创意海报，画面中通过夸张的表情表达对食品的渴望，这种夸张的表现手法让人感觉风趣、幽默，并且能够激发消费者想尝试一下究竟能有多美味的好奇心。

色彩点评

■ 海报的背景与商品的颜色相呼应。

■ 黄色调的配色鲜明、张扬，效果非常抢眼，就算在很远的地方也容易被人发现。

■ 蓝色的商品名称与黄色形成对比，并且在整个画面中处于非常显眼的位置，所以能给人留下深刻的印象。

CMYK: 7,6,60,0
CMYK: 7,7,80,0
CMYK: 95,100,20,0

CMYK: 45,63,75,2
CMYK: 28,100,100,2

推荐色彩搭配

C: 14	C: 37	C: 12	C: 13	C: 85	C: 14	C: 7	C: 39	C: 8	C: 0	C: 5	C: 46
M: 16	M: 62	M: 9	M: 42	M: 81	M: 16	M: 83	M: 54	M: 55	M: 0	M: 7	M: 80
Y: 82	Y: 100	Y: 9	Y: 92	Y: 93	Y: 84	Y: 63	Y: 100	Y: 89	Y: 0	Y: 62	Y: 100
K: 0	K: 1	K: 0	K: 0	K: 74	K: 0	K: 0	K: 1	K: 0	K: 0	K: 0	K: 14

这是一个饼干海报设计，不但将饼干进行拟人化的设计，还将带有标志的饼干作为人物的头部，并放置于视觉中心，起到了宣传品牌的作用。

色彩点评

■ 海报以黄色为背景，能够刺激观者的视觉神经，可以瞬间激起观者的注意。

■ 彩色的圆形装饰因为颜色面积较小，所以颜色丰富但不杂乱。

■ 海报中黑色的饼干因为颜色明度低，所以格外醒目突出。

CMYK: 6,15,88,0
CMYK: 100,100,100,100
CMYK: 6,80,18,0
CMYK: 85,33,95,0

推荐色彩搭配

C: 18	C: 22	C: 85	C: 43	C: 55	C: 51	C: 12	C: 10	C: 14	C: 36	C: 73	C: 49
M: 15	M: 0	M: 61	M: 27	M: 44	M: 16	M: 19	M: 33	M: 9	M: 0	M: 30	M: 62
Y: 90	Y: 7	Y: 100	Y: 100	Y: 45	Y: 49	Y: 77	Y: 0	Y: 87	Y: 75	Y: 60	Y: 100
K: 0	K: 0	K: 40	K: 0	K: 0	K: 0	K: 0	K: 0	K: 0	K: 0	K: 0	K: 7

3.4.1 认识绿色

绿色：绿色是大自然中最常见的颜色，所以当我们看到绿色时很容易联想到与自然相关的对象，例如树叶、蔬菜、果实，这就让绿色象征着新生、希望、健康、平和、安稳。

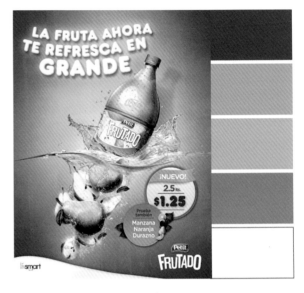

黄绿色
RGB=216,230,0
CMYK=25,0,90,0

苹果绿色
RGB=158,189,25
CMYK=47,14,98,0

墨绿色
RGB=0,64,0
CMYK=90,61,100,44

叶绿色
RGB=135,162,86
CMYK=55,28,78,0

草绿色
RGB=170,196,104
CMYK=42,13,70,0

苔藓绿色
RGB=136,134,55
CMYK=46,45,93,1

芥末绿色
RGB=183,186,107
CMYK=36,22,66,0

橄榄绿色
RGB=98,90,5
CMYK=66,60,100,22

枯叶绿色
RGB=174,186,127
CMYK=39,21,57,0

碧绿色
RGB=21,174,105
CMYK=75,8,75,0

绿松石绿色
RGB=66,171,145
CMYK=71,15,52,0

青瓷绿色
RGB=123,185,155
CMYK=56,13,47,0

孔雀石绿色
RGB=0,142,87
CMYK=82,29,82,0

铬绿色
RGB=0,101,80
CMYK=89,51,77,13

孔雀绿色
RGB=0,128,119
CMYK=85,40,58,1

钴绿色
RGB=106,189,120
CMYK=62,6,66,0

3.4.2 绿色搭配

色彩调性：春天、天然、和平、安全、生长、希望、沉闷、陈旧、健康。

常用主题色：

CMYK: 47,14,98,0 　 CMYK: 62,6,66,0 　 CMYK: 82,29,82,0 　 CMYK: 90,61,100,44 　 CMYK: 37,0,82,0 　 CMYK: 46,45,93,1

常用色彩搭配

CMYK: 82,29,82,0
CMYK: 68,23,41,0

孔雀石绿搭配青蓝色，被广泛应用在医疗领域，给人严谨、科学、稳定的感受。

CMYK: 62,6,66,0
CMYK: 18,5,83,0

钴绿搭配鲜黄，较为活泼，散发着青春的味道，可提升整个广告的吸引力。

CMYK: 37,0,82,0
CMYK: 4,33,48,0

荧光绿搭配浅沙棕，明度较高，给人鲜活明快、清新的视觉感受。

CMYK: 46,45,93,1
CMYK: 43,0,67,0

苔藓绿搭配苹果绿，令人仿佛置身于丛林，给人一种人与自然相互交融的感觉。

配色速查

春天

CMYK: 67,10,90,0
CMYK: 38,0,54,0
CMYK: 3,24,73,0
CMYK: 47,9,11,0

清纯

CMYK: 62,6,66,0
CMYK: 44,0,62,0
CMYK: 18,84,24,0
CMYK: 48,100,85,20

老练

CMYK: 47,37,95,0
CMYK: 70,55,88,13
CMYK: 65,60,100,25
CMYK: 25,42,70,0

希望

CMYK: 8,0,40,0
CMYK: 10,0,60,0
CMYK: 28,0,75,0
CMYK: 55,2,92,0

这是一款放置于公交站台上的可口可乐广告设计。作品中将产品置于土地之上，体现了饮料的自然、健康。

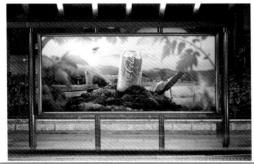

色彩点评

■ 画面中黄绿色搭配黄色，二者为类似色，搭配在一起给人协调、舒适的感觉。

■ 褐色的土壤不但丰富了画面的层次感，也为画面增添了几分厚重感。

■ 在这幅海报中，绿色象征着希望、生机、新生。

CMYK: 53,4,100,0
CMYK: 4,6,34,0 CMYK: 66,73,94,45

推荐色彩搭配

C: 32	C: 49	C: 15	C: 57	C: 57	C: 66	C: 40	C: 15	C: 44	C: 52	C: 5	C: 87
M: 0	M: 11	M: 0	M: 5	M: 5	M: 0	M: 100	M: 17	M: 6	M: 68	M: 2	M: 47
Y: 60	Y: 100	Y: 81	Y: 94	Y: 94	Y: 60	Y: 88	Y: 83	Y: 96	Y: 100	Y: 2	Y: 100
K: 0	K: 0	K: 0	K: 0	K: 0	K: 0	K: 6	K: 0	K: 0	K: 0	K: 0	K: 11

这是一个关于食品的海报设计。画面内容丰富，文字与图形相结合，倾斜的立体文字、翻动的食物使整个画面充满动感。

色彩点评

■ 绿色的背景采用渐变色，由橄榄绿到黄绿色，通过颜色明度的变化将观者的视线集中到文字和图案上方。

■ 海报以红色作为点缀色，红色与绿色为互补色关系，所以红色部分在画面中格外突出。

■ 海报以绿色为主色调，绿色象征着健康、自然，符合当下人们的追求。

CMYK: 75,50,100,12 CMYK: 33,15,81,0
CMYK: 9,90,100,0 CMYK: 2,28,72,0

推荐色彩搭配

C: 30	C: 46	C: 82	C: 6	C: 55	C: 6	C: 90	C: 0	C: 22	C: 30	C: 72	C: 46
M: 7	M: 7	M: 66	M: 52	M: 28	M: 21	M: 55	M: 92	M: 3	M: 4	M: 44	M: 70
Y: 80	Y: 97	Y: 100	Y: 88	Y: 97	Y: 72	Y: 100	Y: 93	Y: 55	Y: 89	Y: 100	Y: 96
K: 0	K: 0	K: 45	K: 0	K: 0	K: 0	K: 30	K: 0	K: 0	K: 0	K: 3	K: 8

3.5 青色

3.5.1 认识青色

青色：青色是在可见光谱中介于绿色和蓝色之间的颜色，属于电磁波里可见光的高频段，有点类似于湖水的颜色。青色属于冷色调，给人理性、沉静、悠远、含蓄的感觉。当青色与白色搭配时，会让人产生冰凉、清爽的感觉；当青色与深蓝色搭配时，则给人理性、专业之感。

青色
RGB=0,255,255
CMYK=55,0,18,0

铁青色
RGB=82,64,105
CMYK=89,83,44,8

深青色
RGB=0,78,120
CMYK=96,74,40,3

天青色
RGB=135,196,237
CMYK=50,13,3,0

群青色
RGB=0,61,153
CMYK=99,84,10,0

石青色
RGB=0,121,186
CMYK=84,48,11,0

青绿色
RGB=0,255,192
CMYK=58,0,44,0

青蓝色
RGB=40,131,176
CMYK=80,42,22,0

瓷青色
RGB=175,224,224
CMYK=37,1,17,0

淡青色
RGB=225,255,255
CMYK=14,0,5,0

白青色
RGB=228,244,245
CMYK=14,1,6,0

青灰色
RGB=116,149,166
CMYK=61,36,30,0

水青色
RGB=88,195,224
CMYK=62,7,15,0

藏青色
RGB=0,25,84
CMYK=100,100,59,22

清漾青色
RGB=55,105,86
CMYK=81,52,72,10

浅葱色
RGB=210,239,232
CMYK=22,0,13,0

3.5.2　青色搭配

色彩调性：欢快、淡雅、安静、沉稳、广阔、科技、严肃、阴险、消极、沉静、深沉、冰冷。

常用主题色：

CMYK: 55,0,18,0　CMYK: 50,13,3,0　CMYK: 37,1,17,0　CMYK: 84,48,11,0　CMYK: 62,7,15,0　CMYK: 96,74,40,3

常用色彩搭配

CMYK: 50,13,3,0
CMYK: 0,0,0,0

CMYK: 55,0,18,0
CMYK: 73,96,27,0

CMYK: 84,48,11,0
CMYK: 58,0,53,0

CMYK: 96,74,40,3
CMYK: 16,1,67,0

天青色搭配白色，在白色的衬托下使青色干净、清爽。

青色搭配水晶紫，是一款适用于表达成熟女性的颜色，给人高贵、淡雅的视觉印象。

青蓝色搭配绿松石绿，令人联想到清透的湖水，给人清凉、安静之感。

深青色搭配月光黄，犹如黑夜与白天相碰撞。如此配色，多用于婴幼儿产品中。

配色速查

冰冷	欢快	清爽	科技
CMYK: 96,74,40,3 CMYK: 71,15,52,0 CMYK: 75,27,8,0 CMYK: 32,6,7,0	CMYK: 55,0,18,0 CMYK: 43,12,0,0 CMYK: 0,0,0,0 CMYK: 15,8,78,0	CMYK: 71,22,0,0 CMYK: 22,0,2,0 CMYK: 50,0,15,0 CMYK: 0,0,0,0	CMYK: 100,88,15,0 CMYK: 70,8,12,0 CMYK: 75,33,16,0 CMYK: 100,95,20,0

这是一个男装品牌的海报设计。该设计将衬衫领口作为泳池，用来体现海报"时髦地享受夏季"的主题。

色彩点评

- 海报为单色调配色方案，统一的天青色调给人冰凉、清爽的感觉。
- 领口图案颜色稍浅一些，这样能够从背景中脱离出来，起到突出、强调的作用。
- 黄色的游泳圈作为画面的点缀色，为画面增添了趣味性。

CMYK: 60,3,0,0
CMYK: 6,33,90,0

CMYK: 66,23,0,0

推荐色彩搭配

C: 75	C: 62	C: 30	C: 78	C: 12	C: 58	C: 52	C: 55	C: 92	C: 27	C: 60	C: 99
M: 54	M: 0	M: 0	M: 44	M: 12	M: 0	M: 5	M: 0	M: 70	M: 14	M: 0	M: 84
Y: 0	Y: 44	Y: 56	Y: 100	Y: 76	Y: 80	Y: 22	Y: 18	Y: 1	Y: 11	Y: 18	Y: 56
K: 0	K: 0	K: 0	K: 5	K: 0	K: 0	K: 0	K: 0	K: 0	K: 0	K: 0	K: 28

这是一个关于食品的海报设计。该设计中精美的食物不但能吸引观者的注意，还能激发观者的食欲。飘逸的曲线文字，又起到了说明的作用。

色彩点评

- 青色的天空给人干净、清爽的感觉，奠定了整个画面的情感基调。
- 红色的草莓派颜色非常鲜艳，是整个画面的视觉中心。
- 青色与红色对比强烈、鲜明、醒目，容易引起注意。

CMYK: 63,20,1,0 CMYK: 38,55,83,0
CMYK: 55,18,100,0 CMYK: 23,100,100,0

推荐色彩搭配

C: 72	C: 37	C: 41	C: 89	C: 58	C: 84	C: 14	C: 82	C: 66	C: 81	C: 37	C: 62
M: 21	M: 1	M: 44	M: 83	M: 0	M: 48	M: 0	M: 51	M: 75	M: 52	M: 1	M: 7
Y: 41	Y: 17	Y: 55	Y: 44	Y: 44	Y: 11	Y: 5	Y: 72	Y: 100	Y: 72	Y: 17	Y: 15
K: 0	K: 0	K: 0	K: 8	K: 0	K: 0	K: 0	K: 10	K: 0	K: 10	K: 0	K: 0

3.6.1　认识蓝色

　　蓝色：蓝色是最极端的冷色调，让人联想到宇宙、天空、海洋，这些都是自由、宽广的象征。蓝色具有理性、科技的意味，经常应用在与科技相关的行业，例如电子类、网络科技、汽车等相关行业。

蓝色
RGB=0,0,255
CMYK=92,75,0,0

天蓝色
RGB=0,127,255
CMYK=80,50,0,0

蔚蓝色
RGB=4,70,166
CMYK=96,78,1,0

普鲁士蓝色
RGB=0,49,83
CMYK=100,88,54,23

矢车菊蓝色
RGB=100,149,237
CMYK=64,38,0,0

深蓝色
RGB=1,1,114
CMYK=100,100,54,6

道奇蓝色
RGB=30,144,255
CMYK=75,40,0,0

宝石蓝色
RGB=31,57,153
CMYK=96,87,6,0

午夜蓝色
RGB=0,51,102
CMYK=100,91,47,9

皇室蓝色
RGB=65,105,225
CMYK=79,60,0,0

浓蓝色
RGB=0,90,120
CMYK=92,65,44,4

蓝黑色
RGB=0,14,42
CMYK=100,99,66,57

爱丽丝蓝色
RGB=240,248,255
CMYK=8,2,0,0

水晶蓝色
RGB=185,220,237
CMYK=32,6,7,0

孔雀蓝色
RGB=0,123,167
CMYK=84,46,25,0

水墨蓝色
RGB=73,90,128
CMYK=80,68,37,1

3.6.2 蓝色搭配

色彩调性：沉静、冷淡、理智、高深、科技、沉闷、死板、压抑。

常用主题色：

CMYK: 92,75,0,0　　CMYK: 80,50,0,0　　CMYK: 96,87,6,0　　CMYK: 84,46,25,0　　CMYK: 32,6,7,0　　CMYK: 80,68,37,1

常用色彩搭配

CMYK: 80,50,0,0
CMYK: 100,91,52,21

天蓝色搭配午夜蓝，同类蓝色进行搭配，给人以稳定、低调的视觉感。

CMYK: 84,46,25,0
CMYK: 11,45,82,0

孔雀蓝搭配橙黄，给人理性的感觉，整体配色舒适、和谐，严谨但不失透气性。

CMYK: 32,6,7,0
CMYK: 52,0,84,0

水晶蓝搭配嫩绿色，让人想到淡蓝的天空和嫩绿的草地，给人舒适、安定的印象。

CMYK: 90,75,0,0
CMYK: 12,95,15,0

蓝色和洋红色的搭配，给人很艳丽的感觉，通常以渐变的方式使用。

配色速查

冷淡

CMYK: 47,6,5,0
CMYK: 70,13,4,0
CMYK: 15,0,1,0
CMYK: 40,3,12,0

科技

CMYK: 90,80,0,0
CMYK: 100,100,58,18
CMYK: 60,13,5,0
CMYK: 100,97,38,0

理智

CMYK: 32,6,7,0
CMYK: 88,51,59,5
CMYK: 56,0,21,0
CMYK: 52,63,0,0

沉闷

CMYK: 80,68,37,1
CMYK: 79,81,0,0
CMYK: 54,9,37,0
CMYK: 100,100,59,21

这是一个电影海报设计。该设计采用三角形构图方式，以演员作为视觉中心，使海报充满了吸引力。

■ 海报以蓝色搭配蓝黑色，给人理智、深邃、神秘的感觉。

■ 浅灰色为中明度，人物为低明度，两种颜色对比鲜明，增加了画面的层次，同时也让人物部分更加突出。

■ 标题文字部分采用冷色调，中间位置为橙色调，冷暖对比让标题产生跳跃感，更容易吸引观者注意。

CMYK: 100,100,58,22　　CMYK: 100,100,25,0
CMYK: 13,85,99,0　　　　CMYK: 20,15,17,0

推荐色彩搭配

C: 100	C: 0	C: 35	C: 59		C: 74	C: 87	C: 81	C: 100		C: 52	C: 15	C: 80	C: 100
M: 98	M: 0	M: 16	M: 15		M: 45	M: 53	M: 29	M: 100		M: 23	M: 1	M: 74	M: 99
Y: 43	Y: 0	Y: 43	Y: 5		Y: 11	Y: 37	Y: 100	Y: 54		Y: 11	Y: 65	Y: 72	Y: 56
K: 7	K: 0	K: 0	K: 0		K: 0	K: 0	K: 0	K: 6		K: 0	K: 0	K: 48	K: 13

这是一个饮品海报。商品位于海报的中心位置，并通过曲线图案簇拥着商品，让视线集中到商品上，从而加深消费者对商品的印象。

■ 海报以蓝色作为主色调，通过图案的搭配给人沉稳、安静的感觉。

■ 装饰图案部分颜色采用同类色的配色，不同明度的蓝色变化丰富，层次分明。

■ 商品以银灰色为主色，颜色明度高，这样能够拉开与背景的距离，使其更突出。

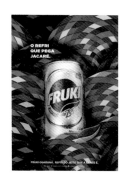

CMYK: 95,80,25,0　　CMYK: 10,7,5,0
CMYK: 28,95,88,0　　CMYK: 85,48,100,13

推荐色彩搭配

C: 100	C: 0	C: 35	C: 59		C: 74	C: 87	C: 81	C: 100		C: 52	C: 15	C: 80	C: 100
M: 98	M: 0	M: 16	M: 15		M: 45	M: 53	M: 29	M: 100		M: 23	M: 1	M: 74	M: 99
Y: 43	Y: 0	Y: 43	Y: 5		Y: 11	Y: 37	Y: 100	Y: 54		Y: 11	Y: 65	Y: 72	Y: 56
K: 7	K: 0	K: 0	K: 0		K: 0	K: 0	K: 0	K: 6		K: 0	K: 0	K: 48	K: 13

3.7 紫色

3.7.1 认识紫色

　　紫色：在所有颜色中紫色波长最短，它是由红色和蓝色叠加而成，属于二次色。因为紫色在自然界中很少见，在古代都是皇室的专属颜色，所以高纯度的紫色给人高贵、奢华的感觉。

紫色
RGB=102,0,255
CMYK=81,79,0,0

淡紫色
RGB=227,209,254
CMYK=15,22,0,0

靛青色
RGB=75,0,130
CMYK=88,100,31,0

紫藤色
RGB=141,74,187
CMYK=61,78,0,0

木槿紫色
RGB=124,80,157
CMYK=63,77,8,0

藕荷色
RGB=216,191,206
CMYK=18,29,13,0

丁香紫色
RGB=187,161,203
CMYK=32,41,4,0

水晶紫色
RGB=126,73,133
CMYK=62,81,25,0

矿紫色
RGB=172,135,164
CMYK=40,52,22,0

三色堇紫色
RGB=139,0,98
CMYK=59,100,42,2

锦葵紫色
RGB=211,105,164
CMYK=22,71,8,0

淡紫丁香色
RGB=237,224,230
CMYK=8,15,6,0

浅灰紫色
RGB=157,137,157
CMYK=46,49,28,0

江户紫色
RGB=111,89,156
CMYK=68,71,14,0

蝴蝶花紫色
RGB=166,1,116
CMYK=46,100,26,0

蔷薇紫色
RGB=214,153,186
CMYK=20,49,10,0

3.7.2 紫色搭配

色彩调性：芬芳、高贵、优雅、自傲、敏感、内向、冰冷、严厉。

常用主题色：

CMYK: 88,100,31,0　　CMYK: 62,81,25,0　　CMYK: 46,100,26,0　　CMYK: 40,52,22,0　　CMYK: 68,71,14,0　　CMYK: 22,71,8,0

常用色彩搭配

CMYK: 11,66,4,0
CMYK: 50,100,100,30

水晶紫搭配博朗底酒红，是表现成熟女性魅力的绝佳颜色，营造出一种高尚、雅致的感觉。

CMYK: 22,71,8,0
CMYK: 9,13,5,0

锦葵紫搭配浅粉红，犹如公主般粉嫩可爱，使人心生一种想要保护的欲望。

CMYK: 88,100,31,0
CMYK: 14,48,82,0

靛青色搭配热带橙，鲜明的配色呈现出一种活力十足的感觉，令人心情舒畅。

CMYK: 24,32,0,0
CMYK: 42,0,8,0

淡紫色搭配淡青色，给人高档、优雅、有格调的意象。

配色速查

优雅

CMYK: 0,15,0,0
CMYK: 27,38,0,0
CMYK: 0,32,14,0
CMYK: 15,21,0,0

神秘

CMYK: 47,100,18,0
CMYK: 75,100,5,0
CMYK: 90,100,57,13
CMYK: 80,100,28,0

敏感

CMYK: 88,100,31,0
CMYK: 99,100,64,42
CMYK: 51,63,0,0
CMYK: 36,24,0,0

高贵

CMYK: 40,52,22,0
CMYK: 12,26,0,0
CMYK: 75,68,16,0
CMYK: 81,100,63,50

这是一幅纽约夏季街头嘉年华系列广告设计。作品中将跑鞋、鞋面、鞋底的纹路这类元素结合到文字中，紧扣海报主题，让海报充满创意。

色彩点评

- 海报以紫色调的渐变色作为背景色，颜色艳丽，具有强烈的冲击感。
- 紫色的渐变背景通过颜色的变化形成空间的纵深感，让3D字体组成了一场视觉盛宴。
- 画面中白色的文字在高饱和度色彩下形成强烈的对比，所以更加突出。

CMYK: 40,78,0,0 CMYK: 22,24,21,0
CMYK: 60,0,33,0 CMYK: 13,19,88,0

推荐色彩搭配

C: 5	C: 33	C: 33	C: 52	C: 100	C: 31	C: 80	C: 99	C: 84	C: 66	C: 100	C: 91
M: 84	M: 96	M: 100	M: 100	M: 99	M: 78	M: 83	M: 97	M: 100	M: 100	M: 100	M: 72
Y: 60	Y: 8	Y: 100	Y: 100	Y: 13	Y: 0	Y: 0	Y: 56	Y: 65	Y: 36	Y: 47	Y: 30
K: 0	K: 0	K: 1	K: 37	K: 0	K: 0	K: 0	K: 34	K: 53	K: 1	K: 4	K: 0

这是一个矢量风格的海报设计。作品通过创意插画吸引观者的注意，并将视线引导向标题位置，从而达到信息传播的目的。作品中将"数学"比喻为"药剂"，通过将药剂注入大脑中达到"与思维相融合"的目的。

色彩点评

- 该海报以紫灰色作为主色调，给人神秘、诡异的心理感受。
- 画面压暗四角的亮度，制作出暗角的效果，能够让视线集中在图案部分。
- 画面中紫色的药水颜色饱和度高，所以能够瞬间吸引观者注意。

CMYK: 48,62,10,0 CMYK: 13,23,34,0
CMYK: 28,95,87,0 CMYK: 75,93,0,0

推荐色彩搭配

C: 9	C: 17	C: 61	C: 78	C: 74	C: 5	C: 11	C: 59	C: 60	C: 7	C: 1	C: 79
M: 34	M: 10	M: 85	M: 100	M: 89	M: 1	M: 66	M: 0	M: 74	M: 86	M: 44	M: 91
Y: 44	Y: 54	Y: 100	Y: 45	Y: 23	Y: 16	Y: 83	Y: 18	Y: 82	Y: 77	Y: 6	Y: 51
K: 0	K: 0	K: 51	K: 4	K: 0	K: 0	K: 0	K: 0	K: 31	K: 0	K: 0	K: 19

3.8.1 认识黑、白、灰

黑色：黑色是明度最低的颜色，往往用来表现庄严、肃穆与深沉的情感，常被人们称为"极色"。

白色：白色代表着纯洁、神圣，是最明亮的颜色。白色是纯粹的，如果在白色中添加任何颜色，都会影响白色的纯洁性，白色会产生色彩倾向，并且颜色温柔含蓄，让人感觉舒适。

灰色：灰色是可以最大限度地满足人眼对色彩明度舒适要求的中性色。它的注目性很低，与其他颜色搭配可取得很好的视觉效果，通常灰色会给人留下一种阴天、轻松、随意、舒服的感觉。

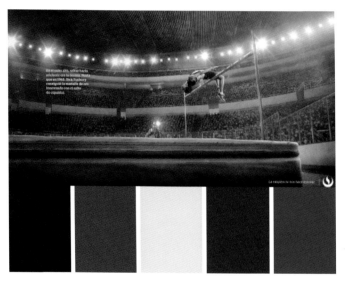

白色
RGB=255,255,255
CMYK=0,0,0,0

月光白色
RGB=253,253,239
CMYK=2,1,9,0

雪白色
RGB=233,241,246
CMYK=11,4,3,0

象牙白色
RGB=255,251,240
CMYK=1,3,8,0

10% 亮灰色
RGB=230,230,230
CMYK=12,9,9,0

50% 灰色
RGB=102,102,102
CMYK=67,59,56,6

80% 炭灰色
RGB=51,51,51
CMYK=79,74,71,45

黑色
RGB=0,0,0
CMYK=93,88,89,88

3.8.2　黑、白、灰搭配

色彩调性：经典、洁净、暴力、黑暗、平凡、和平、沉闷、悲伤。

常用主题色：

CMYK: 0,0,0,0　　CMYK: 2,1,9,0　　CMYK: 12,9,9,0　　CMYK: 67,59,56,6　　CMYK: 79,74,71,45　　CMYK: 93,88,89,88

常用色彩搭配

CMYK: 11,66,4,0
CMYK: 52,99,40,1

CMYK: 25,58,0,0
CMYK: 79,96,74,67

CMYK: 33,31,7,0
CMYK: 3,47,16,0

CMYK: 3,82,23,0
CMYK: 7,62,52,0

白色搭配浅杏黄，视觉上给人舒适、纯净的感受，常用于休闲服饰和家居广告中。

10%亮灰搭配水墨蓝，不自觉地让人想起汽车、电器等行业，给人严谨、稳重的印象。

50%灰搭配粉红色，既热情又含蓄，营造一种轻柔、温和的感觉。

黑色搭配深红色，犹如一杯红葡萄酒，高贵而不失性感，给人十分魅惑的视觉感。

配色速查

洁净	平凡	沉闷	经典

CMYK: 0,0,0,0
CMYK: 3,3,3,0
CMYK: 14,0,1,0
CMYK: 40,0,15,0

CMYK: 8,6,6,0
CMYK: 20,5,8,0
CMYK: 22,24,12,0
CMYK: 10,16,9,0

CMYK: 92,95,68,60
CMYK: 75,80,72,53
CMYK: 58,65,53,3
CMYK: 77,60,75,25

CMYK: 100,100,100,100
CMYK: 40,32,30,0
CMYK: 48,50,55,0
CMYK: 0,0,0,0

这是一个保险公司的海报设计。该作品通过饼图展示出火灾以后财产的剩余情况，这样的创意暗示人们购买保险能够在遇到灾害后保留一部分财产。

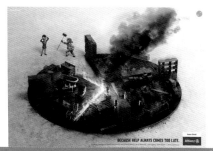

色彩点评

■ 海报以灰色为主色调，这与火灾后的颜色相同，给人萧条、肮脏的心理感受。

■ 主体部分为低明度色彩基调，增加了画面压抑的气氛。

■ 橙色调的火焰在灰色调的画面中格外醒目、刺眼，能够激发观者的警惕心理。

CMYK: 25,21,22,0
CMYK: 41,81,98,5

CMYK: 78,76,74,52
CMYK: 5,15,44,0

推荐色彩搭配

C: 28	C: 79	C: 7	C: 89
M: 22	M: 75	M: 5	M: 85
Y: 21	Y: 37	Y: 5	Y: 82
K: 0	K: 2	K: 0	K: 73

C: 81	C: 4	C: 29	C: 76
M: 61	M: 3	M: 23	M: 71
Y: 89	Y: 9	Y: 22	Y: 57
K: 27	K: 0	K: 0	K: 17

C: 33	C: 44	C: 75	C: 60
M: 70	M: 39	M: 75	M: 90
Y: 81	Y: 40	Y: 75	Y: 96
K: 0	K: 0	K: 50	K: 55

这是一个监控系统的海报设计。该作品中将摄像头比喻成狗，通过这种创意吸引观者的注意，并引发思考。

色彩点评

■ 作品采用低明度色彩基调，大面积的黑色为画面增加了神秘气氛。

■ 低明度的配色让人觉得庄严、肃穆，会让消费者觉得安装监控系统是一件重要的事情，从而激发购买欲。

■ 画面中利用狗的视线将人的视线引导向品牌标志的位置，能够建立品牌效应。

CMYK: 90,88,86,77
CMYK: 66,58,53,3
CMYK: 72,81,10,0

推荐色彩搭配

C: 93	C: 49	C: 12	C: 67
M: 88	M: 40	M: 9	M: 62
Y: 89	Y: 38	Y: 9	Y: 41
K: 70	K: 0	K: 0	K: 1

C: 92	C: 78	C: 70	C: 38
M: 87	M: 75	M: 80	M: 37
Y: 89	Y: 71	Y: 0	Y: 25
K: 80	K: 46	K: 0	K: 0

C: 12	C: 40	C: 76	C: 65
M: 11	M: 32	M: 80	M: 63
Y: 13	Y: 30	Y: 60	Y: 55
K: 0	K: 0	K: 27	K: 5

第4章

广告创意设计的
创意方式

广告创意的目的在于提升表现力、传播力和竞争力，那么如何才能制作出充满创意的作品进而达到这一目的呢？这是有方法可循的，在本章中就来学习广告创意设计的创意方式。

4.1.1 什么是广告创意

随着经济发展，广告从之前的"投入大战"上升到广告创意的竞争，因此"创意"也就愈发受到重视。那么什么是创意呢？可以简单理解为创造某种意象。

洗护用品系列广告

4.1.2 广告创意的目的

广告基本的目的就是"广而告之"，通过极具创意的想法加深消费者对品牌的印象。

1. 提升产品与消费者沟通的质量

平面广告是无声的销售员，而广告通过创意吸引人们的注意，唤起情感和激发兴趣，从而赢得消费者对产品或品牌的注意，最后达到使消费者消费的目的。

2. 广告创意降低传播成本

广告的投放需要大量资金的支持，而一个富有创意的广告能够轻松被人所记忆，这就可以减少广告投放的投入，从而降低传播成本。

3. 有助于品牌增值

在当下的市场活动中，所有品牌都在为建立品牌效应而不断努力。成功的品牌需要与消费者产生共鸣，而广告创意是品牌对消费的价值的一种召唤。

4. 提升消费者的审美能力

广告既是一种商业行为，也是一种文化行为，有着很强的传播力和影响力，富有美感与创意的广告能够调动消费者潜意识的品位追求，提升消费者的审美能力，并产生模仿效应。

汽车系列广告

4.1.3 广告创意的原则

创意是广告的灵魂，也是对设计师的考验，需要设计师具有丰富的创新思维。广告创意不仅需要灵感，也需要有丰富的理论知识，同时还需要遵循一定的创意原则。

1. 独创性原则

与众不同的创意总是能够被人关注，并通过新鲜感引发人们浓厚的兴趣，并且在消费者脑海中留下深刻的、不可磨灭的印象。

2. 通俗性原则

广告所要面向广大的受众群体，其创意内容要以消费者的理解为限度。晦涩难懂的创意只会浪费宝贵资源，只有通俗、易懂的创意，才能被受众接纳和认可。

3. 蕴含性原则

广告创意通常不会只停留在表层，而是要使"本质"通过"表象"显现出来，这就需要创意形式蕴含更深层次的含义，这才能具有吸引人一看再看的魅力。

4. 实效性原则

平面广告创意能否达到促销的目的基本上取决于广告信息的传达效率，这就是广告创意的实效性原则。

创意海报作品欣赏

4.1.4　广告创意思维方式

根据创意产生的思维方式划分，创意思维方式主要包括逻辑思维、形象思维、直觉思维、聚合思维、发散思维、逆向思维、联想思维。

1. 逻辑思维

逻辑思维是指具有逻辑推理产生的思维方式，是层层递进的，具有一定的指向性。

2. 形象思维

形象思维是将创意形象化表现的思维方式。可以简单理解为画面中的元素"像"另外一种元素。

3. 直觉思维

直觉思维是指人对于事物的灵感，第一感觉，这种方式相对于逻辑思维和形象思维而言，更具跳跃性，是比较无规律的。

4. 聚合思维

聚合思维是指将众多的元素碎片性逐步引导到条理化的逻辑序列中去，最终得出一个合乎逻辑规范的结论。

5. 发散思维

发散思维是指将一个整体的元素拆分、打乱，然后通过重组、替换等过程，从而产生新的画面创意。

6. 逆向思维

逆向思维是对事物、观点、定论、观点反向思考的一种思维方式。

7. 联想思维

联想思维是指人脑记忆表象系统中，由于某种诱因导致不同表象之间发生联系的一种没有固定思维方向的自由思维活动。

4.2　广告创意的表现方法

　　创意是一个优秀作品必备的闪光点，通过联想与想象将画面进行调整，使用艺术手法进行修饰，就是将现有的知识进行结合与渗透，进而形成更巧妙、更有创意的思维方式，极具创意的平面广告设计非常易于传播。

4.2.1　直接展示法

　　直接展示法是将产品的质感、功能、用途、特性等，如实地展现在平面作品中，通过真实的刻画将商品最具有吸引力的部分展示给消费者，从而赢得消费者的亲切感和信任感。

在该海报中商品位于画面中间位置，在花朵的簇拥下商品显得高贵、精致，整体给人一种档次高、效果好的心理感受。

色彩点评

- 因为商品为橙色，所以海报以橙色为主色调，给人高贵、奢华的视觉感受。
- 海报整体明度较高，低纯度的背景将高纯度的商品从画面中凸显出来。
- 绿色作为海报的点缀色，为海报增添了自然、生动的气息。

CMYK: 12,40,80,0
CMYK: 0,7,13,0
CMYK: 75,55,100,20
CMYK: 20,3,4,0

推荐色彩搭配

C: 8	C: 42	C: 4	C: 68
M: 43	M: 73	M: 34	M: 50
Y: 80	Y: 100	Y: 78	Y: 100
K: 0	K: 5	K: 0	K: 10

C: 0	C: 0	C: 52	C: 16
M: 7	M: 16	M: 75	M: 17
Y: 13	Y: 32	Y: 100	Y: 37
K: 0	K: 0	K: 23	K: 0

C: 6	C: 38	C: 7	C: 26
M: 45	M: 44	M: 12	M: 15
Y: 85	Y: 73	Y: 36	Y: 80
K: 0	K: 0	K: 0	K: 0

这是一幅食品主题海报设计，食物位于画面右下角，掰开的食物露着中间的夹心，突出了产品的特点。

色彩点评

- 橙色调的商品色彩浓郁，能够吸引观者注意，并勾起食欲。
- 从饼干中流淌出来的夹心组合成文字，给人一种丝滑、甜蜜的感觉，同时说明了饼干有两种不同的口味。
- 整个海报通过颜色纯度对比，将产品从画面中凸显出来，灰色调的背景，颜色干净，但不会喧宾夺主。

CMYK: 5,17,16,0
CMYK: 63,85,97,55
CMYK: 2,44,70,0
CMYK: 85,42,88,3

推荐色彩搭配

C: 15	C: 28	C: 10	C: 47
M: 15	M: 42	M: 37	M: 70
Y: 15	Y: 40	Y: 50	Y: 70
K: 0	K: 0	K: 0	K: 6

C: 23	C: 6	C: 24	C: 1
M: 37	M: 14	M: 25	M: 50
Y: 40	Y: 13	Y: 25	Y: 68
K: 0	K: 0	K: 0	K: 0

C: 9	C: 0	C: 22	C: 77
M: 20	M: 25	M: 66	M: 23
Y: 25	Y: 44	Y: 80	Y: 77
K: 0	K: 0	K: 0	K: 0

这是一幅以食品为主题的平面广告作品。画面中精致的食物荤素搭配，给人一种既美味又健康的感觉，在图片中食物极具吸引和诱惑，给观者留下了深刻的印象。

这是一款沐浴用品的海报设计。作品将产品摆放在画面中心位置，通过植物的围绕和衬托，给人一种安全、天然的心理感受。

这是一款橙汁海报，杯中橙黄色的橙汁色泽浓郁，切开的橙子新鲜、饱满，整个画面都在向消费者传递着果汁的天然、新鲜、用料十足。

佳作欣赏

4.2.2　极限夸张法

极限夸张法是广告创意常用的方式。它会将产品的某一特点进行极限夸大，首先确定产品的诉求，例如要体现产品的"辣"，那么就可以根据"辣"这个诉求进行想象，最"辣"能出现什

么情况。夸张是一般中求新奇变化，通过虚构把对象的特点和个性中美的方面进行夸大，赋予人们全新的视觉感受。夸张分为艺术夸张和事实夸张。

这是一幅丝袜主题海报设计。画面中女人穿着蓝色的丝袜，并且有6条腿，这样夸张的造型，让人印象深刻，暗示消费者丝袜穿着舒适，恨不得多生几条腿。

色彩点评

- 该海报以蓝灰色调作为主色调，整体给人冰凉、清爽的感觉。
- 在蓝灰色背景的衬托下，人物显得格外突出。
- 人物穿着橘黄色上衣，使画面形成冷暖对比，令整个画面色彩变得丰富、饱满。

CMYK: 27,7,18,0　　CMYK: 87,57,44,1
CMYK: 9,65,57,0

推荐色彩搭配

C: 27	C: 48	C: 80	C: 7
M: 7	M: 17	M: 38	M: 45
Y: 18	Y: 25	Y: 25	Y: 47
K: 0	K: 0	K: 0	K: 0

C: 20	C: 36	C: 88	C: 25
M: 8	M: 13	M: 62	M: 86
Y: 18	Y: 25	Y: 45	Y: 67
K: 0	K: 0	K: 3	K: 0

C: 62	C: 58	C: 90	C: 18
M: 25	M: 27	M: 83	M: 40
Y: 30	Y: 25	Y: 78	Y: 34
K: 0	K: 0	K: 68	K: 0

这是一款辣椒酱海报设计。产品被火焰覆盖住，着了火的产品暗示消费者辣椒酱的火辣，辣得仿佛着起了火。

色彩点评

- 该海报以红色为主色调，符合辣椒酱的主题。
- 红色搭配火焰的橙色，类似色的配色让人觉得舒适、和谐。
- 画面以绿色作为点缀色，与红色为互补色的配色关系，给人鲜明、跳脱的感觉。

CMYK: 9,98,100,0　　CMYK: 3,25,75,0
CMYK: 0,0,0,0　　　　CMYK: 70,38,100,0

推荐色彩搭配

C: 6	C: 30	C: 6	C: 3
M: 98	M: 100	M: 50	M: 18
Y: 100	Y: 100	Y: 83	Y: 68
K: 0	K: 0	K: 0	K: 0

C: 45	C: 5	C: 38	C: 0
M: 100	M: 97	M: 65	M: 58
Y: 100	Y: 100	Y: 47	Y: 90
K: 15	K: 0	K: 0	K: 0

C: 10	C: 5	C: 2	C: 11
M: 93	M: 79	M: 29	M: 8
Y: 80	Y: 76	Y: 75	Y: 85
K: 0	K: 0	K: 0	K: 0

海报中人物结冰的面部视觉效果夸张，搭配上白色，整体给人寒冷、冰爽的感觉，从而能够感受到产品的特性。

海报中撕扯开脚部皮肤给人一种疼痛、残忍的感觉，从而吸引消费者的注意。而暴露的产品让人联想到鞋子的舒适。

画面中宠物的毛发油亮、浓密，被组合成花朵的形状，这种夸张的造型让人联想到产品优秀的效果。

佳作欣赏

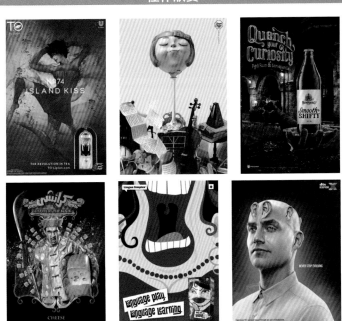

4.2.3 对比法

对比是将作品中描绘事物的性质和特点放在鲜明的对照和直接对比中来表现，通过差别来互

比互衬，强调产品的性能和特点。对比手法的运用，不仅使广告主题加强了表现力度，而且饱含情趣，扩大了广告作品的感染力。

该海报中汉堡分为左右两部分，左侧是新鲜的汉堡，右侧为腐败的汉堡，左右两侧对比明显，突出海报不添加防腐剂的主题。

色彩点评

- 海报以黑色作为背景色，给人一种严肃、认真的感觉。
- 左侧的新鲜汉堡颜色鲜艳，能够激发人们的食欲，对比之下右侧腐败的汉堡，则令人作呕。
- 在黑色背景衬托下，汉堡部分显得格外突出。

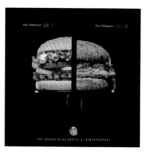

CMYK: 92,87,86,78　CMYK: 52,44,51,0
CMYK: 15,35,62,0　CMYK: 57,15,93,0
CMYK: 30,77,99,0

推荐色彩搭配

C: 100	C: 11	C: 63	C: 20
M: 100	M: 24	M: 44	M: 45
Y: 100	Y: 45	Y: 40	Y: 75
K: 100	K: 0	K: 0	K: 0

C: 100	C: 80	C: 15	C: 28
M: 100	M: 67	M: 35	M: 75
Y: 100	Y: 76	Y: 65	Y: 95
K: 100	K: 40	K: 0	K: 0

C: 100	C: 0	C: 60	C: 11
M: 100	M: 0	M: 25	M: 8
Y: 100	Y: 0	Y: 95	Y: 85
K: 100	K: 0	K: 0	K: 0

海报中的斑马身体有一小部分为白色，与花纹部分对比强烈，通过这样的对比体现产品去污能力强。

色彩点评

- 海报以淡青色为背景色，整个版面清爽、干净。
- 整个海报配色简单，所以斑马部分引人注意。
- 画面属于中明度色彩，色调轻柔，视觉效果舒适。

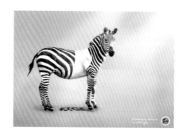

CMYK: 35,12,18,0　　CMYK: 6,5,7,0
CMYK: 70,66,77,30

推荐色彩搭配

C: 8	C: 38	C: 63	C: 70
M: 5	M: 16	M: 44	M: 75
Y: 3	Y: 18	Y: 40	Y: 85
K: 0	K: 0	K: 0	K: 50

C: 75	C: 42	C: 73	C: 15
M: 22	M: 15	M: 38	M: 20
Y: 42	Y: 22	Y: 65	Y: 20
K: 0	K: 0	K: 0	K: 0

C: 58	C: 18	C: 50	C: 90
M: 40	M: 6	M: 18	M: 88
Y: 38	Y: 10	Y: 25	Y: 88
K: 0	K: 0	K: 0	K: 80

创意分析

这是一幅帮助老年人的公益海报。画面中人物眼睛位置皮肤粗糙，布满皱纹，与其他位置的皮肤形成鲜明对比。说明在受助前与受助后不同状态的对比效果。

画面中戴眼镜的位置人物清晰可见，与其他位置形成对比，说明眼镜起到的清晰功效。

在该海报中，被擦除的位置干净、清晰，与其他位置形成强烈的反差。

佳作欣赏

4.2.4 拟人法

拟人是根据想象把物比作人，把没有生命的物品，描写成有生命的样子。拟人可以通过某些可笑的动态、外貌、情节等非常有喜感地表现出创意的观点。

画面中芒果被进行拟人化处理，让它具有五官，并且用手捏它像捏着小朋友的脸蛋，给人一种滑稽、可爱的感觉。

色彩点评

- 画面中橙色的芒果，淡黄色的干草均为暖色调，整体的配色给人温暖、亲切的感觉。
- 橙色搭配黄绿色，色彩饱满、鲜明，充满自然气息。
- 橙黄色调的芒果给人甘醇、甜美的感觉。

CMYK: 55,5,93,0
CMYK: 22,32,60,0
CMYK: 2,63,88,0
CMYK: 80,20,100,15

推荐色彩搭配

C: 80	C: 55	C: 15	C: 17	C: 84	C: 78	C: 28	C: 7	C: 35	C: 55	C: 65	C: 3
M: 48	M: 4	M: 25	M: 40	M: 55	M: 45	M: 7	M: 9	M: 8	M: 1	M: 33	M: 55
Y: 100	Y: 92	Y: 53	Y: 65	Y: 100	Y: 100	Y: 80	Y: 60	Y: 95	Y: 92	Y: 85	Y: 89
K: 10	K: 0	K: 0	K: 0	K: 28	K: 7	K: 0	K: 0	K: 0	K: 0	K: 0	K: 0

在该海报中，装着啤酒的瓶子像人一样穿着蓝色斗篷，而且翻飞的斗篷像是在战斗，虽然没有五官，但通过强大的气场令人感受到侠者气概。

色彩点评

- 海报色彩浓郁，蓝色搭配红色和黄色，色调鲜明、华丽，仿佛是一幅油画。
- 画面中黄色和红色面积较大，色调温暖、华丽。
- 产品后侧淡黄色的背景，颜色明度高，具有很强的吸引力，自然将目光吸引到产品名称的位置。

CMYK: 7,25,65,0
CMYK: 95,72,28,0
CMYK: 40,100,100,8
CMYK: 5,65,83,0

推荐色彩搭配

C: 18	C: 5	C: 95	C: 40	C: 5	C: 6	C: 0	C: 78	C: 7	C: 5	C: 0	C: 0
M: 28	M: 55	M: 88	M: 100	M: 3	M: 16	M: 63	M: 40	M: 13	M: 30	M: 80	M: 922
Y: 73	Y: 75	Y: 72	Y: 100	Y: 42	Y: 65	Y: 85	Y: 3	Y: 55	Y: 75	Y: 87	Y: 88
K: 0	K: 0	K: 65	K: 5	K: 0	K: 0	K: 0	K: 0	K: 0	K: 0	K: 0	K: 0

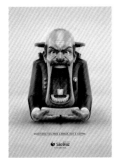

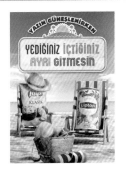

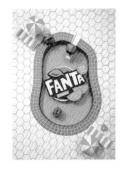

该海报将咖啡机进行拟人化设计，其夸张的表情带着愤怒，让人印象深刻。

在该海报中商品被拟人化，它们放躺在沙滩的躺椅上，仿佛一起在海边度假，给人很快乐、放松的感觉。

画面中橙子戴着墨镜在泳池开派对，给人欢乐、兴奋的感觉。

佳作欣赏

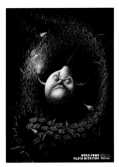

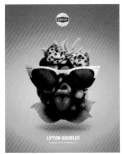

4.2.5　比喻法

比喻是利用不同事物之间的某些相似之处，用一个事物来比方另一个事物。比喻的创意方

式，一般应由三部分组成，即本体（被比喻的事物）、喻体（作比方的事物）和比喻词（相似点）。通常比喻的本体和喻体没有直接联系，但是二者在某一点与广告主体相同，所以可以借题发挥，进行比喻。

在该海报中，薯条被组合成烟花的形状，给人一种节日的愉悦的气氛。

色彩点评

■ 该海报以红色作为主色调，红色搭配黄色，给人活泼、兴奋的感觉。

■ 画面中的白色，在鲜艳色彩的衬托下，为画面添加了稳重感。

■ 海报添加了暗角效果，这样的设计让画面主体内容更加突出。

CMYK: 30,99,95,0
CMYK: 2,25,65,0

推荐色彩搭配

C: 52	C: 40	C: 30	C: 50
M: 100	M: 100	M: 99	M: 100
Y: 100	Y: 100	Y: 96	Y: 100
K: 40	K: 7	K: 0	K: 28

C: 50	C: 10	C: 16	C: 0
M: 100	M: 97	M: 82	M: 41
Y: 100	Y: 98	Y: 93	Y: 75
K: 28	K: 0	K: 0	K: 0

C: 35	C: 40	C: 4	C: 6
M: 100	M: 85	M: 73	M: 15
Y: 100	Y: 85	Y: 90	Y: 63
K: 1	K: 4	K: 0	K: 0

在该海报中，水果被制作成细菌形状，给人一种如果不消毒，细菌就会被吃到肚子里的感觉。

色彩点评

■ 该海报采用中纯度色彩基调，整体色调柔和、含蓄，给人舒适的视觉感受。

■ 红色、紫色的真菌颜色鲜艳，在画面中格外突出。

■ 画面背景中通过窗外的光线，为画面增添了温暖的气息，这与细菌给人的紧张感形成了鲜明的对比。

CMYK: 9,9,8,0 CMYK: 37,55,67,0
CMYK: 82,93,55,34 CMYK: 20,55,12,0

推荐色彩搭配

C: 9	C: 8	C: 18	C: 32
M: 8	M: 15	M: 12	M: 60
Y: 10	Y: 23	Y: 44	Y: 25
K: 0	K: 0	K: 0	K: 0

C: 15	C: 28	C: 41	C: 12
M: 12	M: 20	M: 60	M: 50
Y: 20	Y: 16	Y: 78	Y: 8
K: 0	K: 0	K: 1	K: 0

C: 9	C: 42	C: 35	C: 75
M: 8	M: 30	M: 82	M: 80
Y: 10	Y: 32	Y: 55	Y: 55
K: 0	K: 0	K: 0	K: 22

在该海报中将铲斗比喻成手，象征着工程车像手一样灵活。

这是纺织品环保印染染色广告，将染色剂制作成花朵的形状，暗示产品的天然与安全。

在该海报中，将西兰花比喻成了巫师的扫把，并与插画结合在一起给人新奇、另类的视觉感受。

佳作欣赏

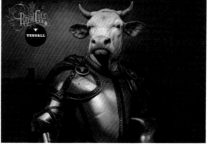

4.2.6　联想法

联想是因一事物而想起与之有关事物的思想活动。联想的创意方法是从心理角度出发，在审美对象上看到自己或与自己有关的经验，与创意本身融合为一体，在产生联想过程中引发了美感共鸣。

这是一幅汽车主题的海报设计。画面中人物捧着大量的东西，做出通过感应打开后备厢的动作，通过这个动作联想到汽车打开后备厢的方便。

色彩点评

- 该海报采用中纯度的色彩基调，柔和的色彩给人亲切感。
- 海报以绿色搭配蓝色，这样的配色源于生活，给人一种自然、协调、熟悉的感觉。
- 白色的汽车颜色明度高，所以在整个画面中更突出。

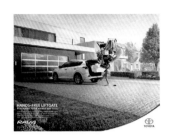

CMYK: 60,50,85,5
CMYK: 20,13,25,0
CMYK: 8,6,15,0
CMYK: 27,9,7,0

推荐色彩搭配

C: 35	C: 60	C: 18	C: 80
M: 25	M: 45	M: 12	M: 55
Y: 37	Y: 90	Y: 44	Y: 46
K: 0	K: 2	K: 0	K: 0

C: 47	C: 17	C: 25	C: 8
M: 47	M: 4	M: 16	M: 6
Y: 70	Y: 6	Y: 25	Y: 15
K: 0	K: 0	K: 0	K: 0

C: 80	C: 52	C: 22	C: 23
M: 66	M: 38	M: 6	M: 33
Y: 100	Y: 50	Y: 7	Y: 40
K: 50	K: 0	K: 0	K: 0

这是以文具为主题的海报设计。马克笔上绘制的学生穿着学士服的图案，这让人联想到使用这款马克笔可以金榜题名。

色彩点评

- 该海报以浅卡其色为主色调，暖色调的配色给人温馨、舒适的感觉。
- 该海报以蓝色为点缀色，高纯度的蓝色在淡黄色衬托下，颜色鲜明、纯粹、极具吸引力。
- 深灰色部分为画面增添了沉着、稳重的感受。

CMYK: 6,8,20,0
CMYK: 30,21,15,0
CMYK: 76,66,60,20
CMYK: 100,100,58,15

推荐色彩搭配

C: 6	C: 12	C: 4	C: 95
M: 9	M: 14	M: 7	M: 82
Y: 17	Y: 28	Y: 28	Y: 0
K: 0	K: 0	K: 0	K: 0

C: 2	C: 24	C: 45	C: 72
M: 8	M: 25	M: 35	M: 60
Y: 25	Y: 38	Y: 32	Y: 57
K: 0	K: 0	K: 0	K: 9

C: 25	C: 7	C: 100	C: 100
M: 25	M: 8	M: 88	M: 100
Y: 40	Y: 13	Y: 0	Y: 61
K: 0	K: 0	K: 0	K: 25

创意分析

该海报中，满载番茄和番茄酱的小货车在农场中行驶，这样的场景能够使人联想到番茄酱用料的天然与健康。

该海报中，远处的冰山和近处的沙滩都是度假常去的地方，仿佛暗示消费者喝啤酒一样能够让人心情愉悦、放松。

画面中茂密的森林并没有路，但是画面左下角的导航却显示有路，这不禁使人联想到导航的智能和汽车优秀的性能。

佳作欣赏

4.2.7　幽默法

幽默法是将创意点通过风趣、搞笑的方式展现出来，从而引人发笑，并且引发思考。采用幽默创意法，需要细致入微地观察生活，通过人们的性格、外貌和举止的某些可笑的特征表现出来。

画面中人物捏着鼻子睡在猫的尾巴上，通过人物夸张的表情能够感受到宠物的味道非常难闻，从而需要去除味道、清洁空气。

色彩点评

- 该海报采用低明度色彩基调，蓝灰色调的配色给人一种稳重、压抑的感觉。
- 盖着红色毛毯的人物，在冷色调的衬托下，显得鲜明、突出。
- 背景呈现渐变色，左侧明度低，右侧明度高，通过明度的变化，将视线从右向左进行引导。

CMYK: 44,30,12,0
CMYK: 85,80,73,60
CMYK: 55,10,68,25
CMYK: 8,40,48,0

推荐色彩搭配

C: 38	C: 85	C: 76	C: 60	C: 68	C: 25	C: 88	C: 25	C: 72	C: 60	C: 55	C: 30
M: 25	M: 83	M: 70	M: 75	M: 55	M: 17	M: 86	M: 50	M: 63	M: 38	M: 20	M: 32
Y: 8	Y: 52	Y: 55	Y: 100	Y: 33	Y: 3	Y: 61	Y: 50	Y: 36	Y: 47	Y: 3	Y: 39
K: 0	K: 22	K: 17	K: 38	K: 0	K: 0	K: 42	K: 0	K: 0	K: 0	K: 0	K: 0

这是一幅胃药主题海报。画面中纷飞的泡泡和孩子的表情，都在暗示女人在弯腰的时候发生了尴尬的事情，通过这种俏皮、幽默的创意，让人会心一笑。商品位于海报的右下角，通过广告语告诉消费者胃药能帮你缓解消化不良，避免这令人尴尬万分的时刻。

色彩点评

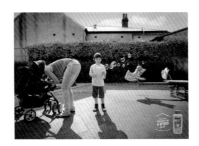

- 该海报色彩温和，通过真实场景还原"尴尬时刻"。
- 红色衣着的女人在整个场景中色彩最为艳丽，所以能够瞬间吸引人的注意。
- 画面通过明暗的对比，空间层次感强，让画面真实且具有代入感。

CMYK: 28,20,34,0
CMYK: 27,16,13,0
CMYK: 37,82,72,1
CMYK: 75,22,38,0

推荐色彩搭配

C: 50	C: 40	C: 27	C: 23	C: 55	C: 15	C: 42	C: 67	C: 48	C: 66	C: 24	C: 73
M: 53	M: 42	M: 20	M: 16	M: 63	M: 12	M: 36	M: 32	M: 53	M: 57	M: 75	M: 24
Y: 62	Y: 50	Y: 30	Y: 10	Y: 73	Y: 17	Y: 34	Y: 50	Y: 60	Y: 74	Y: 57	Y: 30
K: 1	K: 0	K: 0	K: 0	K: 12	K: 0	K: 0	K: 0	K: 0	K: 13	K: 0	K: 0

创意分析

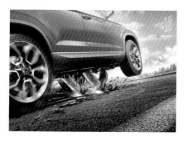

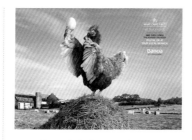

这是一幅汽车海报。脚从汽车中伸出，带着摩擦出来的火花，通过这种幽默的方式体现汽车刹车的灵活。

画面中母鸡拿着一颗鸡蛋并做出思考状，由此引发观者的思考。

画面中蓝莓口味的零食叫蓝莓派妈妈，让人忍俊不禁。

佳作欣赏

4.2.8　情感运用法

　　情感运用法是更能引起共鸣的一种心理感受，以美好的感情来进行创意，真实而生动地反映感情就能获得以情动人、发挥艺术感染人的力量。运用此种方法，常以亲情、爱情、友情、回忆、怀旧作为创意点，迅速抓住人心。

这是一幅以母亲节为主题的海报设计。画面中女儿送给母亲礼物，母亲非常开心，这样的画面还原了母亲收到孩子礼物的场景，具有感染力和代入感。

色彩点评

- 海报以粉色作为主色调，温柔、淡雅的粉色，给人浪漫、温情的视觉感受。
- 画面中以蓝色作为搭配，粉色与蓝色形成对比，让画面色调呈现活泼、欢乐的氛围。
- 画面中高光位置为白色，既能提高画面明度，还可以让画面色调更加柔和。

CMYK: 22,90,40,0
CMYK: 4,35,3,0
CMYK: 66,0,1,0

推荐色彩搭配

C: 1	C: 2	C: 23	C: 6
M: 10	M: 32	M: 85	M: 75
Y: 0	Y: 3	Y: 35	Y: 20
K: 0	K: 0	K: 0	K: 0

C: 0	C: 12	C: 25	C: 80
M: 48	M: 85	M: 90	M: 40
Y: 2	Y: 30	Y: 44	Y: 0
K: 0	K: 0	K: 0	K: 0

C: 22	C: 5	C: 80	C: 50
M: 95	M: 37	M: 38	M: 2
Y: 47	Y: 7	Y: 0	Y: 11
K: 0	K: 0	K: 0	K: 0

这是一幅关爱儿童的海报设计。画面中孩子眼神清澈，嘴部的卡通鳄鱼和面部缺陷相结合，通过强烈的反差，吸引观者注意并激发保护欲，从而投身于公益事业。

色彩点评

- 整个画面色彩纯度对比鲜明，人物部分采用低纯度，而卡通鳄鱼部分为高纯度，所以更突出。
- 黄色和黄绿色为类似色，二者搭配在一起给人活泼、可爱的感觉。
- 人物部分明度相对较低，透着压抑感，通过孩子干净的眼神，让人心生怜悯。

CMYK: 20,30,30,0 CMYK: 11,9,6,0
CMYK: 11,30,75,0 CMYK: 55,25,89,0

推荐色彩搭配

C: 23	C: 44	C: 55	C: 18
M: 32	M: 50	M: 60	M: 15
Y: 32	Y: 57	Y: 63	Y: 11
K: 0	K: 0	K: 6	K: 0

C: 40	C: 20	C: 12	C: 45
M: 50	M: 30	M: 13	M: 18
Y: 55	Y: 31	Y: 60	Y: 80
K: 0	K: 0	K: 0	K: 0

C: 55	C: 57	C: 60	C: 7
M: 47	M: 65	M: 76	M: 25
Y: 40	Y: 67	Y: 89	Y: 70
K: 0	K: 11	K: 42	K: 0

创意分析

这是以母爱为主题的海报设计，采用的是双重曝光的设计手法。母亲坚定的目光和孩子互动的画面相互重叠，充分显示了母爱的伟大。

这是一幅以乐高玩具为主题的海报设计。调皮的孩子在犯了错后还面带微笑，原来是通过乐高玩具弥补过错后，反而有了加分的效果。通过这样的创意，体现了"创造力是一切，有了创造力，一切都可以被原谅"的主题。

这是一幅公益海报作品，通过孩子哭闹的表情表达对吸二手烟的不满。

佳作欣赏

4.2.9 悬念安排法

悬念安排法在表现手法上并不是直接表达，而是故弄玄虚，使得画面产生紧张、想象的心理状态。这种方式更能激发观者的想象，想一探究竟。

画面中老婆婆专心在织毛衣，并没有理会当下发生的事情：小猫将要打翻咖啡，鱼缸中的鱼看到了这一幕，紧张的表情似乎在说"不"，通过这一幕说明了咖啡的提神效果好，小猫要把咖啡打翻，这样老婆婆才能去睡觉，而它才能把鱼吃掉。

色彩点评

- 该作品以深蓝色为主色调，通过色彩和月亮暗示已经是深夜了。
- 海报背景明度较低，将前景中的故事情节凸显出来。
- 红色的杯子与产品色彩相应，并暗示二者有相同的命运。

CMYK: 99,95,50,17
CMYK: 35,52,40,0
CMYK: 20,21,18,0
CMYK: 30,85,75,0

推荐色彩搭配

C: 93	C: 98	C: 80	C: 38	C: 97	C: 90	C: 28	C: 40	C: 85	C: 99	C: 44	C: 12
M: 70	M: 100	M: 95	M: 55	M: 100	M: 67	M: 30	M: 66	M: 100	M: 100	M: 99	M: 20
Y: 20	Y: 60	Y: 44	Y: 40	Y: 40	Y: 20	Y: 27	Y: 98	Y: 42	Y: 60	Y: 100	Y: 1
K: 0	K: 28	K: 10	K: 0	K: 5	K: 0	K: 0	K: 1	K: 8	K: 33	K: 13	K: 0

画面中描绘了人伸手"摘"啤酒，一条蛇顺势爬到手上，暗示啤酒好喝就算有危险也要取下来。

色彩点评

- 该作品以绿色为主色调，在这里绿色给人一种邪恶、阴险的感觉。
- 画面中红色作为点缀色，与绿色为互补色，让原本低沉的色调，多了几分活力。
- 版面通过蛇和产品被分为了两个部分，左侧天空粉色调，右侧天空绿色调，通过不同颜色的对比，给人一种不安、忐忑的心理感受。

CMYK: 80,60,65,17 CMYK: 13,35,20,0
CMYK: 55,20,100,0 CMYK: 40,95,80,6

推荐色彩搭配

C: 40	C: 88	C: 78	C: 21	C: 30	C: 8	C: 30	C: 55	C: 30	C: 40	C: 25	C: 42
M: 60	M: 78	M: 57	M: 25	M: 52	M: 28	M: 39	M: 20	M: 18	M: 60	M: 30	M: 58
Y: 43	Y: 60	Y: 63	Y: 63	Y: 29	Y: 12	Y: 43	Y: 100	Y: 35	Y: 43	Y: 62	Y: 88
K: 0	K: 30	K: 12	K: 0	K: 0	K: 0	K: 0	K: 0	K: 0	K: 0	K: 0	K: 1

创意分析		
画面中人打着火把打算钻进瞳孔，这样的场面给观者留下了悬念。	在该海报中，人通过绳索越过布满鳄鱼的水塘，整个画面给人危机四伏的感觉。	这是一幅健身主题的海报设计，一个身材健美的男子试图冲出肥胖的身躯。

佳作欣赏

4.2.10　反常法

　　反常法是指不循规蹈矩，可以选择反向思维。例如树叶是绿的是正常的，那么将它制作成黑色的，这样它所传递的感觉就会发生改变。这种反常的表现手法通常会在瞬间吸引人的注意，并引发思考，从而留下深刻印象。

画面中，小红帽穿着大灰狼的皮囊，面带狡猾的笑容，这与传统童话故事相反，这种反常的设计紧扣"化装舞会"这个主题。

色彩点评

- 该海报色彩饱和度较低，给人一种晦暗、压抑的感觉。
- 画面中红色的帽子非常鲜艳、抢眼，给人这是小红帽的暗示。
- 画面中间亮四周暗，这样可以让视线集中在画面人物位置，有很好的引导作用。

CMYK: 70,65,72,25
CMYK: 35,77,75,0
CMYK: 5,12,23,0
CMYK: 68,70,70,30

推荐色彩搭配

C: 37	C: 73	C: 7	C: 42	C: 55	C: 28	C: 6	C: 55	C: 16	C: 57	C: 70	C: 77
M: 75	M: 65	M: 16	M: 58	M: 83	M: 70	M: 18	M: 47	M: 55	M: 50	M: 60	M: 68
Y: 75	Y: 75	Y: 35	Y: 63	Y: 85	Y: 67	Y: 37	Y: 63	Y: 55	Y: 66	Y: 70	Y: 75
K: 1	K: 30	K: 0	K: 0	K: 32	K: 0	K: 0	K: 0	K: 0	K: 2	K: 15	K: 40

正常人穿针引线都是用手，而画面中则用脚来穿针引线，通过这样反常的举动来说明脚部的灵活，从而暗示鞋子的舒适。

色彩点评

- 该海报采用中明度色彩基调，给人安静、平和的视觉感受。
- 画面通过光影，让画面产生明暗对比，形成丰富的空间层次。
- 画面右下角的红色，为画面增添了一份活力，并且在中纯度色调的衬托下显得格外突出。

CMYK: 55,35,54,0 CMYK: 23,32,47,0
CMYK: 25,95,75,0

推荐色彩搭配

C: 78	C: 66	C: 33	C: 15	C: 50	C: 37	C: 92	C: 35	C: 72	C: 70	C: 33	C: 44
M: 63	M: 49	M: 18	M: 25	M: 33	M: 20	M: 65	M: 35	M: 55	M: 66	M: 38	M: 95
Y: 89	Y: 67	Y: 30	Y: 37	Y: 48	Y: 33	Y: 70	Y: 55	Y: 75	Y: 90	Y: 55	Y: 75
K: 40	K: 3	K: 0	K: 0	K: 0	K: 0	K: 33	K: 0	K: 15	K: 40	K: 0	K: 7

百事可乐披着可口可乐的斗篷，并通过广告语说"我们祝你万圣节快乐"，通过恶搞来戏谑竞争对手。

画面中小马在草原上奔腾，这样的场面通常会是骏马而不是小马，这样反常的表现，暗示该品牌的汽车虽然小，但是速度也可以很快。

画面中羊高高在上，而成群的狼俯首称臣，这样反常的画面，说明农场的安全性。

佳作欣赏

4.2.11　3B运用法

3B 是Beauty、Baby、Beast的简写，这种创意方法通常是使用漂亮的女人、孩子、动物形象应用在广告中，通过人们的审美心理和爱心提升广告的注目率，并增加广告的趣味性。

在该海报中，通过美女模特吸引观者的注意，被风吹开的丝巾既有展示的作用又达到了宣传产品的效果，同时也为画面增添动感，让画面动静结合，富有韵律。

色彩点评

- 该海报采用中明度色彩基调，蓝灰色的背景，给人一种冰凉、寒冷的感觉。
- 颜色艳丽的树叶，与冷色调形成鲜明的对比。
- 树叶和人物的衣着颜色相同，同时也是品牌的经典色，有宣传品牌的作用。

CMYK: 25,3,4,0
CMYK: 21,90,92,0
CMYK: 95,100,25,0

推荐色彩搭配

C: 15	C: 22	C: 30	C: 55
M: 4	M: 9	M: 7	M: 0
Y: 3	Y: 15	Y: 13	Y: 35
K: 0	K: 0	K: 0	K: 0

C: 28	C: 25	C: 6	C: 18
M: 9	M: 1	M: 0	M: 87
Y: 12	Y: 60	Y: 3	Y: 81
K: 0	K: 0	K: 0	K: 0

C: 42	C: 27	C: 8	C: 22
M: 8	M: 5	M: 83	M: 88
Y: 6	Y: 5	Y: 80	Y: 85
K: 0	K: 0	K: 0	K: 0

画面中小女孩的表情可爱、夸张令人印象深刻，圆圆脸蛋紧紧贴着冰凉的饮料，使消费者对饮料产生一种冰凉、爽口的感觉。

色彩点评

- 该海报采用冷色调，给人清凉、冰爽的感觉。
- 画面中以绿色作为点缀色，这让画面看起来既清新又有活力。
- 白色的文字在画面中起到了说明的作用，还具有提高画面明度的作用。

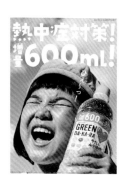

CMYK: 62,18,7,0 CMYK: 8,5,3,0
CMYK: 10,30,43,0 CMYK: 60,15,72,0
CMYK: 65,0,21,0

推荐色彩搭配

C: 15	C: 65	C: 65	C: 37
M: 4	M: 17	M: 0	M: 4
Y: 3	Y: 7	Y: 20	Y: 42
K: 0	K: 0	K: 0	K: 0

C: 60	C: 44	C: 0	C: 32
M: 15	M: 8	M: 0	M: 0
Y: 10	Y: 6	Y: 0	Y: 92
K: 0	K: 0	K: 0	K: 0

C: 66	C: 11	C: 7	C: 65
M: 20	M: 4	M: 35	M: 15
Y: 7	Y: 3	Y: 40	Y: 75
K: 0	K: 0	K: 0	K: 0

创意分析

画面中婴儿表情委屈、可爱，好像在说我只用这个品牌的奶瓶。

在该海报中，小狗表情无奈，带着宇航头盔，非常的可爱。

画面中体态丰满、面容娇羞的小猪非常可爱，给人留下深刻的印象。

佳作欣赏

4.2.12　神奇迷幻法

　　神奇迷幻法是将产品与虚构的场景相结合，常用梦幻的场景、感染力的想象、浪漫气息，营造产品浓浓的气氛。这种创意方法需要色调和谐统一，画面充满想象力。

这是一款果汁广告。背景中扭曲成圆形的空间给人向内延伸的感觉，增加了空间感，也给人一种魔幻、扭曲的视觉感受。

色彩点评

■ 该海报以橄榄绿色为主色调，给人一种自然、健康的感受。

■ 画面中橄榄绿色与黄绿色搭配，二者为类似色，两种颜色搭配在一起协调、舒适。

■ 前景中粉红色的果汁，在绿色的衬托下显得格外显眼。

CMYK: 63,55,100,13
CMYK: 67,62,100,29
CMYK: 30,12,23,0
CMYK: 20,85,90,0

推荐色彩搭配

C: 46	C: 62	C: 72	C: 7	C: 29	C: 48	C: 5	C: 13	C: 24	C: 3	C: 53	C: 71
M: 37	M: 57	M: 65	M: 9	M: 17	M: 45	M: 15	M: 71	M: 45	M: 25	M: 48	M: 61
Y: 100	Y: 100	Y: 100	Y: 53	Y: 95	Y: 100	Y: 43	Y: 70	Y: 82	Y: 70	Y: 100	Y: 100
K: 0	K: 15	K: 40	K: 0	K: 0	K: 0	K: 0	K: 0	K: 0	K: 0	K: 2	K: 31

画面中汽车从坍塌的城市废墟中开出来，配合倾斜的版面给人一种紧张、刺激的感觉，暗示汽车性能好、马力足、速度快。

色彩点评

■ 该海报为中纯度色彩基调，整个画面给人一种不安、紧张的感觉。

■ 土黄色的背景搭配蓝紫色的汽车，形成冷暖对比关系。

■ 画面右下角的标志色彩饱和度较高，并且通过汽车的引导，很容易被观者发现，并留下深刻印象。

CMYK: 55,57,55,1
CMYK: 14,18,25,0
CMYK: 77,70,37,0
CMYK: 80,40,9,0

推荐色彩搭配

C: 15	C: 25	C: 32	C: 5	C: 66	C: 7	C: 55	C: 75	C: 50	C: 15	C: 25	C: 97
M: 15	M: 30	M: 25	M: 12	M: 63	M: 9	M: 65	M: 55	M: 60	M: 15	M: 27	M: 82
Y: 22	Y: 35	Y: 35	Y: 20	Y: 67	Y: 16	Y: 67	Y: 50	Y: 63	Y: 22	Y: 31	Y: 40
K: 0	K: 0	K: 0	K: 0	K: 17	K: 0	K: 7	K: 2	K: 3	K: 0	K: 0	K: 5

这是一幅以保护海洋为主题的海报设计，造型奇怪的鱼应该是吃了塑料制品，这样的设计引发深思。

这是一幅矿泉水的海报设计。画面中产品与自然经过相结合，通过曲线让画面充满韵律感。

画面中客厅仿佛是大自然，从电视中流淌下来的瀑布暗示电视画质清晰、自然。

4.2.13　连续系列法

连续系列法是通过连续的画面，形成一个完整的视觉印象，观者仿佛看视频一样形成一个完整的视觉印象。

这是以汽车为主题的海报设计。画面中间位置卡车通过变形变成了小汽车，通过这样的演变，演示了汽车形态的变迁。

色彩点评

- 清爽的淡蓝色色彩明度高，给人干净、整洁的视觉印象。
- 高明度的颜色与绿色的汽车形成明度的对比，让汽车部分更明显。
- 渐变色的背景让色彩丰富的同时也让视线集中在画面中央位置。

CMYK: 20,2,1,1
CMYK: 67,62,100,30
CMYK: 85,50,7,0

推荐色彩搭配

C: 22	C: 5	C: 73	C: 63
M: 1	M: 1	M: 21	M: 42
Y: 2	Y: 0	Y: 0	Y: 83
K: 0	K: 0	K: 0	K: 1

C: 23	C: 8	C: 70	C: 32
M: 3	M: 2	M: 50	M: 10
Y: 0	Y: 0	Y: 95	Y: 52
K: 0	K: 0	K: 11	K: 0

C: 80	C: 70	C: 13	C: 40
M: 37	M: 12	M: 2	M: 17
Y: 7	Y: 3	Y: 0	Y: 60
K: 0	K: 0	K: 0	K: 0

这一幅保护森林主题的海报设计，将陆地制作成咖啡豆的形状，随着树木的减少，咖啡豆变得干枯，从中体现了森林对咖啡的重要性。

色彩点评

- 画面以低明度作为主色调，灰色搭配褐色，给人一种压抑、沉重的视觉感受。
- 画面中绿色作为点缀色，在这里象征着希望、生机。
- 画面从上至下色彩明度逐渐降低，给人的感觉也越发沉重，从而引人深思。

CMYK: 26,18,22,0
CMYK: 67,62,100,30
CMYK: 68,35,93,0

推荐色彩搭配

C: 72	C: 40	C: 25	C: 77
M: 60	M: 27	M: 15	M: 55
Y: 60	Y: 30	Y: 20	Y: 90
K: 10	K: 0	K: 0	K: 17

C: 26	C: 52	C: 70	C: 52
M: 19	M: 55	M: 70	M: 15
Y: 22	Y: 70	Y: 82	Y: 40
K: 0	K: 3	K: 44	K: 0

C: 42	C: 30	C: 50	C: 80
M: 30	M: 40	M: 63	M: 55
Y: 34	Y: 47	Y: 76	Y: 100
K: 0	K: 0	K: 7	K: 20

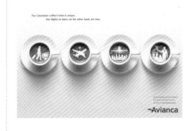

这是一则电梯中的海报。随着电梯的开启与关闭，仿佛在做举哑铃的动作。设计幽默诙谐，令人印象深刻。

画面中从上至下通过三个不同的场景体现了车的空间大。

画面中通过咖啡上的图案完成了出行的过程，给人一种喝杯咖啡的工夫就到达目的地的感觉，从而体现出行的便捷。

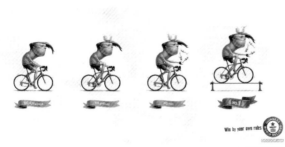

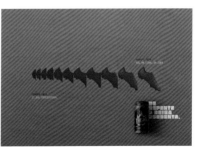

4.2.14　经典名作运用法

经典名作运用法是借用经典作品，进行二次创作，这样的创意既有深厚的温和底蕴，还能沿袭经典作品的精髓，提升自我价值，从而迅速赢来好感，并形成记忆。

该作品的创意来自著名童话故事《青蛙王子》，作品中将孩子比作公主，她勇敢无畏，敢于冒险，衣服弄脏了也没有关系，因为有奥妙。

色彩点评

- 整个画面采用低纯度色彩基调，给人一种阴暗、潮湿的感觉，这不禁让人联想到公主所处的环境是比较脏的。
- 身穿白色裙子的公主是整个画面明度最高的部分，所以显得格外突出。
- 画面中深绿色和橄榄绿进行搭配，营造了原始森林的幽暗气氛。

CMYK: 75,57,90,23
CMYK: 67,62,100,30
CMYK: 25,38,32,0
CMYK: 9,12,19,0

推荐色彩搭配

C: 57	C: 37	C: 11	C: 35
M: 55	M: 35	M: 11	M: 40
Y: 100	Y: 50	Y: 25	Y: 70
K: 10	K: 0	K: 0	K: 0

C: 80	C: 45	C: 60	C: 8
M: 58	M: 35	M: 55	M: 25
Y: 100	Y: 93	Y: 67	Y: 20
K: 33	K: 0	K: 5	K: 0

C: 70	C: 23	C: 11	C: 13
M: 65	M: 20	M: 7	M: 18
Y: 90	Y: 35	Y: 20	Y: 35
K: 35	K: 0	K: 0	K: 0

这幅海报以世界著名油画《蒙娜丽莎的微笑》为创作原型，作品中可爱的圆滚滚的面庞惹人怜爱，并通过这样一种创意方式展现出来，瞬间赢了观者的好感度。

色彩点评

- 整个作品采用低明度的色彩基调，人物面部颜色明度高，所以可以瞬间吸引人的注意力。
- 褐色和橄榄绿的搭配给人一种沉稳、成熟的感觉。
- 整个画面色彩层次丰富，过渡细腻，形成了很强的空间感。

CMYK: 65,55,88,12
CMYK: 66,62,100,30
CMYK: 44,46,75,0
CMYK: 13,27,40,0

推荐色彩搭配

C: 70	C: 75	C: 60	C: 55
M: 55	M: 62	M: 42	M: 63
Y: 95	Y: 83	Y: 60	Y: 83
K: 17	K: 33	K: 0	K: 13

C: 70	C: 47	C: 20	C: 35
M: 58	M: 38	M: 35	M: 57
Y: 92	Y: 62	Y: 50	Y: 70
K: 23	K: 0	K: 0	K: 0

C: 45	C: 55	C: 47	C: 65
M: 58	M: 50	M: 34	M: 48
Y: 75	Y: 87	Y: 60	Y: 80
K: 1	K: 4	K: 0	K: 5

创意分析

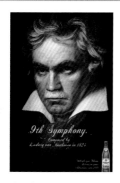

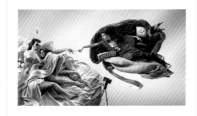

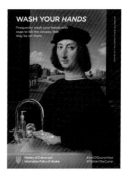

这是一幅啤酒广告作品。人物的胡须是啤酒的泡沫，让人觉得原来名人也喝这个啤酒，从而产生从众心理。

这是一幅以《创造亚当》为原型的海报设计，通过EA模拟人生完成理想。

这幅作品以拉斐尔的《穿红衣的年轻男子》为创作原型，通过洗手的动作告诉人们疫情期间要勤洗手。

佳作欣赏

第5章

广告创意设计的
构图

广告创意设计需要通过合理的构图展示出作者要表达的内容，既可以为画面添加活力，又增加了画面可视性与趣味性，使画面效果多元且丰富。

5.1　重心型构图

重心型构图是将主体放置在画面中心进行构图。这种构图方式可以突出重点，让版面产生强烈的向心力，给人吸引、集中、收缩的感觉。重心型构图通常会采用大量的留白，以确保视觉焦点的突出。

将商品放置于画面中央位置，目的是快速吸引人的注意，占据视觉焦点。这种版式画面简洁，给人稳重的视觉感受。

这是一款耳机广告创意设计。商品位于画面中央位置，通过简约的图形进行装饰，周围有大面积的留白，这样的设计能够让观者的视线集中在商品上。

色彩点评

- 该广告创意设计采用灰色调，整体给人温和、低调的视觉感受。
- 画面的色调与产品的色调相呼应，形成统一、和谐的美感。
- 灰色调容易显得单调，所以画面中添加了粉色和黄色作为点缀，让画面色彩多了几分活力。

CMYK: 13,10,10,0　　CMYK: 60,43,44,0
CMYK: 0,35,18,0　　CMYK: 12,40,89,0

推荐色彩搭配

C: 13	C: 70	C: 40	C: 48	C: 35	C: 13	C: 0	C: 12	C: 75	C: 60	C: 13	C: 3
M: 10	M: 55	M: 17	M: 28	M: 28	M: 10	M: 35	M: 40	M: 63	M: 44	M: 10	M: 30
Y: 10	Y: 55	Y: 22	Y: 33	Y: 27	Y: 10	Y: 20	Y: 88	Y: 63	Y: 45	Y: 10	Y: 35
K: 0	K: 4	K: 0	K: 0	K: 0	K: 0	K: 0	K: 0	K: 20	K: 0	K: 0	K: 0

　　画面中西红柿造型的番茄酱，让消费者感觉这款番茄酱的天然与新鲜，并且将其放置在画面中央位置，通过创意与排版将视线紧紧吸引到商标位置，从而达到传递信息的作用。

色彩点评

- 画面中红色的西红柿颜色鲜艳，娇艳欲滴，可以激发人的食欲。
- 大量的红色搭配绿色，形成鲜活、明艳的视觉感受。
- 在卡其色背景的衬托下，画面呈现温和的暖调。

CMYK: 16,18,35,0　　CMYK: 10,85,98,0
CMYK: 80,30,100,0

推荐色彩搭配

C: 3	C: 12	C: 42	C: 4	C: 12	C: 11	C: 45	C: 33	C: 15	C: 27	C: 20	C: 15
M: 6	M: 14	M: 40	M: 81	M: 15	M: 12	M: 70	M: 25	M: 15	M: 30	M: 95	M: 80
Y: 15	Y: 30	Y: 57	Y: 90	Y: 22	Y: 35	Y: 95	Y: 55	Y: 25	Y: 47	Y: 95	Y: 100
K: 0	K: 0	K: 0	K: 0	K: 0	K: 0	K: 8	K: 0	K: 0	K: 0	K: 0	K: 0

佳作欣赏

5.2 垂直型构图

　　垂直型构图是较常规的设计形式，就是利用图片和文字自上而下垂直摆放。垂直型构图有稳定、挺拔、庄严、有力、秩序等特点。在进行排版时，文字通过大小与形式上的对比体现信息层级关系，避免信息混乱。

　　画面中文字和产品呈现垂直排列，视线先被产品吸引，而后阅读文字内容，整个版面给人整洁、庄重的美感。

　　汽车与文字进行垂直排列，图案为主文字为辅，整体给人一种既条理有规则，又活泼且具有弹性的感觉。

色彩点评

- 该作品以绿色为主色调，给人活泼、清新的视觉感受。
- 画面中，较为重要的文字为红色，红色与绿色形成鲜明对比关系，所以更有吸引力。
- 画面中少量的黑色，增加了画面的稳定感。

CMYK: 47,10,100,0　CMYK: 37,100,100,3
CMYK: 100,100,100,100

推荐色彩搭配

C: 47	C: 36	C: 62	C: 100
M: 10	M: 15	M: 32	M: 100
Y: 100	Y: 95	Y: 100	Y: 100
K: 0	K: 0	K: 0	K: 100

C: 30	C: 17	C: 47	C: 33
M: 0	M: 0	M: 10	M: 25
Y: 85	Y: 65	Y: 100	Y: 55
K: 0	K: 0	K: 0	K: 0

C: 70	C: 65	C: 83	C: 33
M: 44	M: 15	M: 47	M: 33
Y: 100	Y: 100	Y: 99	Y: 70
K: 4	K: 0	K: 10	K: 0

　　画面中将标题文字垂直排列打破了常规与平衡，同时右侧的图案给人一种不稳定感，这样的版面采用垂直型构图，能起到稳定、调和气氛的作用。

色彩点评

■ 广告创意设计以蓝紫色为主色调，给人梦幻、雅致的感觉。

■ 画面图案部分色彩丰富，让画面格调活泼、跳跃。

■ 纯白的文字明度高，所以鲜明、抢眼。

CMYK: 60,60,0,0　　CMYK: 15,95,45,0
CMYK: 62,0,50,0　　CMYK: 7,0,62,0

推荐色彩搭配

C: 60	C: 85	C: 37	C: 55
M: 60	M: 95	M: 95	M: 40
Y: 0	Y: 3	Y: 44	Y: 0
K: 0	K: 0	K: 0	K: 0

C: 95	C: 82	C: 47	C: 18
M: 98	M: 98	M: 100	M: 55
Y: 12	Y: 15	Y: 70	Y: 88
K: 0	K: 0	K: 12	K: 0

C: 60	C: 85	C: 25	C: 58
M: 60	M: 95	M: 4	M: 0
Y: 0	Y: 4	Y: 85	Y: 35
K: 0	K: 0	K: 0	K: 0

佳作欣赏

5.3 水平型构图

水平型构图是将文字或图案横向进行排列，通常具有安宁、稳定等特点，可以用来展现宏大、广阔的画面感。水平线决定了水平型构图的效果，例如水平线居中，能够给人以平衡、稳定之感；水平线位于画面偏下的位置，能够强化画面的高远；水平线位于画面偏上的位置，则可以展现出画面的广阔。

该作品采用水平型构图，文字横向排列符合人们的阅读习惯，并且给人一种舒展、延伸的感觉。在横向排列的文字中，一行被标记的黄色文字格外突出，体现了海报的创意，紧扣主题。

该作品为横版并且采用水平型构图，画面中以文字为主要内容，从左到右的排列符合阅读习惯，令人觉得舒适、自然。画面中主体文字造型奇异，足够吸引人的注意，并给人留下深刻印象。

色彩点评

- 画面以青色为主色调，整体色彩给人生动、活泼的感觉。
- 画面中主要点缀色来自创意文字，这样可以让其更具吸引力。
- 画面中白色的加入，让画面色调更加轻盈、干净。

CMYK: 68,12,12,0　　CMYK: 11,26,82,0
CMYK: 32,66,69,0　　CMYK: 40,72,0,0

推荐色彩搭配

C: 75	C: 60	C: 40	C: 0	C: 52	C: 40	C: 20	C: 10	C: 75	C: 9	C: 13	C: 65
M: 28	M: 5	M: 0	M: 66	M: 1	M: 0	M: 15	M: 18	M: 22	M: 6	M: 30	M: 0
Y: 23	Y: 11	Y: 6	Y: 60	Y: 10	Y: 5	Y: 15	Y: 80	Y: 15	Y: 3	Y: 85	Y: 60
K: 0	K: 0	K: 0	K: 0	K: 0	K: 0	K: 0	K: 0	K: 0	K: 0	K: 0	K: 0

画面采用水平型构图，画面中人物的衣着和海平面融为一体，文字内容较少，这样的创意给人简约、文艺的美感。

色彩点评

- 作品采用冷色调，大面积的蓝色给人冰凉、平静的视觉感受。
- 画面用色较少，白色的文字增加了版面冷清之感。
- 画面中少量的肤色，为暖色调，与大面积的冷色调形成对比，所以人物面部是整个画面最显眼的。

CMYK: 75,35,17,0　　　CMYK: 20,40,45,0
CMYK: 0,0,0,0

推荐色彩搭配

C: 85	C: 55	C: 78	C: 0
M: 55	M: 25	M: 30	M: 0
Y: 25	Y: 12	Y: 11	Y: 0
K: 0	K: 0	K: 0	K: 0

C: 50	C: 80	C: 85	C: 23
M: 23	M: 40	M: 85	M: 1
Y: 11	Y: 13	Y: 8	Y: 12
K: 0	K: 0	K: 0	K: 0

C: 80	C: 90	C: 70	C: 44
M: 33	M: 75	M: 80	M: 12
Y: 11	Y: 8	Y: 8	Y: 3
K: 0	K: 0	K: 0	K: 0

佳作欣赏

5.4　对称式构图

对称式的构图方式是将版面中以某个轴进行对称，轴可以是水平、垂直或倾斜的。对称式构图具有平衡、稳定、相呼应的视觉效果。绝对对称式构图容易给人呆板、严肃的感觉，所以可以适当变换，制造冲突感。

画面中的视觉焦点采用对称式的构图版面，无论是装饰元素，还是手里拿着的叉子都是对称的，这样的构图给人稳定的感觉。

该作品采用对称式的构图方式，以垂直方向的中心线为轴进行左右对称，整体给人一种严谨、协调的感觉。

色彩点评

- 海报以橙色为主色调，给人热情、年轻、活力的视觉体验。
- 橙色搭配绿色过于鲜明和刺激，所以用深灰色来协调，让画面多了几分稳重。
- 画面中少量的橘黄色起到了过渡、综合的作用，让画面色彩统一但不单调。

CMYK: 3,67,87,0　　CMYK: 60,4,89,0
CMYK: 80,80,85,60　CMYK: 3,42,88,0

推荐色彩搭配

C: 3	C: 4	C: 13	C: 45
M: 66	M: 80	M: 23	M: 4
Y: 87	Y: 88	Y: 90	Y: 88
K: 0	K: 0	K: 0	K: 0

C: 4	C: 2	C: 58	C: 100
M: 80	M: 42	M: 4	M: 100
Y: 88	Y: 88	Y: 89	Y: 100
K: 0	K: 0	K: 0	K: 100

C: 15	C: 13	C: 22	C: 70
M: 67	M: 23	M: 4	M: 11
Y: 87	Y: 89	Y: 86	Y: 89
K: 0	K: 0	K: 0	K: 0

该广告创意设计以水平方向为轴进行对称，形成倒影的效果，通过这样的对称处理暗示导盲犬与盲人是相互依赖的关系。

色彩点评

- 广告创意设计明暗对比强烈，高纯度的黄色，具有前进感，具有很强的吸引力。
- 版面中蓝色部分增加了上方版面和下方版面的联系，形成互动关系。
- 黄色与蓝色为对比色关系，对比鲜明刺激，打破了深色背景的沉闷感。

CMYK: 73,72,87,52　　CMYK: 8,25,89,0
CMYK: 87,55,20,0

推荐色彩搭配

C: 80	C: 68	C: 7	C: 90	C: 75	C: 48	C: 5	C: 13	C: 5	C: 17	C: 87	C: 68
M: 78	M: 68	M: 28	M: 64	M: 75	M: 63	M: 33	M: 4	M: 42	M: 6	M: 60	M: 68
Y: 88	Y: 89	Y: 90	Y: 23	Y: 93	Y: 100	Y: 89	Y: 87	Y: 87	Y: 87	Y: 25	Y: 89
K: 66	K: 40	K: 0	K: 0	K: 60	K: 6	K: 0	K: 0	K: 0	K: 0	K: 0	K: 40

佳作欣赏

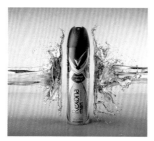

5.5 曲线型构图

曲线的构图呈现蜿蜒之势，可以给观者带来优美、柔和的感觉，还可以起到引导观者视线的作用。因此，曲线型构图天生带有一种律动之感。

画面中的海浪用曲线设计构图，文字也随着海浪呈现曲线形态，整个画面给人一种动感。

这是一幅乳制品主题海报设计。作品整个画面呈现漩涡状，将视线通过曲线引导到产品，整体给人以动感、韵律感。

色彩点评

- 整幅海报色彩丰富，冷暖对比强烈，整体给人活泼、伶俐的感觉。
- 画面背景为淡蓝色，给人辽阔的感觉，增加了空间的层次感。
- 红色的点缀色与黄色、蓝色为对比色的关系，所以显得轻快、欢乐，富有活力。

CMYK: 23,0,5,0　　CMYK: 55,15,38,0
CMYK: 4,4,34,0　　CMYK: 5,32,90,0
CMYK: 0,85,82,0

推荐色彩搭配

C: 44	C: 15	C: 5	C: 3	C: 33	C: 50	C: 37	C: 6	C: 20	C: 2	C: 5	C: 10
M: 14	M: 1	M: 5	M: 30	M: 6	M: 9	M: 18	M: 11	M: 0	M: 7	M: 11	M: 85
Y: 14	Y: 3	Y: 33	Y: 88	Y: 8	Y: 42	Y: 85	Y: 75	Y: 4	Y: 18	Y: 72	Y: 95
K: 0	K: 0	K: 0	K: 0	K: 0	K: 0	K: 0	K: 0	K: 0	K: 0	K: 0	K: 0

在这幅海报中，数字3以小路的形象呈现，曲线的造型婉转、优美，引导观者的视线自上而下自由流动。

色彩点评

- 海报以同类色的配色方案进行色彩搭配，绿色调给人清脆、活泼的感觉。
- 画面中红色作为点缀色，因为所用面积较少，给人活泼而不躁动的感觉。
- 数字3明度较高，色彩干净，可以瞬间吸引观者的视线。

CMYK: 50,5,86,0
CMYK: 0,6,9,0
CMYK: 88,48,100,13
CMYK: 23,95,92,0

推荐色彩搭配

C: 44	C: 78	C: 88	C: 50
M: 14	M: 35	M: 48	M: 4
Y: 14	Y: 92	Y: 100	Y: 87
K: 0	K: 0	K: 13	K: 0

C: 37	C: 64	C: 50	C: 0
M: 9	M: 9	M: 9	M: 6
Y: 85	Y: 85	Y: 42	Y: 9
K: 0	K: 0	K: 0	K: 0

C: 85	C: 62	C: 5	C: 68
M: 44	M: 0	M: 11	M: 25
Y: 100	Y: 35	Y: 72	Y: 4
K: 7	K: 0	K: 0	K: 0

佳作欣赏

5.6 倾斜式构图

倾斜式构图是将版面元素倾斜摆放，给人不稳定的感觉。倾斜式构图常用于表现动感、失衡、紧张、流动、危险等场面。同时倾斜的版面还具有视线引导的作用。

相比于水平或垂直的线条，倾斜式构图会带来不平衡感。在该版面中，视觉焦点呈现向上奔跑的动势，并搭配倾斜的文字，营造了动感和力量感。

这是一幅关于食品的广告创意设计，整个画面采用倾斜式构图，盘子和文字都呈现"跳跃"之势，整体给人一种动感。

色彩点评

- 广告设计以绿色作为背景色，采用绿色系的渐变色，给人一种颜色丰富、过渡和谐的感觉。
- 画面中橘红色的点缀色与绿色形成对比关系，让画面气氛显得更加活跃。
- 画面中橘红和黄色的搭配，给人一种热闹、温暖的感觉，可以刺激观者的食欲，激发观者的购买欲。

CMYK: 73,46,100,7 　CMYK: 4,1,10,0
CMYK: 9,90,100,0 　CMYK: 9,43,93,0

推荐色彩搭配

C: 80	C: 68	C: 35	C: 9
M: 58	M: 37	M: 18	M: 44
Y: 100	Y: 100	Y: 82	Y: 93
K: 33	K: 0	K: 0	K: 0

C: 58	C: 30	C: 9	C: 9
M: 25	M: 20	M: 90	M: 44
Y: 100	Y: 82	Y: 100	Y: 93
K: 0	K: 0	K: 0	K: 0

C: 82	C: 68	C: 20	C: 30
M: 62	M: 44	M: 42	M: 100
Y: 100	Y: 100	Y: 60	Y: 100
K: 44	K: 2	K: 0	K: 0

这是一幅以汽车作为视觉焦点的广告设计，俯视角度的汽车搭配倾斜的文字，打破了横平竖直的常规，给人全新的视觉感受。

色彩点评

- 广告设计以橙色作为主色调，给人饱满热情的视觉感受。
- 单色调的配色方案给人简约之美，并通过黑色和白色作为点缀，增加了画面的明暗对比。
- 画面中通过光影的变化去丰富画面的色彩，做到了色彩和谐的效果。

CMYK: 12,66,97,0
CMYK: 1,8,20,0
CMYK: 83,80,70,55

推荐色彩搭配

C: 25	C: 9	C: 13	C: 58		C: 65	C: 4	C: 9	C: 8		C: 20	C: 3	C: 3	C: 7
M: 75	M: 63	M: 23	M: 3		M: 95	M: 80	M: 90	M: 9		M: 50	M: 38	M: 66	M: 15
Y: 100	Y: 95	Y: 88	Y: 89		Y: 93	Y: 88	Y: 100	Y: 20		Y: 97	Y: 75	Y: 87	Y: 86
K: 0	K: 0	K: 0	K: 0		K: 62	K: 0	K: 0	K: 0		K: 0	K: 0	K: 0	K: 0

佳作欣赏

5.7 散点式构图

散点式构图指的就是将一定数量的元素散落在画面中的构图方法。这种构图可以创造出不规律的节奏和动势，让画面气氛活跃。在使用该构图方式时，可以使用简约的背景，这样形成繁简对比，从而增加画面的视觉张力。

这是一款饮品海报，前景中的文字采用散点式构图，整体给人一种疏离感。当观者注意到产品的同时，也完成了文字信息的传递。

在该作品中，通过精美的食物插画增加了视觉的张力，同时留给观者充分的想象空间。

色彩点评

- 该海报整体明度较高，明度对比强，有很强的吸引力。
- 暖色调的配色方案，让画面看上去温馨而亲切。
- 画面颜色丰富，橙色、绿色、黄色这些颜色用量较少，但是足够让画面看起来丰富多彩。

CMYK: 0,5,15,0 CMYK: 2,75,85,0
CMYK: 80,38,89,1 CMYK: 10,4,86,0

推荐色彩搭配

C: 23	C: 22	C: 80	C: 23	C: 18	C: 40	C: 1	C: 4	C: 25	C: 73	C: 92	C: 40
M: 37	M: 52	M: 55	M: 37	M: 99	M: 100	M: 50	M: 8	M: 63	M: 55	M: 70	M: 55
Y: 35	Y: 70	Y: 79	Y: 35	Y: 90	Y: 70	Y: 90	Y: 20	Y: 78	Y: 68	Y: 67	Y: 55
K: 0	K: 0	K: 20	K: 0	K: 0	K: 4	K: 0	K: 0	K: 0	K: 11	K: 35	K: 0

该广告设计采用散点式构图方式，将圆形分散在画面中，并通过线条将圆形连接到一起，形成连锁关系。

色彩点评

- 该广告设计以橘黄色作为主色调，大面积的暖色调让人觉得休闲与放松。
- 画面中点缀色的颜色有很多，但是颜色纯度低，所以给人一种活泼但不喧闹的感觉。
- 暖色调的配色给人一种前进感，更容易吸引观者的注意。

CMYK: 7,58,80,0 CMYK: 40,9,5,0
CMYK: 27,2,16,0 CMYK: 25,32,5,0
CMYK: 3,13,44,0

推荐色彩搭配

C: 8	C: 0	C: 12	C: 15
M: 20	M: 0	M: 60	M: 95
Y: 88	Y: 0	Y: 95	Y: 100
K: 0	K: 0	K: 0	K: 0

C: 7	C: 22	C: 17	C: 22
M: 8	M: 25	M: 77	M: 89
Y: 85	Y: 77	Y: 100	Y: 85
K: 0	K: 0	K: 0	K: 0

C: 45	C: 70	C: 6	C: 1
M: 10	M: 10	M: 15	M: 3
Y: 30	Y: 99	Y: 88	Y: 18
K: 0	K: 0	K: 0	K: 0

佳作欣赏

5.8 三角形构图

三角形构图是一种稳定的构图方式，在画面中所表达的图形内容会放置在三角形中，或者图形本身形成三角形的态势。正三角形构图给人稳重的感觉；倒三角形给人一种不稳定的紧张感；不规则三角形则有种灵活性和跳跃感。

画面中图案采用三角形的构图方式，将图案组成三角形给人稳重、沉着的感觉，画面中的内容则给人一种紧张感，两种不同的感觉相互相容，形成灵活、活跃的视觉感受。

这是一个保护动物的海报，画面中视觉焦点呈现金字塔造型排列，给人一种稳定、牢固的感觉，同时象征着不同阶层所扮演的不同角色。

色彩点评

- 画面采用中纯度色彩基调，整体给人一种朦胧、沉重的感觉。
- 画面自上而下由明到暗，形成明暗的对比，画面底部明度较低，与血腥的场面组合整体给人压抑感。
- 画面中间位置明度高，能够将观者的视线吸引并集中到画面焦点区域位置。

CMYK: 50,50,53,0 CMYK: 2,9,7,0
CMYK: 65,52,32,0

推荐色彩搭配

C: 65	C: 20	C: 28	C: 6
M: 52	M: 17	M: 28	M: 26
Y: 32	Y: 13	Y: 20	Y: 32
K: 0	K: 0	K: 0	K: 0

C: 15	C: 4	C: 20	C: 28
M: 12	M: 4	M: 25	M: 55
Y: 10	Y: 35	Y: 30	Y: 50
K: 0	K: 0	K: 0	K: 0

C: 45	C: 63	C: 30	C: 30
M: 48	M: 63	M: 67	M: 58
Y: 53	Y: 69	Y: 75	Y: 57
K: 0	K: 8	K: 0	K: 0

版面采用倒三角形构图，观者在欣赏作品时先被复杂的插画内容吸引，然后将视线向下引导，从而阅读文字内容进行信息的传递。

色彩点评

■ 广告设计采用类似的配色方案，蓝色、青色搭配绿色，给人低调而不张扬、清爽而不单调的感觉。

■ 画面主体内容颜色丰富，背景则采用高明度的颜色，这让前景中的内容更加突出。

■ 红色的书籍色彩明艳，与青色与绿色形成对比效果，让它在画面中脱颖而出。

CMYK: 11,4,15,0
CMYK: 60,3,28,0
CMYK: 90,62,15,0
CMYK: 75,5,87,0

推荐色彩搭配

C: 12	C: 35	C: 60	C: 90
M: 6	M: 18	M: 1	M: 63
Y: 16	Y: 25	Y: 27	Y: 13
K: 0	K: 0	K: 0	K: 0

C: 42	C: 3	C: 65	C: 56
M: 22	M: 2	M: 6	M: 3
Y: 27	Y: 5	Y: 66	Y: 30
K: 0	K: 0	K: 0	K: 0

C: 22	C: 30	C: 27	C: 90
M: 12	M: 32	M: 80	M: 67
Y: 18	Y: 26	Y: 70	Y: 20
K: 0	K: 0	K: 0	K: 0

佳作欣赏

5.9 分割型构图

分割构图是将版面进行分割使其产生明显的反差，形成对比效果。常见的为左右分割、上下分割。分割型构图会通过图案、色彩形成对比，通过对比引发观者的联想与思考。

版面分为左右两部分，通过背景的颜色和图案元素使版面有明显的分割线。左侧为半个棒球，右侧为半个苹果，组合成圆形，形成共性。通过版面顶部的文字将左右两个版面联系到一起。

该版面分为上下两个部分，上方版面通过人的目光将观者的视线引导至版面的下方，通过人物夸张的表情为观者留下丰富的想象空间。下方版面通过图文并茂的方式展示说明产品。整个广告设计给人新奇、灵活的感觉。

色彩点评

- 该广告设计以青色作为主色调，与糖果的口味形成共鸣，同时向观者传递冰凉、冰爽的感觉。
- 画面虽然分为上下两个部分，但是人物的衣着与下方版面内容相同，使两个版面形成互动与关联。
- 版面以紫红色作为点缀色，青色和紫红色形成对比关系，让画面形成张扬、活跃的感觉。

CMYK: 70,8,6,0
CMYK: 40,6,18,0
CMYK: 10,40,40,0
CMYK: 40,95,20,0

推荐色彩搭配

C: 70	C: 76	C: 40	C: 8
M: 8	M: 23	M: 6	M: 70
Y: 6	Y: 17	Y: 18	Y: 72
K: 0	K: 0	K: 0	K: 0

C: 77	C: 77	C: 50	C: 37
M: 27	M: 23	M: 0	M: 95
Y: 15	Y: 33	Y: 12	Y: 20
K: 0	K: 0	K: 0	K: 0

C: 40	C: 70	C: 6	C: 13
M: 11	M: 8	M: 25	M: 93
Y: 8	Y: 7	Y: 30	Y: 30
K: 0	K: 0	K: 0	K: 0

这是一幅网页海报设计作品，因为海报比较宽，所以分为左右两个部分，左侧为文字说明，右侧为产品展示，两个版面之间有明显的界线，通过产品的"越界"完成两个版面之间的关联。

 色彩点评

■ 画面红色搭配金色，两种颜色搭配在一起给人喜庆、热闹的节日气氛。

■ 冷色调的产品在暖色调的衬托下，显得清新脱俗。

■ 右侧的红色丝带点缀画面的同时，还增加了与右侧版面的互动关系。

CMYK: 20,95,86,0　CMYK: 5,15,40,0　CMYK: 75,33,63,0
CMYK: 30,18,15,0　CMYK: 62,82,97,50

推荐色彩搭配

C: 3	C: 21	C: 22	C: 34
M: 10	M: 40	M: 97	M: 21
Y: 32	Y: 69	Y: 93	Y: 18
K: 0	K: 0	K: 0	K: 0

C: 18	C: 49	C: 18	C: 51
M: 31	M: 71	M: 94	M: 56
Y: 64	Y: 100	Y: 83	Y: 75
K: 0	K: 13	K: 0	K: 3

C: 35	C: 50	C: 79	C: 43
M: 100	M: 86	M: 34	M: 9
Y: 100	Y: 61	Y: 58	Y: 7
K: 1	K: 8	K: 0	K: 0

佳作欣赏

5.10 O形构图法

O形构图法也被称为"圆形构图法"。这种构图方法会利用画面中的内容将视线引向画面中心，通常这种构图方法会给人一种紧凑感、收缩感。

该作品采用O形构图，画面以圆形作为视觉焦点，通过一圈一圈的蔬菜将视线向外引导、延伸，整个画面给人舒展、扩散的感觉。

该广告设计以爆炸的图案作为视觉焦点，吸引观者的注意，从而将视线引向位于画面中央位置的产品标志，接着通过尖锐的形状将视线向外引导、扩散。

色彩点评

- ☑ 广告设计以青色为主色调，给人凉爽、深邃之感。
- ☑ 单色调的配色方案，通过明暗的变换给人协调、融洽的感觉。
- ☑ 画面中通过颜色明暗的对比，增加画面图案的层次感，让画面形成丰富的想象空间。

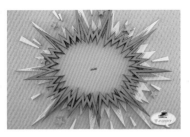

CMYK: 70,15,6,0
CMYK: 75,44,15,0
CMYK: 33,1,15,0
CMYK: 100,95,62,42

推荐色彩搭配

C: 70	C: 78	C: 100	C: 45
M: 6	M: 48	M: 92	M: 5
Y: 8	Y: 12	Y: 53	Y: 7
K: 0	K: 0	K: 25	K: 0

C: 30	C: 0	C: 45	C: 75
M: 2	M: 0	M: 6	M: 20
Y: 22	Y: 0	Y: 8	Y: 7
K: 0	K: 0	K: 0	K: 0

C: 12	C: 77	C: 85	C: 95
M: 1	M: 37	M: 55	M: 80
Y: 0	Y: 20	Y: 10	Y: 9
K: 0	K: 0	K: 0	K: 0

在该商品海报中，主体文字位于海报中央位置，并通过向外放射状行动动势，让整个画面活力十足，充满张扬的个性。

色彩点评

■ 该海报以橙色为背景色，整体给人蓬勃、朝气的感觉。

■ 橙色搭配蓝色，冷暖对比强烈，让画面色彩鲜明、刺激。

■ 画面中白色的加入可以提高画面整体的明度，还可以让版面看上去整洁、干净。

CMYK: 10,58,89,0
CMYK: 95,85,15,0
CMYK: 11,8,87,0
CMYK: 10,95,85,0

推荐色彩搭配

C: 13	C: 4	C: 9	C: 75	C: 6	C: 10	C: 53	C: 8	C: 17	C: 5	C: 12	C: 75
M: 66	M: 45	M: 8	M: 23	M: 45	M: 23	M: 12	M: 92	M: 78	M: 28	M: 11	M: 20
Y: 89	Y: 88	Y: 75	Y: 8	Y: 89	Y: 80	Y: 5	Y: 86	Y: 90	Y: 78	Y: 89	Y: 34
K: 0	K: 0	K: 0	K: 0	K: 0	K: 0	K: 0	K: 0	K: 0	K: 0	K: 0	K: 0

佳作欣赏

5.11 对角线构图

对角线构图与倾斜构图很相似，对角线构图是将设计元素沿着画面对角线的方式进行放置，这种构图可以产生强烈的动感、不稳定感。这种打破横平竖直方式，能够增加画面的视觉张力，为整个画面带来更多的生机和活力。

该海报整体采用对角线构图，给人一种动势，画面中带有动势的运动员，也给人一种要冲出画面的感觉。

该海报采用对角线构图，油漆桶喷洒出来的油漆，姿态呈现放射状，整体给人迸发、活力、青春的感觉。

色彩点评

- 海报以橘黄色为主色调，整体给人温暖、祥和的感觉，让人感觉舒适与亲切。
- 画面色彩鲜明，在灰色背景的衬托下，黄色的油漆显得越发张扬、刺激。
- 鲜明的色彩搭配对角线构图方式，整体给人一种不平衡感和危机感。

CMYK: 8,48,80,0
CMYK: 8,8,10,0

推荐色彩搭配

C: 17	C: 9	C: 15	C: 5
M: 12	M: 15	M: 75	M: 30
Y: 12	Y: 11	Y: 93	Y: 70
K: 0	K: 0	K: 0	K: 0

C: 44	C: 23	C: 18	C: 9
M: 53	M: 26	M: 14	M: 48
Y: 50	Y: 22	Y: 13	Y: 80
K: 0	K: 0	K: 0	K: 0

C: 7	C: 0	C: 5	C: 8
M: 6	M: 0	M: 37	M: 3
Y: 7	Y: 0	Y: 73	Y: 86
K: 0	K: 0	K: 0	K: 0

这是以服饰染料为主题的海报设计，采用对角线构图方式，花朵带着染料呈现放射状，给人动感、旺盛、充沛的感觉。

色彩点评

- 海报采用中纯度的配色方案，整体色彩柔美、天真、带着浪漫气息。
- 蓝灰色与灰色的搭配，给人静谧、悠扬的感觉。
- 画面通过明暗对比，拉开前景与背景的层次，让前景中的花朵更加突出。

CMYK: 7,7,3,0
CMYK: 66,44,20,0
CMYK: 52,34,65,0

推荐色彩搭配

C: 17	C: 6	C: 60	C: 40
M: 13	M: 5	M: 40	M: 9
Y: 10	Y: 1	Y: 20	Y: 8
K: 0	K: 0	K: 0	K: 0

C: 22	C: 33	C: 80	C: 50
M: 17	M: 25	M: 63	M: 20
Y: 13	Y: 30	Y: 40	Y: 6
K: 0	K: 0	K: 0	K: 0

C: 60	C: 17	C: 6	C: 0
M: 25	M: 8	M: 6	M: 0
Y: 11	Y: 8	Y: 2	Y: 0
K: 0	K: 0	K: 0	K: 0

佳作欣赏

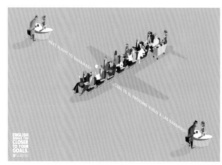
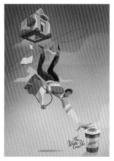

5.12 满版型构图

满版型构图主要是用图片铺满整个版面，在图片上进行文字、图形等创意。画面感比较强，具有极强的代入感以及视觉感受。

该海报采用满版型的构图方式，动物夸张的表情让人觉得滑稽、幽默，并为观者留下深刻的印象。

该海报为满版型构图方式，画面中由气泡制作成公牛的形象，公牛面带怒色，给人一种强劲、勇猛的感觉，暗示产品的优秀的清洁功效。

色彩点评

- 海报以黑色作为主色调，整体明度较低，给人沉重、神秘的感觉。
- 画面中灰色与黑色形成对比关系，半透明的灰色让画面产生了朦胧感。
- 海报的配色与包装的配色相呼应，包装上红色的标志在无彩色的衬托下格外突出。

CMYK: 100,100,100,100
CMYK: 15,13,9,0
CMYK: 45,95,100,18

推荐色彩搭配

C: 100	C: 75	C: 35	C: 0
M: 100	M: 65	M: 28	M: 0
Y: 100	Y: 65	Y: 23	Y: 0
K: 100	K: 25	K: 0	K: 0

C: 70	C: 0	C: 50	C: 60
M: 60	M: 0	M: 66	M: 55
Y: 55	Y: 0	Y: 60	Y: 78
K: 7	K: 0	K: 5	K: 6

C: 92	C: 90	C: 47	C: 85
M: 87	M: 60	M: 95	M: 80
Y: 85	Y: 88	Y: 100	Y: 50
K: 77	K: 35	K: 20	K: 15

该海报为满版型构图，在白色瓷器堆中蓝色的产品显得格外突出，给人一种去污能力强、安全环保的感觉。

色彩点评

- ■ 海报中产品位于版面视觉焦点位置，在背景的衬托下格外突出。
- ■ 蓝色调的包装给人纯净、清脆的感觉。
- ■ 画面中少量的红色和黄色，为画面增添了暖色调，也让冷清的画面多了几份欢乐气氛。

CMYK: 9,6,7,0
CMYK: 90,85,7,0
CMYK: 15,95,95,0
CMYK: 18,15,72,0

推荐色彩搭配

C: 55	C: 15	C: 0	C: 86	C: 23	C: 0	C: 25	C: 93	C: 34	C: 20	C: 0	C: 37
M: 44	M: 10	M: 0	M: 66	M: 16	M: 0	M: 4	M: 92	M: 3	M: 0	M: 0	M: 26
Y: 40	Y: 12	Y: 0	Y: 3	Y: 17	Y: 0	Y: 1	Y: 18	Y: 3	Y: 5	Y: 0	Y: 30
K: 0	K: 0	K: 0	K: 0	K: 0	K: 0	K: 0	K: 0	K: 0	K: 0	K: 0	K: 0

佳作欣赏

5.13　透视型构图

透视型构图是通过事物的透视关系，将画面中纵深方向的线条最终汇聚到一点，利用这种构图方法，可以有效地引导观者的视线，还能够强化空间感，为观者留下不一样的视觉印象。

在该海报中图形元素较少，将文字制作成立体效果，通过透视关系形成空间感。这种通过二维空间展示三维效果的设计方式能够让人印象深刻。

这是一幅汽车主题的海报设计作品，整个版面空间感强，将汽车摆在展台上如同在台上的明星一样引人注目。

■ 色彩点评

- ■ 作品以紫色作为主色调，整体给人妖娆、冷艳、尊贵的感觉。
- ■ 画面明暗对比强，中间亮四周暗，使视线集中在商品上方。
- ■ 白色的文字在艳丽的颜色衬托下给人纯粹、干净的感觉，而且视觉效果醒目。

CMYK: 63,97,15,0
CMYK: 88,100,60,25
CMYK: 40,50,25,0
CMYK: 0,0,0,0

推荐色彩搭配

C: 85	C: 78	C: 58	C: 55
M: 100	M: 100	M: 95	M: 85
Y: 65	Y: 50	Y: 5	Y: 0
K: 50	K: 13	K: 0	K: 0

C: 73	C: 47	C: 1	C: 35
M: 100	M: 85	M: 95	M: 44
Y: 30	Y: 0	Y: 55	Y: 20
K: 0	K: 0	K: 0	K: 0

C: 448	C: 55	C: 50	C: 4
M: 85	M: 100	M: 100	M: 13
Y: 0	Y: 45	Y: 88	Y: 0
K: 0	K: 3	K: 30	K: 0

这是一款饮料主题海报设计，画面空间感强。画面左下方的立体文字和"爆炸"开的水果同时将视线引向产品。

色彩点评

- ▣ 该海报采用高明度色彩基调，纯白的背景奠定了整个画面的明度。
- ▣ 前景中粉红色与绿色的搭配，给人活泼、甜美的视觉感受。
- ▣ 少量的黄色作为点缀色，让整个版面充满了活力。

CMYK: 3,5,6,0
CMYK: 0,88,42,0
CMYK: 85,45,100,8
CMYK: 2,20,88,0

推荐色彩搭配

C: 4	C: 0	C: 27	C: 5	C: 0	C: 1	C: 1	C: 75	C: 83	C: 0	C: 2	C: 9
M: 7	M: 0	M: 95	M: 20	M: 0	M: 11	M: 95	M: 38	M: 33	M: 0	M: 45	M: 88
Y: 8	Y: 0	Y: 85	Y: 0	Y: 0	Y: 0	Y: 55	Y: 85	Y: 100	Y: 0	Y: 0	Y: 55
K: 0	K: 0	K: 0	K:	K: 0	K: 0	K: 0	K: 0	K: 0	K: 0	K: 0	K: 0

佳作欣赏

第6章

平面广告设计的
行业分类

平面广告设计应用领域广泛，尤其在互联网时代发展得尤为高速。平面广告设计类型大致可分为服装类、食品类、化妆品类、电子产品类、日用品类、房地产类、旅游类、医药类、文娱类、汽车类、奢侈品类、教育类、箱包类、烟酒类以及珠宝首饰类等。

色彩调性：美丽、雅致、富丽、活力、甜美、气质。

常用主题色：

CMYK:43,83,40,0　CMYK:15,35,10,0　CMYK:23,36,90,0　CMYK:20,85,98,0　CMYK:100,100,47,3　CMYK:20,55,98,0

常用色彩搭配

CMYK: 17,77,43,0
CMYK: 5,20,0,0

山茶红搭配纯度较低的浅粉，娇嫩可爱，常作为年轻女性服饰的配色应用。

CMYK: 60,7,4,0
CMYK: 13,13,89,0

青色搭配黄色，冷暖色对比强烈，给人活泼、轻松的感觉。

CMYK: 3,15,10,0
CMYK: 0,0,0,0

淡粉色搭配白色，轻柔、温和，带有浪漫气息。

CMYK: 38,55,62,0
CMYK: 15,10,7,0

卡其色搭配浅灰色，颜色饱和度低，给人休闲、舒适的感觉。

配色速查

雅致

CMYK: 25,45,20,0
CMYK: 0,6,15,0
CMYK: 36,50,44,0
CMYK: 5,20,16,0

休闲

CMYK: 47,63,72,4
CMYK: 100,100,100,100
CMYK: 4,3,3,0
CMYK: 24,18,13,0

活泼

CMYK: 7,75,58,0
CMYK: 8,10,60,0
CMYK: 0,0,0,0
CMYK: 6,4,4,0

圣诞

CMYK: 15,95,80,0
CMYK: 45,100,100,15
CMYK: 88,55,100,28
CMYK: 31,63,80,0

这是一幅网页广告作品。版面分为左、中、右三个部分，左右两侧通过模特展示服饰，主要目的是吸引消费者的注意，中间焦点位置摆放文字传递促销信息。

色彩点评

- ■ 该网页广告采用高明度配色方案。
- ■ 亮灰色搭配裸粉色，给人温柔、安静的感觉。
- ■ 广告整体颜色干净，拥有小麦色皮肤的模特是整个版面最吸引人的地方。

CMYK: 5,4,5,0
CMYK: 8,35,25,0

CMYK: 8,19,15,0

推荐色彩搭配

C: 22	C: 36	C: 7	C: 0	C: 9	C: 5	C: 24	C: 44	C: 12	C: 4	C: 10	C: 0
M: 41	M: 50	M: 18	M: 4	M: 16	M: 21	M: 46	M: 48	M: 9	M: 44	M: 25	M: 11
Y: 35	Y: 44	Y: 15	Y: 12	Y: 9	Y: 16	Y: 21	Y: 70	Y: 8	Y: 21	Y: 22	Y: 9
K: 0	K: 0	K: 0	K: 0	K: 0	K: 0	K: 0	K: 0	K: 0	K: 0	K: 0	K: 0

这是一则女鞋平面广告，女人面带笑容跳跃着，象征着鞋子柔软与舒适。

色彩点评

- ■ 该广告以蓝色为主色调，搭配洋红色，给人活力十足、充满朝气的感觉。
- ■ 人物的洋红色服饰搭配洋红色的鞋子，颜色相互呼应。
- ■ 背景中白色部分提高了整个版面的亮度，使版面不再单调、沉闷，同时也突出了前景的人物。

CMYK: 90,63,30,0
CMYK: 11,0,1,0
CMYK: 5,72,0,0

推荐色彩搭配

C: 100	C: 15	C: 100	C: 90	C: 80	C: 100	C: 93	C: 100	C: 100	C: 98	C: 85	C: 40
M: 98	M: 97	M: 90	M: 100	M: 100	M: 99	M: 73	M: 85	M: 97	M: 100	M: 70	M: 100
Y: 29	Y: 30	Y: 34	Y: 15	Y: 12	Y: 34	Y: 0	Y: 13	Y: 58	Y: 60	Y: 0	Y: 20
K: 0	K: 0	K: 0	K: 0	K: 0	K: 0	K: 0	K: 0	K: 25	K: 30	K: 0	K: 0

色彩调性：绿色、美味、饱满、清脆、热情、新鲜、香辣。

常用主题色：

CMYK:9,90,95,0　CMYK:48,100,100,25　CMYK:12,0,83,0　CMYK:7,37,85,0　CMYK:10,80,95,0　CMYK:27,0,87,0

常用色彩搭配

CMYK: 6,50,85,0
CMYK: 18,92,100,0

CMYK: 5,19,88,0
CMYK: 36,100,100,2

CMYK: 0,95,95,0
CMYK: 55,85,100,35

CMYK: 85,45,100,8
CMYK: 9,87,99,0

橘黄色搭配橘红色，暖色调的配色让人食欲大增。

铬黄搭配威尼斯红，赋予食物一种劲脆香辣的形象，使人的食欲都被勾起。

红色搭配褐色让人联想到辣椒与烤肉的搭配。

绿色的叶子搭配红色的果实，这样的配色在自然界很常见。

配色速查

美味

健康

香辣

香甜

CMYK: 0,46,91,0
CMYK: 14,18,76,0
CMYK: 8,80,90,0
CMYK: 56,67,98,21

CMYK: 5,3,0,0
CMYK: 0,40,77,0
CMYK: 55,6,99,0
CMYK: 75,55,99,25

CMYK: 0,95,85,0
CMYK: 45,100,100,16
CMYK: 51,91,100,30
CMYK: 32,64,80,0

CMYK: 0,70,37,0
CMYK: 0,25,11,0
CMYK: 20,12,47,0
CMYK: 60,30,100,0

这幅草莓风味的乳制品广告，白色的牛奶呈旋涡状，给人以动感，并且将视线引导向漩涡的中心位置，从而展示产品包装。

色彩点评

- 整个广告以粉色作为主色调，给人甘甜、美妙的感觉。
- 该海报以红色作为辅助色，两种颜色属于类似色，所以看起协调、自然。
- 画面中白色部分起到了提亮的作用。

CMYK: 13,75,7,0
CMYK: 13,75,7,0
CMYK: 4,5,11,0
CMYK: 82,38,100,1

推荐色彩搭配

C: 45	C: 12	C: 3	C: 23
M: 100	M: 75	M: 33	M: 100
Y: 45	Y: 7	Y: 4	Y: 100
K: 0	K: 0	K: 0	K: 0

C: 12	C: 9	C: 6	C: 33
M: 90	M: 85	M: 57	M: 3
Y: 11	Y: 58	Y: 25	Y: 43
K: 0	K: 0	K: 0	K: 0

C: 30	C: 7	C: 10	C: 52
M: 100	M: 90	M: 92	M: 100
Y: 100	Y: 73	Y: 47	Y: 27
K: 0	K: 0	K: 0	K: 0

这是一则番茄酱的广告，画面中红彤彤的番茄看起美味又丰硕，使人感觉吃了会很健康，暗示产品也有相同的属性。画面底部的美食可以激发观者的食欲，给观者留下深刻印象。

色彩点评

- 该海报采用低明度色彩基调，深灰色搭配黑色渲染了神秘的氛围。
- 在深色的衬托下，红色显得鲜艳、美味，具有很强的视觉刺激。
- 画面中绿色作为点缀色，红与绿为互补色，两种颜色形成鲜明对比，让原本略显呆板的画面变得生动、鲜活。

CMYK: 80,78,80,65
CMYK: 17,95,100,0
CMYK: 85,45,100,10

推荐色彩搭配

C: 78	C: 15	C: 55	C: 10
M: 80	M: 12	M: 100	M: 93
Y: 83	Y: 12	Y: 100	Y: 83
K: 66	K: 0	K: 44	K: 0

C: 20	C: 53	C: 13	C: 7
M: 98	M: 100	M: 25	M: 55
Y: 94	Y: 100	Y: 62	Y: 83
K: 0	K: 42	K: 0	K: 0

C: 78	C: 7	C: 17	C: 11
M: 80	M: 68	M: 92	M: 95
Y: 80	Y: 95	Y: 99	Y: 95
K: 66	K: 0	K: 0	K: 0

6.3　化妆品平面广告设计

色彩调性：高端、典雅、活泼、娇艳、复古、沉闷、时尚。

常用主题色：

CMYK:25,0,9,0　　CMYK:4,35,3,0　　CMYK:40,68,6,0　　CMYK:18,0,30,0　　CMYK:18,62,20,0　　CMYK:65,85,0,0

常用色彩搭配

CMYK: 30,7,25,0
CMYK: 10,2,8,0

两种颜色对比较弱，给人娇媚、温柔的感觉。

CMYK: 25,3,6,0
CMYK: 0,0,0,0

淡青色搭配白色让人联想到补水、保湿。

CMYK: 0,27,17,0
CMYK: 3,7,5,0

淡粉色的搭配给人温柔、恬静、纯洁的感觉。

CMYK: 52,100,100,40
CMYK: 39,100,100,5

正红与暗红色的搭配热烈而成熟，常用在高端护肤品海报中。

配色速查

清脆	温柔	奢华	浪漫

CMYK: 70,22,0,0
CMYK: 22,0,2,0
CMYK: 50,0,15,0
CMYK: 0,0,0,0

CMYK: 0,15,0,0
CMYK: 27,38,0,0
CMYK: 0,32,15,0
CMYK: 15,20,0,0

CMYK: 1,32,75,0
CMYK: 7,28,52,0
CMYK: 3,12,25,0
CMYK: 48,70,92,10

CMYK: 55,63,0,0
CMYK: 16,3,3,0
CMYK: 15,3,3,0
CMYK: 60,83,0,0

这是一个网页广告。因为产品含有山茶花成分，所以以山茶花作为装饰，紧扣海报主题，让人瞬间记住了产品的成分、特性。

色彩点评

- 广告以红色作为主色调，高饱和度的红色热情、火辣，让人过目难忘。
- 以低纯度的灰色作为背景色，通过纯度对比，让前景更加鲜明、突出。
- 海报色调与产品色调相同，形成呼应、对应的效果。

CMYK: 40,100,97,5
CMYK: 15,15,18,0
CMYK: 87,62,100,46
CMYK: 7,32,63,0

推荐色彩搭配

C: 45	C: 12	C: 3	C: 23
M: 100	M: 75	M: 33	M: 100
Y: 45	Y: 7	Y: 4	Y: 100
K: 0	K: 0	K: 0	K: 0

C: 12	C: 9	C: 6	C: 47
M: 90	M: 85	M: 57	M: 100
Y: 11	Y: 58	Y: 25	Y: 83
K: 0	K: 0	K: 0	K: 18

C: 30	C: 55	C: 10	C: 52
M: 100	M: 100	M: 92	M: 100
Y: 100	Y: 80	Y: 47	Y: 27
K: 0	K: 38	K: 0	K: 0

整个广告色调温柔，色彩饱和度较低，明度较高，整体色调干净、清爽、温和，这不禁让消费者对产品产生相同的联想。

色彩点评

- 广告整体采用类似色的配色方案，黄色与绿色的搭配给人温暖、天然的感觉。
- 广告通过白色小花吸引观者注意，然后将视线引向产品。
- 整个画面色调对比度较弱，视觉效果温和。

CMYK: 15,11,21,0
CMYK: 26,21,60,0
CMYK: 77,58,100,30
CMYK: 9,6,5,0

推荐色彩搭配

C: 30	C: 38	C: 58	C: 27
M: 15	M: 38	M: 40	M: 23
Y: 36	Y: 78	Y: 68	Y: 72
K: 0	K: 0	K: 0	K: 0

C: 11	C: 77	C: 14	C: 30
M: 4	M: 58	M: 10	M: 24
Y: 15	Y: 100	Y: 35	Y: 63
K: 0	K: 30	K: 0	K: 0

C: 29	C: 37	C: 9	C: 72
M: 23	M: 40	M: 6	M: 52
Y: 58	Y: 93	Y: 5	Y: 83
K: 0	K: 0	K: 0	K: 12

6.4 电子产品平面广告设计

色彩调性：科技、严谨、冷静、理性、潮流、高端、灵活。

常用主题色：

CMYK:92,75,0,0　CMYK:70,17,0,0　CMYK:58,0,15,0　CMYK:70,20,100,0　CMYK:83,87,8,0　CMYK:58,0,35,0

常用色彩搭配

CMYK: 100,90,1,0
CMYK: 19,6,0,0

宝石蓝搭配淡青色，明暗对比强烈给人一种科技感、先进感。

CMYK: 0,0,0,0
CMYK: 67,7,98,0

白色搭配绿色给人一种健康、理性、安全的感觉。

CMYK: 85,48,4,0
CMYK: 98,850,38

青灰色搭配深青色，两种颜色色彩明度低，给人一种严谨、老练的感觉。

CMYK: 5,0,25,0
CMYK: 60,20,33,0

青绿色搭配青灰色，纯度对比明显，给人一种科技感、未来感。

配色速查

冷静

CMYK: 100,100,65,50
CMYK: 100,99,52,2
CMYK: 87,68,0,0
CMYK: 37,0,12,0

安全

CMYK: 85,38,100,1
CMYK: 67,7,98,0
CMYK: 45,5,72,0
CMYK: 0,0,0,0

科技

CMYK: 90,63,64,25
CMYK: 60,22,32,0
CMYK: 92,88,81,73
CMYK: 55,0,25,0

理性

CMYK: 35,0,10,0
CMYK: 73,20,11,0
CMYK: 60,0,7,0
CMYK: 97,83,0,0

这是一款监控设备的创意广告。将摄像头和狗合成在一起，让人感受到商品的敏捷与智能，好像在说：安装了这款摄像头，就好像养了一条忠犬一样让人放心。

色彩点评

■ 整个海报以灰色作为主色调，配色稳重，让人觉得安全、放心。

■ 灰白色的狗是整个画面明度最高的对象，所以最引人注目。

■ 整个画面呈现无彩色，所以右下角紫色的部分也很突出，虽然面积小但是也不会被人遗漏。

CMYK: 67,60,60,9
CMYK: 13,9,14,0
CMYK: 77,79,83,63
CMYK: 77,88,56,30

推荐色彩搭配

C: 75	C: 70	C: 16	C: 62
M: 57	M: 60	M: 12	M: 67
Y: 58	Y: 60	Y: 12	Y: 100
K: 8	K: 9	K: 0	K: 32

C: 72	C: 93	C: 68	C: 55
M: 85	M: 90	M: 70	M: 44
Y: 70	Y: 80	Y: 70	Y: 36
K: 50	K: 75	K: 28	K: 0

C: 90	C: 72	C: 13	C: 66
M: 87	M: 65	M: 15	M: 76
Y: 88	Y: 60	Y: 15	Y: 88
K: 78	K: 15	K: 0	K: 50

这是一个笔记本电脑的创意广告作品，整个画面描绘了一个宏大的场景——章鱼卷碎大船冲出屏幕，给人留下强烈的感官刺激。

色彩点评

■ 海报整体采用深蓝色调，这与画面中描绘的场景色调相吻合。

■ 单色调的配色通过明暗变化和过渡效果显得协调、自然。

■ 画面四周添加了暗角效果，这让画面中心位置更加突出。

CMYK: 99,98,58,40
CMYK: 68,58,6,0
CMYK: 5,3,4,0
CMYK: 96,83,0,0

推荐色彩搭配

C: 92	C: 100	C: 93	C: 43
M: 87	M: 99	M: 82	M: 0
Y: 80	Y: 50	Y: 0	Y: 9
K: 72	K: 10	K: 0	K: 0

C: 45	C: 97	C: 100	C: 73
M: 36	M: 95	M: 100	M: 12
Y: 4	Y: 6	Y: 48	Y: 25
K: 0	K: 0	K: 7	K: 0

C: 0	C: 70	C: 90	C: 86
M: 0	M: 17	M: 88	M: 76
Y: 0	Y: 0	Y: 85	Y: 32
K: 0	K: 0	K: 77	K: 0

6.5 日用品平面广告设计

色彩调性：舒适、天然、纯净、清新、卫生、干净、轻松。

常用主题色：

CMYK:14,18,79,0　　CMYK:12,30,3,0　　CMYK:10,45,53,0　　CMYK:47,25,98,0　　CMYK:50,4,27,0　　CMYK:50,0,10,0

常用色彩搭配

CMYK: 19,100,69,0
CMYK: 67,42,18,0

CMYK: 4,41,22,0
CMYK: 67,14,0,0

CMYK: 0,3,8,0
CMYK: 19,3,70,0

CMYK: 14,23,36,0
CMYK: 100,100,59,22

黄色搭配青蓝色，该种配色明快、亮眼，同时又给人一种欢快和活力感。

瓷青搭配灰绿色，赋有春意，给人一种清新、明净、淡雅的视觉效果。

纯净的白色与低调的灰色相搭配，给人一种低调、简约的印象。

卡其色搭配土著黄，色彩对比较弱，给人放松、舒适的感觉。

配色速查

宽厚　　　平和　　　干净　　　舒适

CMYK: 8,33,90,0
CMYK: 0,0,0,0
CMYK: 9,8,6,0
CMYK: 45,37,35,0

CMYK: 65,50,35,0
CMYK: 22,10,5,0
CMYK: 8,7,5,0
CMYK: 0,0,0,0

CMYK: 3,0,0,0
CMYK: 15,5,0,0
CMYK: 48,20,15,0
CMYK: 95,85,18,0

CMYK: 1,7,15,0
CMYK: 27,35,44,0
CMYK: 62,45,95,3
CMYK: 8,7,92,0

这是一款卫生纸创意广告作品。整个海报采用发散式构图，视觉焦点位于商品位置，发散出去的卫生纸、花朵与人物为画面增添了动感与活力。

色彩点评

■ 蓝灰色的背景与商品的颜色属于类似色，所以看起来协调、自然。

■ 产品本身是白色的，而白色又作为辅助色，这让画面看起来干净、清爽。

■ 蓝色的产品包装是画面中颜色最暗的区域，所以最引人注目。

CMYK: 30,16,10,0
CMYK: 10,8,7,0
CMYK: 98,98,35,0

推荐色彩搭配

C: 0	C: 33	C: 72	C: 100	C: 25	C: 0	C: 70	C: 65	C: 13	C: 40	C: 63	C: 50
M: 0	M: 17	M: 22	M: 59	M: 20	M: 0	M: 45	M: 25	M: 0	M: 1	M: 12	M: 0
Y: 0	Y: 12	Y: 9	Y: 60	Y: 15	Y: 0	Y: 9	Y: 4	Y: 2	Y: 7	Y: 9	Y: 80
K: 0	K: 0	K: 0	K: 20	K: 0	K: 0	K: 0	K: 0	K: 0	K: 0	K: 0	K: 0

这是一则壁纸刀创意广告，采用重复构成的方式将纸卷有规律地摆放，这不禁让人联想到刀的锋利与顺滑。

色彩点评

■ 该海报以白色和亮灰色作为主色调，干净、单纯的颜色让产品显得格外突出。

■ 画面中纸卷呈现旋涡状摆放，通过曲线将观者的视线引向产品。

■ 有彩色和无彩色形成鲜明的对比，这让观看这幅海报的人瞬间被产品吸引。

CMYK: 22,17,19,0
CMYK: 10,8,6,0
CMYK: 8,38,92,0

推荐色彩搭配

C: 10	C: 30	C: 12	C: 90	C: 0	C: 22	C: 70	C: 13	C: 92	C: 17	C: 33	C: 0
M: 6	M: 13	M: 13	M: 88	M: 0	M: 17	M: 60	M: 40	M: 88	M: 12	M: 33	M: 0
Y: 8	Y: 32	Y: 14	Y: 84	Y: 0	Y: 19	Y: 60	Y: 93	Y: 89	Y: 12	Y: 93	Y: 0
K: 0	K: 0	K: 0	K: 75	K: 0	K: 0	K: 15	K: 0	K: 80	K: 0	K: 0	K: 0

6.6 房地产产品平面广告设计

色彩调性：新鲜、富饶、宽阔、优美、温馨、舒适、沉静。

常用主题色：

CMYK:61,36,30,0　CMYK:75,40,0,0　CMYK:100,88,54,23　CMYK:71,15,52,0　CMYK:89,51,77,13　CMYK:40,50,96,0

常用色彩搭配

CMYK: 100,88,54,23
CMYK: 50,48,100,1

普鲁士蓝与土著黄相搭配，整体颜色较暗，给人一种高档、华丽之感。

CMYK: 71,15,52,0
CMYK: 97,84,55,26

绿松石绿加蓝黑色，纯度较低，应用平面广告中能让人感受到亲切感。

CMYK: 40,50,96,0
CMYK: 11,8,8,0

卡其黄搭配浅灰色，这种搭配虽不艳丽，但会给人沉稳、踏实的感受。

CMYK: 75,40,0,0
CMYK: 14,86,35,0

道奇蓝与橙黄搭配，颜色纯净，醒目而不张扬，能准确地向受众传达广告主题。

配色速查

新鲜

CMYK: 61,36,30,0
CMYK: 47,0,89,0
CMYK: 39,31,95,0
CMYK: 1,3,3,0

宽阔

CMYK: 100,88,54,23
CMYK: 28,12,89,0
CMYK: 78,39,96,2
CMYK: 52,35,1,0

舒适

CMYK: 40,50,96,0
CMYK: 10,3,30,0
CMYK: 68,63,100,31
CMYK: 18,2,63,0

富饶

CMYK: 89,51,77,13
CMYK: 85,80,32,1
CMYK: 15,0,41,0
CMYK: 23,36,87,0

这是一则中式风格广告设计。画面中位于焦点区域的中式建筑古朴、庄重，给人恢宏大气的视觉感受。

色彩点评

- 该广告为低明度色彩基调，深蓝色的主色调给人庄严、肃穆的感觉。
- 广告中棕褐色的建筑恢宏、壮丽，也为画面增添了庄重的色彩。
- 该广告以金色作为点缀色，让画面多了几份奢华。

CMYK: 100,95,60,44
CMYK: 65,70,70,30
CMYK: 10,7,67,0

推荐色彩搭配

C: 100	C: 100	C: 90	C: 32
M: 100	M: 100	M: 73	M: 88
Y: 60	Y: 50	Y: 0	Y: 100
K: 20	K: 15	K: 0	K: 0

C: 82	C: 90	C: 100	C: 6
M: 63	M: 85	M: 100	M: 45
Y: 0	Y: 38	Y: 62	Y: 70
K: 0	K: 3	K: 39	K: 0

C: 18	C: 82	C: 95	C: 2
M: 50	M: 36	M: 78	M: 66
Y: 70	Y: 38	Y: 8	Y: 69
K: 0	K: 0	K: 0	K: 0

这是一款关于房地产的广告设计。画面以俯视图作为背景，既表达了该地产的位置、环境，又能够使画面空间感更强。

色彩点评

- 广告中大量使用蓝青色与水墨蓝，让人很快就联想到蓝天、湖水，暗示此处风景独好，适合居住。
- 画面整体偏向于冷色调，广阔又暗含力量感，同时具有很强的引导性。
- 画面背景表现的是房子周边的环境，绿树环绕、景色优美，让人感受到住在这里是一件很美妙的事情。

CMYK: 51,31,80,0
CMYK: 0,0,0,0
CMYK: 76,25,16,0
CMYK: 86,74,40,3

推荐色彩搭配

C: 91	C: 79	C: 85	C: 15
M: 75	M: 55	M: 51	M: 34
Y: 0	Y: 7	Y: 0	Y: 79
K: 0	K: 0	K: 0	K: 0

C: 78	C: 98	C: 100	C: 62
M: 34	M: 83	M: 100	M: 67
Y: 2	Y: 0	Y: 55	Y: 100
K: 0	K: 0	K: 24	K: 32

C: 27	C: 22	C: 30	C: 88
M: 52	M: 15	M: 25	M: 66
Y: 100	Y: 20	Y: 58	Y: 0
K: 0	K: 0	K: 0	K: 0

色彩调性：舒心、阳光、活力、活跃、危险、安静、放松。

常用主题色：

CMYK:68,17,8,0　CMYK:27,52,98,0　CMYK:100,98,25,0　CMYK:66,36,95,0　CMYK:63,0,28,0　CMYK:30,0,80,0

常用色彩搭配

CMYK: 80,30,70,0
CMYK: 52,0,35,0

CMYK: 30,100,97,0
CMYK: 70,18,89,0

CMYK: 47,87,100,18
CMYK: 80,23,95,0

CMYK: 75,27,0,0
CMYK: 85,40,100,3

绿色调的配色清新、自然、让人联想到清晨的森林。

红与绿的搭配让人想到红花配绿叶，大面积的绿色点缀少许的红色，给人鲜明、纯粹的感觉。

绿色和褐色的搭配，让人联想到树干与树叶。

绿色与青色的搭配，给人一种轻松、愉悦、畅快的感觉。

配色速查

冰爽	海洋	活力	森林
CMYK: 0,0,0,0 CMYK: 28,0,3,0 CMYK: 14,0,1,0 CMYK: 0,0,0,0	CMYK: 95,75,15,0 CMYK: 61,13,4,0 CMYK: 18,4,4,0 CMYK: 0,0,0,0	CMYK: 7,52,93,0 CMYK: 7,4,85,0 CMYK: 11,89,85,0 CMYK: 25,6,90,0	CMYK: 7,5,85,0 CMYK: 70,50,100,9 CMYK: 55,25,100,0 CMYK: 55,78,100,30

这是一则以旅游为主题的广告设计。画面中的人物冲出旅行箱进行冲浪，使观者感受到旅游的快乐与放松。

色彩点评

- 广告以蓝色作为主色调，蓝色是天空和大海的颜色，选择这样的色调紧扣海报主题。
- 画面以黄褐色作为辅助色，这让画面产生了冷暖对比，使画面范围更加欢快、活跃。
- 画面中白色的立体文字明度较高，所以在观看主体图形后，也不会忽视文字的存在。

CMYK: 90,65,22,0
CMYK: 44,12,15,0
CMYK: 34,43,60,0
CMYK,: 0,0,0,0

推荐色彩搭配

C: 99	C: 97	C: 65	C: 7
M: 95	M: 100	M: 39	M: 53
Y: 58	Y: 28	Y: 11	Y: 56
K: 39	K: 0	K: 0	K: 0

C: 95	C: 3	C: 87	C: 95
M: 76	M: 40	M: 57	M: 100
Y: 13	Y: 90	Y: 16	Y: 18
K: 0	K: 0	K: 0	K: 0

C: 0	C: 9	C: 75	C: 100
M: 75	M: 5	M: 25	M: 95
Y: 92	Y: 2	Y: 0	Y: 60
K: 0	K: 0	K: 0	K: 30

该广告作品将具有非洲特色的民族、动物、景色合成在一个场景中，这让人不禁对另外一个国度产生向往。

色彩点评

- 该广告以红褐色为主色调，让人联想到广袤的非洲草原。
- 背景采用了同色系的渐变色，主体图形位置颜色明度高，所以更容易吸引观者的注意。
- 红褐色为暖色调，搭配蓝色的天空，冷暖形成对比效果。

CMYK: 28,75,95,0
CMYK: 1,20,27,0
CMYK: 55,60,95,15
CMYK: 63,37,0,0

推荐色彩搭配

C: 13	C: 35	C: 44	C: 70
M: 33	M: 60	M: 73	M: 83
Y: 40	Y: 69	Y: 100	Y: 90
K: 0	K: 0	K: 6	K: 65

C: 65	C: 44	C: 50	C: 65
M: 35	M: 73	M: 77	M: 65
Y: 52	Y: 100	Y: 100	Y: 65
K: 0	K: 0	K: 20	K: 15

C: 27	C: 2	C: 12	C: 58
M: 72	M: 25	M: 38	M: 62
Y: 85	Y: 25	Y: 38	Y: 75
K: 0	K: 0	K: 0	K: 12

6.8 医药品平面广告设计

色彩调性：希望、安全、健康、沉着、冰冷、消极。

常用主题色：

CMYK:50,5,5,0　CMYK:100,98,25,0　CMYK:55,75,100,30　CMYK:85,52,11,0　CMYK:60,6,80,0　CMYK:80,20,97,0

常用色彩搭配

CMYK: 50,28,24,0
CMYK: 17,12,12,0

蓝灰色搭配灰色，冷色调搭配灰色给人理性、安全的感觉。

CMYK: 85,52,11,0
CMYK: 33,15,7,0

青色与淡青色搭配，给人科技感和安全感。

CMYK: 88,45,100,10
CMYK: 0,0,0,0

绿色与白色的搭配给人健康、卫生、天然的感觉。

CMYK: 75,22,42,0
CMYK: 25,37,58,0

青绿色搭配土黄色，让人觉得安全、稳重。

配色速查

健康

CMYK: 78,33,4,0
CMYK: 82,60,15,0
CMYK: 55,7,98,0
CMYK: 0,0,0,0

理性

CMYK: 78,20,45,0
CMYK: 75,12,30,0
CMYK: 82,43,10,0
CMYK: 98,93,47,15

舒适

CMYK: 50,0,25,0
CMYK: 68,0,45,0
CMYK: 83,37,60,0
CMYK: 8,7,6,0

稳定

CMYK: 50,25,18,0
CMYK: 50,15,33,0
CMYK: 20,37,55,0
CMYK: 4,3,3,0

这是一幅儿童维生素网页广告。整体采用卡通风格，给人可爱、单纯的感觉，符合产品的定位。

色彩点评

- 广告以粉色为主色调，这与产品的颜色相呼应。
- 粉色搭配淡粉色，同色系的配色效果和谐、自然。
- 广告以绿色、红色、青色这类高纯度的颜色作为点缀色，这让画面效果更活泼、朝气。

CMYK: 0,42,3,0
CMYK: 0,8,0,0
CMYK: 30,97,63,0
CMYK: 50,2,100,0
CMYK: 70,0,30,0

推荐色彩搭配

C: 13	C: 5	C: 2	C: 3	C: 23	C: 1	C: 18	C: 3	C: 55	C: 12	C: 11	C: 31
M: 66	M: 48	M: 28	M: 35	M: 50	M: 38	M: 70	M: 23	M: 67	M: 67	M: 38	M: 70
Y: 28	Y: 23	Y: 5	Y: 29	Y: 30	Y: 15	Y: 33	Y: 50	Y: 53	Y: 28	Y: 3	Y: 30
K: 0	K: 0	K: 0	K: 0	K: 0	K: 0	K: 0	K: 0	K: 3	K: 0	K: 0	K: 0

这是一幅治疗胀气的广告设计作品，空瘪的气球象征着吃过药后的肚子，通过这种创意的手法暗示消费者所吃的药的疗效。

色彩点评

- 绿色的白菜在灰色背景衬托下显得鲜艳、明亮。
- 灰色色调柔和，没有"攻击性"，让人觉得舒适、放松。
- 通过气球的朝向将视线引向产品，并通过高饱和度的包装传递产品信息。

CMYK: 20,15,22,0
CMYK: 65,33,100,0
CMYK: 12,5,25,0

推荐色彩搭配

C: 70	C: 27	C: 13	C: 17	C: 19	C: 0	C: 65	C: 25	C: 30	C: 7	C: 80	C: 25
M: 48	M: 9	M: 8	M: 15	M: 13	M: 0	M: 25	M: 10	M: 25	M: 4	M: 52	M: 6
Y: 100	Y: 50	Y: 26	Y: 20	Y: 20	Y: 0	Y: 100	Y: 82	Y: 35	Y: 17	Y: 100	Y: 90
K: 8	K: 0	K: 0	K: 0	K: 0	K: 0	K: 0	K: 0	K: 0	K: 0	K: 18	K: 0

色彩调性： 时尚、激情、热血、颓废、活跃、吵闹、沉静。

常用主题色：

CMYK:0,78,87,0　　CMYK:10,62,96,0　　CMYK:56,0,17,0　　CMYK:15,96,16,0　　CMYK:9,18,80,0　　CMYK:78,100,15,0

常用色彩搭配

CMYK: 0,95,35,0
CMYK: 5,100,38,0

洋红色搭配紫红色，给人妖娆、艳丽的感觉。

CMYK: 9,0,77,0
CMYK: 65,85,0,0

黄色与紫色对比鲜明，大面积的紫色给人神秘感。

CMYK: 5,95,20,0
CMYK: 100,95,22,0

蓝色与洋红色的搭配，给人冷艳、绚丽的感觉。

CMYK: 50,0,37,0
CMYK: 1,53,0,0

青绿色和粉色搭配形成对比效果，给人青春、活力、朝气蓬勃的感觉。

配色速查

艳丽

CMYK: 55,95,0,0
CMYK: 93,96,60,47
CMYK: 5,95,23,0
CMYK: 90,75,0,0

朝气

CMYK: 6,15,87,0
CMYK: 100,98,36,0
CMYK: 0,83,38,0
CMYK: 0,0,0,0

青春

CMYK: 9,10,87,0
CMYK: 75,98,27,0
CMYK: 75,25,4,0
CMYK: 30,100,100,0

绚丽

CMYK: 100,100,100,100
CMYK: 0,0,0,0
CMYK: 35,70,0,0
CMYK: 55,0,12,0

这是一幅展览主题广告设计。矢量插画风格的海报简单、大方，因为字号较大，所以可以非常迅速地传递文字信息，并给人留下深刻的印象。

色彩点评

- 该广告以绿色为主色调，紧扣海报的主题。
- 绿色搭配蓝色类似色的配色方案和谐、自然。
- 纯白的文字，在绿色的衬托下非常抢眼。

CMYK: 85,38,80,1
CMYK: 82,43,1,0
CMYK: 0,0,0,0
CMYK: 50,2,100,0

推荐色彩搭配

C: 85	C: 83	C: 92	C: 82	C: 88	C: 0	C: 50	C: 50	C: 92	C: 88	C: 80	C: 24
M: 40	M: 30	M: 63	M: 43	M: 48	M: 0	M: 18	M: 73	M: 65	M: 45	M: 52	M: 6
Y: 74	Y: 100	Y: 82	Y: 1	Y: 92	Y: 0	Y: 95	Y: 100	Y: 80	Y: 95	Y: 100	Y: 91
K: 1	K: 0	K: 44	K: 0	K: 12	K: 0	K: 0	K: 15	K: 44	K: 7	K: 18	K: 0

这是一幅杂志广告。作品将具有代表性的元素组合在一起形成一个问号，既能够表达杂志的主题，还能暗示消费者——购买杂志能够解除疑问。

色彩点评

- 广告以黄褐色为主色调，紧扣海报的主题，让人联想到绵延的沙漠。
- 单色调的配色方案，通过明度的不断变化丰富海报的层次。
- 带有黄色描边的杂志，因为色彩鲜明，所以非常明显。

CMYK: 36,43,58,0
CMYK: 55,60,68,6
CMYK: 6,5,19,0
CMYK: 8,18,88,0

推荐色彩搭配

C: 13	C: 35	C: 44	C: 70	C: 65	C: 44	C: 50	C: 65	C: 30	C: 15	C: 2	C: 35
M: 33	M: 60	M: 73	M: 83	M: 35	M: 73	M: 77	M: 65	M: 65	M: 32	M: 25	M: 75
Y: 40	Y: 69	Y: 100	Y: 90	Y: 52	Y: 100	Y: 100	Y: 65	Y: 75	Y: 40	Y: 25	Y: 58
K: 0	K: 0	K: 6	K: 65	K: 0	K: 7	K: 20	K: 15	K: 0	K: 0	K: 0	K: 0

色彩调性：舒适、辉煌、活力、安全、沉稳、华丽。

常用主题色：

CMYK:67,59,56,6　CMYK:93,88,89,80　CMYK:88,100,31,0　CMYK:62,7,15,0　CMYK:28,100,100,0　CMYK:96,87,6,0

常用色彩搭配

CMYK: 67,59,56,6
CMYK: 66,0,20,0

CMYK: 93,88,89,80
CMYK: 17,32,84,0

CMYK: 96,87,6,0
CMYK: 35,0,24,0

CMYK: 88,100,31,0
CMYK: 42,34,31,0

50%灰色搭配天青色，稳重不张扬，能适当缓解消费者的视觉疲劳。

黑色与浅橘黄搭配，神秘又暗藏力量，是车体广告中比较常用的一种搭配方式。

蔚蓝色搭配明度稍低些的青色，整体色调偏冷，给人一种科技感和未来感。

靛青色搭配铁灰色，具有稳重、深远的特性，但这种颜色易被滥用，产生俗气感。

配色速查

沉稳	科技	华丽	辉煌

CMYK: 60,48,50,0
CMYK: 23,15,20,0
CMYK: 7,5,5,0
CMYK: 60,11,23,0

CMYK: 92,85,62,42
CMYK: 88,71,36,1
CMYK: 55,9,7,0
CMYK: 40,21,15,0

CMYK: 90,87,68,55
CMYK: 100,98,55,6
CMYK: 95,80,15,0
CMYK: 33,8,3,0

CMYK: 35,70,62,0
CMYK: 20,37,43,0
CMYK: 52,68,70,9
CMYK: 20,60,63,0

这是以衣服汽车为主题的挂历广告。海报描绘了工程师在操控计算机的画面，给人以科技感和未来感，这让消费者对汽车品牌产生信赖、向往的感受。

色彩点评

- 广告以深青灰色作为主色调，整体配色给人理性、科技、严谨的感觉。
- 深灰色搭配灰色，让画面产生冰冷的感觉。
- 整幅广告明暗对比鲜明，空间感强，具有很强的代入感。

CMYK: 88,67,63,25
CMYK: 70,30,38,0
CMYK: 92,87,70,58
CMYK: 27,11,15,0

推荐色彩搭配

C: 90	C: 85	C: 60	C: 65		C: 75	C: 550	C: 75	C: 88		C: 86	C: 66	C: 88	C: 0
M: 85	M: 65	M: 44	M: 20		M: 35	M: 5	M: 65	M: 60		M: 65	M: 32	M: 61	M: 0
Y: 80	Y: 60	Y: 40	Y: 20		Y: 35	Y: 17	Y: 60	Y: 53		Y: 58	Y: 25	Y: 21	Y: 0
K: 72	K: 18	K: 0	K: 0		K: 0	K: 0	K: 15	K: 8		K: 17	K: 0	K: 0	K: 0

该作品描绘了一幅汽车行驶在沙漠中并冲破怪物包围的画面，体现了汽车的速度与力量。

色彩点评

- 该广告采用同类色的配色方案，黄褐色与红色的搭配给人协调、舒适的感觉。
- 大面积的黄褐色，让人联想到沙漠，并通过画面中章鱼的触手营造了紧张、刺激的氛围。
- 红色的卡车在这样氛围包裹下，给人带来了希望和信心。

CMYK: 50,77,99,18
CMYK: 11,9,24,0
CMYK: 40,82,80,4

推荐色彩搭配

C: 25	C: 18	C: 52	C: 66		C: 30	C: 45	C: 55	C: 55		C: 36	C: 37	C: 44	C: 63
M: 12	M: 2	M: 68	M: 80		M: 50	M: 68	M: 75	M: 100		M: 57	M: 85	M: 92	M: 81
Y: 23	Y: 30	Y: 83	Y: 95		Y: 50	Y: 87	Y: 90	Y: 100		Y: 75	Y: 75	Y: 95	Y: 87
K: 0	K: 0	K: 13	K: 55		K: 0	K: 7	K: 30	K: 45		K: 0	K: 2	K: 12	K: 50

色彩调性：灿烂、华贵、闪亮、堂皇、盛大、高档。

常用主题色：

CMYK:55,75,955,33　　CMYK:30,50,72,0　　CMYK:67,73,95,47　　CMYK:55,100,100,47　　CMYK:24,33,42,0　　CMYK:9,22,47,0

常用色彩搭配

CMYK: 36,33,89,0
CMYK: 64,60,100,21

金色搭配卡其黄，同类色搭配，给人一种华丽、前卫的视觉效果，充满奢华气息。

CMYK: 19,100,100,0
CMYK: 67,14,0,0

土著黄色搭配深蓝，清冽而不张扬，气场十足，具有超强的震慑力。

CMYK: 5,15,20,0
CMYK: 25,33,42,0

香槟金色调的配色，给人一种高级感。

CMYK: 17,20,65,0
CMYK: 100,100,100,100

金色和黑色的搭配，给人绚丽、奢华的感觉。

配色速查

轻奢

CMYK: 25,25,33,0
CMYK: 5,15,20,0
CMYK: 7,5,11,0
CMYK: 25,33,42,0

繁华

CMYK: 92,87,88,80
CMYK: 60,95,97,58
CMYK: 35,99,99,3
CMYK: 18,97,100,0

尊贵

CMYK: 92,87,88,79
CMYK: 60,62,83,17
CMYK: 30,47,80,0
CMYK: 7,2,85,0

灿烂

CMYK: 15,88,100,0
CMYK: 12,73,79,0
CMYK: 50,100,100,27
CMYK: 13,43,88,0

这是一幅奢侈品家具的广告作品。纷纷飘落的叶子属于"动态"，树下的家具属于"静态"，动静结合让美定格在了一瞬间。

色彩点评

- 该广告以橙色作为主色调，橙色是该品牌的代表色，切合海报主题。
- 灰色的背景象征着皑皑白雪，这让画面产生冷暖对比。
- 黄褐色与橙色为类似色，画面中的黄褐色，使海报多了成熟感和厚重感。

CMYK: 50,77,99,18
CMYK: 9,2,3,0
CMYK: 68,70,90,44
CMYK: 13,50,64,0

推荐色彩搭配

C: 45	C: 36	C: 50	C: 68
M: 73	M: 24	M: 97	M: 97
Y: 100	Y: 77	Y: 100	Y: 70
K: 8	K: 0	K: 29	K: 53

C: 62	C: 53	C: 6	C: 42
M: 80	M: 47	M: 12	M: 57
Y: 71	Y: 48	Y: 31	Y: 69
K: 33	K: 0	K: 0	K: 1

C: 55	C: 22	C: 60	C: 74
M: 63	M: 36	M: 89	M: 60
Y: 100	Y: 58	Y: 99	Y: 100
K: 14	K: 0	K: 53	K: 30

这是一幅奢侈品表的广告设计。通过名人佩戴展现产品的调性，没有多余的文字说明，只通过品牌名称就能展现产品高端的定位。

色彩点评

- 该广告采用低明度色彩基调，整体给人稳重、大气的感觉。
- 整个作品色彩简单，颜色饱和度低，对比较弱。
- 广告明暗对比鲜明，人物精致的面庞格外吸引观者的目光。

CMYK: 72,65,63,20
CMYK: 85,80,85,60
CMYK: 38,55,55,0
CMYK: 0,0,0,0

推荐色彩搭配

C: 88	C: 78	C: 68	C: 7
M: 83	M: 73	M: 62	M: 20
Y: 78	Y: 70	Y: 61	Y: 15
K: 68	K: 44	K: 13	K: 0

C: 70	C: 25	C: 62	C: 55
M: 63	M: 20	M: 70	M: 60
Y: 60	Y: 18	Y: 80	Y: 65
K: 13	K: 0	K: 30	K: 6

C: 86	C: 63	C: 13	C: 1
M: 80	M: 70	M: 28	M: 16
Y: 78	Y: 80	Y: 28	Y: 10
K: 66	K: 33	K: 0	K: 0

6.12 教育产品平面广告设计

色彩调性：安静、科技、理智、严厉、沉稳、严肃、积极。

常用主题色：

CMYK:86,65,65,25　CMYK:8,0,68,0　CMYK:95,90,18,0　CMYK:83,46,75,6　CMYK:73,70,66,30　CMYK:15,50,85,0

常用色彩搭配

CMYK: 80,50,0,0
CMYK: 14,6,65,0

CMYK: 4,75,85,0
CMYK: 22,98,100,0

CMYK: 65,15,88,0
CMYK: 40,7,88,0

CMYK: 0,0,0,0
CMYK: 90,62,70,27

天蓝色搭配月光黄，犹如带有月光的夜晚，给人一种清凉、沉静的印象。

橘黄色与橘红色的搭配，给人活泼、好动的感觉，比较适合幼教行业。

绿色象征着新生、希望，绿色和黄绿色的搭配给人充满朝气的感觉。

深青绿是黑板的颜色，常用于教育行业中，它与白色搭配给人一种严肃、紧张中带有活泼的感觉。

配色速查

活力	信赖	严肃	成长
CMYK: 5,25,88,0 CMYK: 2,42,85,0 CMYK: 0,55,60,0 CMYK: 2,3,25,0	CMYK: 70,11,27,0 CMYK: 56,4,47,0 CMYK: 88,68,70,38 CMYK: 100,100,100,100	CMYK: 100,98,30,0 CMYK: 92,70,6,0 CMYK: 78,35,5,0 CMYK: 10,2,0,0	CMYK: 80,44,70,3 CMYK: 88,58,70,20 CMYK: 68,20,100,0 CMYK: 5,8,60,0

这是一幅网络课程的广告作品，该作品用饼形图的方式展示了可以用零碎时间进行学习的主题。

色彩点评

- 该广告以灰色为背景，搭配深绿色明暗对比较强，颜色较暗的位置更能够吸引观者的注意。
- 深绿色调给人一种压抑感。
- 黄绿色与深绿色为类似色，但是黄绿色带有暖色调属性，这为原本压抑的氛围增添了一抹活力。

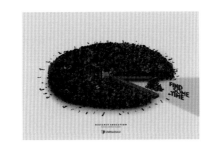

CMYK: 20,15,23,0
CMYK: 90,66,75,40
CMYK: 32,17,57,0

推荐色彩搭配

C: 20	C: 38	C: 92	C: 38
M: 15	M: 28	M: 70	M: 21
Y: 23	Y: 30	Y: 67	Y: 75
K: 0	K: 0	K: 36	K: 0

C: 63	C: 33	C: 92	C: 91
M: 47	M: 25	M: 75	M: 66
Y: 50	Y: 30	Y: 57	Y: 62
K: 0	K: 0	K: 25	K: 25

C: 21	C: 80	C: 80	C: 76
M: 1	M: 67	M: 65	M: 36
Y: 25	Y: 66	Y: 35	Y: 88
K: 0	K: 28	K: 0	K: 0

该广告采用发散式构图，根据人物踢球的动势发散出多个元素，并通过箭头、线条将视线引向标志、说明文字的位置。

色彩点评

- 该广告采用高明度的配色方案，大面积的白色奠定了高明度的基础。
- 白色的背景带有灰色的纹理，这让海报看起来色彩干净，但内容丰富。
- 以高纯度的红色作为点缀色，让画面充满了活力与热情。

CMYK: 0,0,0,0
CMYK: 0,4,5,0
CMYK: 15,95,90,0
CMYK: 100,100,100,100

推荐色彩搭配

C: 8	C: 61	C: 38	C: 5
M: 85	M: 61	M: 34	M: 45
Y: 8	Y: 62	Y: 36	Y: 70
K: 75	K: 8	K: 0	K: 0

C: 46	C: 17	C: 0	C: 6
M: 45	M: 13	M: 0	M: 46
Y: 47	Y: 13	Y: 0	Y: 4
K: 0	K: 0	K: 0	K: 0

C: 18	C: 34	C: 0	C: 90
M: 16	M: 27	M: 0	M: 87
Y: 15	Y: 25	Y: 0	Y: 87
K: 0	K: 0	K: 0	K: 78

6.13 箱包平面广告设计

色彩调性：魅力、安全、雅致、柔和、高贵、简朴、个性、潮流。

常用主题色：

CMYK:30,90,100,0 CMYK:47,100,100,20 CMYK:32,36,13,0 CMYK:25,50,30,0 CMYK:66,55,55,4 CMYK:17,12,12,0

常用色彩搭配

CMYK: 17,77,43,0
CMYK: 51,100,100,34

山茶红与深红色属同类色，同类色搭配，能表达强烈的感情，展现女性特征。

CMYK: 40,50,96,0
CMYK: 100,100,52,2

卡其黄搭配深蓝色，具有富丽堂皇之感，给人以高贵、华丽的印象。

CMYK: 99,84,10,0
CMYK: 31,24,23,0

宝石蓝与浅灰色搭配，给人成熟而稳重之感，类型偏向于商业化。

CMYK: 5,42,92,0
CMYK: 8,15,30,0

橙黄加蜂蜜色，整体感觉阳光、温热，能够给人带来良好心情并留下美好的印象。

配色速查

神秘	静谧	平凡	祥和
CMYK: 8,7,4,0 CMYK: 78,71,70,38 CMYK: 44,100,100,13 CMYK: 30,100,93,1	CMYK: 30,53,32,0 CMYK: 15,44,20,0 CMYK: 0,17,2,0 CMYK: 66,83,66,37	CMYK: 2,1,9,0 CMYK: 34,4,24,0 CMYK: 47,45,40,0 CMYK: 5,37,25,0	CMYK: 12,9,9,0 CMYK: 6,24,42,0 CMYK: 73,69,65,25 CMYK: 45,72,83,7

这是一幅女包广告作品。该广告将包比喻成结在树上的果实，象征着商品的天然、稀有和宝贵。

色彩点评

- 该广告以绿色为主色调，高饱和度的绿色给人健康、自然的感觉。
- 广告以蓝灰色为背景色，该颜色色彩纯度低，与产品形成鲜明的对比。
- 白色的标题文字，虽然不是视觉焦点，但也足够吸引人的注意。

CMYK: 44，10,31,0
CMYK: 50,17,86,0
CMYK: 68,75,86,50
CMYK: 5,7,9,0

推荐色彩搭配

C: 44	C: 80	C: 94	C: 91
M: 22	M: 51	M: 78	M: 89
Y: 76	Y: 96	Y: 21	Y: 57
K: 0	K: 16	K: 0	K: 34

C: 70	C: 55	C: 7	C: 32
M: 33	M: 30	M: 46	M: 99
Y: 92	Y: 88	Y: 41	Y: 97
K: 0	K: 0	K: 0	K: 0

C: 63	C: 80	C: 40	C: 50
M: 19	M: 48	M: 15	M: 61
Y: 47	Y: 100	Y: 75	Y: 82
K: 0	K: 10	K: 0	K: 8

这是一个旅行箱的广告设计作品。广告中将全球具有标志性的建筑围绕着产品，给人一种该产品耐用、容量大的感觉。

色彩点评

- 该广告采用单色调配色方案，通过颜色明度的变化形成空间感。
- 广告以黄色为主色调，这让海报有膨胀感、前进感，所以更具吸引力。
- 黄色调的配色方案给人兴奋、欢乐的感觉，从配色中消费者能够感受到出游的愉快。

CMYK: 20,50,53,0
CMYK: 7,8,33,0
CMYK: 18,40,85,0
CMYK: 55,83,93,42

推荐色彩搭配

C: 30	C: 11	C: 5	C: 10
M: 69	M: 30	M: 15	M: 20
Y: 97	Y: 88	Y: 55	Y: 77
K: 0	K: 0	K: 0	K: 0

C: 40	C: 6	C: 11	C: 5
M: 7	M: 5	M: 30	M: 15
Y: 32	Y: 70	Y: 88	Y: 55
K: 0	K: 0	K: 0	K: 0

C: 55	C: 38	C: 7	C: 13
M: 66	M: 44	M: 12	M: 23
Y: 97	Y: 73	Y: 35	Y: 78
K: 20	K: 0	K: 0	K: 0

6.14 烟酒平面广告设计

色彩调性：悲伤、颓废、寂寞、欢庆、深沉、绅士、贵重。

常用主题色：

CMYK:79,74,71,45　　CMYK:49,79,100,18　　CMYK:26,69,93,0　　CMYK:37,53,71,0　　CMYK:56,98,75,37　　CMYK:100,100,54,6

常用色彩搭配

CMYK: 49,79,100,18
CMYK: 28,22,21,0

CMYK: 79,74,71,45
CMYK: 30,22,92,0

CMYK: 26,69,93,0
CMYK: 16,3,37,0

CMYK: 37,53,71,0
CMYK: 64,79,100,52

深褐色搭配灰色，魅力强烈，呈现出一种绅士之感。

深灰搭配土著黄，纯度较低，在广告中比较常见，所以会让人有亲切感。

琥珀色与烟黄色进行搭配，给人一种温厚而充满回忆的感觉。

驼色与深褐色搭配，颜色显得十分平易近人，是一种富有历史感和故事性的色彩。

配色速查

老练

CMYK: 90,86,85,77
CMYK: 58,82,100,43
CMYK: 25,50,62,0
CMYK: 100,100,57,12

耀眼

CMYK: 100,93,15,0
CMYK: 100,100,60,30
CMYK: 50,19,0,0
CMYK: 20,34,88,0

稳重

CMYK: 55,68,90,22
CMYK: 72,80,90,62
CMYK: 32,47,82,0
CMYK: 12,31,70,0

鲜活

CMYK: 88,65,5,0
CMYK: 100,100,60,17
CMYK: 95,85,0,0
CMYK: 50,4,2,0

这是一款酒水创意广告。广告采用负空间的创意手法，制作出森林包围酒瓶的效果，并将标志摆放在画面中心位置，起到了宣传的作用。

色彩点评

- 该广告以森林为主题，以绿色为主色调，给人清新、幽静的感觉。
- 黄绿色和橄榄绿的搭配让画面色彩过渡和谐，明暗层次分明。
- 画面白色部分明度最高，所以是整个海报最突出的区域。

CMYK: 32,12,72,0
CMYK: 75,58,97,30
CMYK: 62,67,95,30
CMYK: 0,0,0,0

推荐色彩搭配

C: 17	C: 4	C: 32	C: 35	C: 70	C: 6	C: 17	C: 41	C: 45	C: 60	C: 50	C: 27
M: 18	M: 6	M: 0	M: 31	M: 10	M: 5	M: 18	M: 4	M: 22	M: 36	M: 25	M: 9
Y: 80	Y: 50	Y: 68	Y: 89	Y: 95	Y: 34	Y: 80	Y: 88	Y: 36	Y: 85	Y: 80	Y: 68
K: 0	K: 0	K: 0	K: 0	K: 0	K: 0	K: 0	K: 0	K: 0	K: 0	K: 0	K: 0

这是一幅禁烟公益海报设计。画面中被烟雾覆盖的面部面容枯槁，而没有被香烟覆盖的面部面容精致，左右对比强烈，让人深刻意识到吸烟的危害。

色彩点评

- 黑色的背景让人感受到压抑感、紧张感，很好地烘托了画面的氛围。
- 整个画面配色简单，深色调的配色方案，让人感觉到严肃的氛围。
- 画面中白色的文字，虽然字号较小，但因为是黑底所以也不会有阅读上的障碍。

CMYK: 12,30,32,0
CMYK: 90,88,86,78
CMYK: 6,10,9,0

推荐色彩搭配

C: 58	C: 67	C: 86	C: 26	C: 75	C: 70	C: 16	C: 62	C: 52	C: 30	C: 2	C: 72
M: 48	M: 58	M: 69	M: 33	M: 57	M: 60	M: 12	M: 67	M: 81	M: 37	M: 15	M: 65
Y: 49	Y: 60	Y: 68	Y: 55	Y: 58	Y: 70	Y: 12	Y: 100	Y: 100	Y: 60	Y: 38	Y: 58
K: 0	K: 8	K: 37	K: 0	K: 8	K: 9	K: 0	K: 32	K: 30	K: 0	K: 0	K: 13

6.15 珠宝首饰类产品平面广告设计

色彩调性：璀璨、高雅、纯净、光芒、深邃、贵重、华贵。

常用主题色：

CMYK:50,100,100,28　CMYK:73,17,25,0　CMYK:90,73,0,0　CMYK:77,43,100,4　CMYK:58,0,37,0　CMYK:51,66,60,4

常用色彩搭配

CMYK: 88,100,31,0
CMYK: 11,50,86,0

靛青色搭配橙色，光彩亮丽，给人高贵、稳重的感觉，深受女性喜爱。

CMYK: 2,11,35,0
CMYK: 19,25,91,0

奶黄加中黄色，不同明度的黄色进行搭配，能展现画面层次感，更易突出主题。

CMYK: 56,98,75,37
CMYK: 5,84,25,0

博朗底酒红加粉色，令视觉感受浓郁而艳丽，但在配色时要注意比例。

CMYK: 5,19,88,0
CMYK: 46,75,100,10

金与褐色进行搭配，光芒璀璨，是金属的颜色，散发出一种充满魅力的吸引力。

配色速查

古韵

CMYK: 17,77,42,0
CMYK: 1,27,17,0
CMYK: 53,97,55,0
CMYK: 87,67,50,9

凝重

CMYK: 75,9,44,0
CMYK: 92,65,70,34
CMYK: 95,75,78,60
CMYK: 100,100,55,10

通透

CMYK: 87,55,10,0
CMYK: 100,99,57,17
CMYK: 60,7,25,0
CMYK: 9,8,7,0

高贵

CMYK: 90,75,88,66
CMYK: 90,60,100,45
CMYK: 80,30,86,0
CMYK: 78,40,98,2

这是一幅珠宝广告作品。整个作品以展示产品为主，通过精美、华丽的珠宝引起消费者的注意。

色彩点评

- 该广告以深色为背景，给人高端、大气、庄严的感觉。
- 钻石搭配珍珠的珠宝颜色明度高，与环境色形成对比，显得熠熠生辉。
- 金色的说明文字，让画面更显华丽。

CMYK: 90,85,70,55
CMYK: 75,66,58,15
CMYK: 5,3,4,0
CMYK: 55,48,75,1

推荐色彩搭配

C: 85	C: 76	C: 23	C: 95	C: 80	C: 93	C: 92	C: 40	C: 79	C: 99	C: 17	C: 0
M: 82	M: 73	M: 17	M: 77	M: 70	M: 85	M: 70	M: 9	M: 79	M: 85	M: 13	M: 0
Y: 74	Y: 63	Y: 15	Y: 47	Y: 65	Y: 72	Y: 67	Y: 8	Y: 71	Y: 61	Y: 12	Y: 0
K: 63	K: 30	K: 0	K: 11	K: 33	K: 60	K: 36	K: 0	K: 52	K: 38	K: 0	K: 0

这是一个珠宝套装广告设计。精致的珠宝搭配皮草，给人奢侈、昂贵的感觉。

色彩点评

- 整个广告以灰色作为主色调，整体给人沉稳、严肃的视觉印象。
- 广告以深蓝色作为辅助色，为画面增添了一抹冷艳的氛围。
- 精致的珠宝是整个画面的视觉焦点，钻石散发着冷清的光芒，让人感觉高贵、典雅，充满了诱惑。

CMYK: 35,30,30,0
CMYK: 90,85,60,40
CMYK: 5,5,13,0
CMYK:

推荐色彩搭配

C: 47	C: 75	C: 90	C: 7	C: 93	C: 90	C: 66	C: 5	C: 100	C: 90	C: 27	C: 0
M: 38	M: 66	M: 80	M: 12	M: 85	M: 83	M: 55	M: 0	M: 97	M: 80	M: 23	M: 0
Y: 36	Y: 65	Y: 60	Y: 36	Y: 60	Y: 70	Y: 50	Y: 2	Y: 40	Y: 65	Y: 24	Y: 0
K: 0	K: 23	K: 39	K: 0	K: 37	K: 55	K: 1	K: 0	K: 1	K: 44	K: 0	K: 0

第7章

广告创意设计的
色彩情感

不同的色彩给人的感觉是不同的，将不同颜色搭配在一起所传递的情感也是不同的。在平面广告中，只有当色彩的情感与广告内容传递的情感相同时，才能够与消费者的情感产生共鸣，同时诱发其积极的消费心理。

7.1　活泼

色彩调性： 开朗、伶俐、生动、灵巧、烂漫、活跃、灵活、天真、活泼。

常用主题色：

CMYK:8,80,90,0　CMYK:0,96,95,0　CMYK:6,8,72,0　CMYK:57,0,35,0　CMYK:0,46,91,0　CMYK:60,0,75,0

常用色彩搭配

CMYK: 7,4,85,0
CMYK: 90,72,0,0

CMYK: 40,0,12,0
CMYK: 4,2,0,0

CMYK: 55,0,17,0
CMYK: 5,0,23,0

CMYK: 55,7,98,0
CMYK: 10,5,87,0

高纯度的蓝色和黄色搭配在一起，给人鲜明、刺激的感觉。

青色和粉色搭配给人活泼、年轻的感觉。

冷色和暖色的搭配，形成对比关系，显得朝气、有活力。

黄绿色和黄色属于类似色，两种颜色搭配在一起明亮、鲜艳，让人觉得心情舒畅。

配色速查

纯真	明朗	安逸	灿烂

CMYK: 23,0,1,0
CMYK: 44,0,17,0
CMYK: 0,0,0,0
CMYK: 3,8,48,0

CMYK: 6,8,72,0
CMYK: 6,41,76,0
CMYK: 58,0,61,0
CMYK: 6,74,89,0

CMYK: 0,0,0,0
CMYK: 48,22,65,0
CMYK: 25,22,0,0
CMYK: 7,4,86,0

CMYK: 7,17,88,0
CMYK: 0,5,15,0
CMYK: 1,88,0,0
CMYK: 10,95,93,0

广告采用满版型的构图，整个画面描绘了孩子在公园的欢乐景象。涂鸦风格的插画让人感觉轻松愉快，产品也是通过插画的形式展示给大家，做到了整个画面和谐、统一。

色彩点评

■ 该广告整体颜色饱和度高，色彩高调、鲜明，给人活泼、欢乐的感觉。

■ 大面积的黄色给人热情、兴奋的感觉。

■ 整个作品色彩丰富，颜色冷暖对比强。

CMYK: 70,17,85,0　CMYK: 7,12,75,0
CMYK: 55,7,3,0　CMYK: 25,13,6,0
CMYK: 0,0,0,0

推荐色彩搭配

C: 50	C: 60	C: 47	C: 7	C: 7	C: 3	C: 35	C: 25	C: 55	C: 37	C: 30	C: 57
M: 3	M: 2	M: 3	M: 12	M: 12	M: 30	M: 3	M: 13	M: 6	M: 2	M: 2	M: 5
Y: 7	Y: 80	Y: 65	Y: 75	Y: 75	Y: 87	Y: 7	Y: 6	Y: 2	Y: 7	Y: 85	Y: 78
K: 0	K: 0	K: 0	K: 0	K: 0	K: 0	K: 0	K: 0	K: 0	K: 0	K: 0	K: 0

这是一幅宣传品牌的广告设计。纸雕风格的立体插画有着丰富的空间层次，丰富的装饰元素给人饱满、生动的感觉。

色彩点评

■ 画面色彩丰富，颜色纯度高，对比鲜明、刺激、富有活力。

■ 紫色和橙色搭配，给人活泼、热烈的感觉。

■ 高纯度的正黄色、青绿色作为点缀色，更是为画面增加了活力、跳跃的感觉。

CMYK: 80,90,0,0　CMYK: 0,68,90,0
CMYK: 15,97,100,0　CMYK: 10,7,77,0
CMYK: 53,80,0,0　CMYK: 55,0,43,0

推荐色彩搭配

C: 95	C: 55	C: 0	C: 8	C: 42	C: 0	C: 6	C: 70	C: 0	C: 10	C: 62	C: 55
M: 100	M: 80	M: 71	M: 3	M: 50	M: 70	M: 30	M: 80	M: 70	M: 24	M: 0	M: 0
Y: 25	Y: 0	Y: 90	Y: 85	Y: 0	Y: 90	Y: 90	Y: 90	Y: 80	Y: 90	Y: 25	Y: 52
K: 0	K: 0	K: 0	K: 0	K: 0	K: 0	K: 0	K: 0	K: 0	K: 0	K: 0	K: 0

7.2　温暖

色彩调性：积极、炽热、收获、兴奋、活跃、柔美。

常用主题色：

CMYK:0,85,94,0　　CMYK:0,96,95,0　　CMYK:0,46,91,0　　CMYK:19,100,69,0　　CMYK:33,100,100,1　　CMYK:3,7,100,0

常用色彩搭配

CMYK: 8,80,90,0　　　CMYK: 8,80,90,0　　　CMYK: 8,55,65,0　　　CMYK: 33,100,100,1
CMYK:32,97,100,1　　CMYK: 11,33,90,0　　CMYK: 3,7,40,0　　　CMYK: 17,4,87,0

橙色搭配暗红色，邻近色搭配，能提高画面颜色质感，给人以积极、鲜明的意象。　　暖色调的配色给人温暖、亲切的感觉。　　两种暖色调的纯度较低，对比较弱，给人和煦、休闲的感觉。　　暗红色搭配高明度的柠檬黄色，能够引起视觉兴趣，给人带来明快活泼的舒适感。

配色速查

收获	活跃	成熟	炽热

CMYK: 0,46,91,0　　　CMYK: 33,100,100,1　　CMYK: 8,80,90,0　　　CMYK: 18,99,100,0
CMYK: 12,0,63,0　　　CMYK: 18,84,24,0　　　CMYK: 14,18,76,0　　CMYK: 11,5,87,0
CMYK: 3,44,59,0　　　CMYK: 26,93,89,0　　　CMYK: 4,34,65,0　　　CMYK: 14,18,61,0
CMYK: 21,85,96,0　　CMYK: 8,100,85,20　　CMYK: 9,7,54,0　　　CMYK: 0,87,68,0

该作品以香蕉作为视觉焦点，版面中大面积的留白让视线瞬间被香蕉所吸引，这样的设计也体现了食品的口味。

色彩点评

- 该作品采用单色调的配色方案，黄色调给人温暖、热情、积极的感觉。
- 渐变色的背景中间亮，将视线聚集在香蕉位置。
- 青色调的包装在大面积暖色调的衬托下显得格外突出。

CMYK: 10,45,82,0　　CMYK: 9,10,75,0
CMYK: 45,2,6,0　　　CMYK: 35,6,91,0
CMYK: 17,88,82,0,4

推荐色彩搭配

C: 8	C: 8	C: 5	C: 22	C: 15	C: 3	C: 5	C: 15	C: 55	C: 7	C: 25	C: 2
M: 40	M: 17	M: 9	M: 95	M: 44	M: 15	M: 5	M: 0	M: 48	M: 28	M: 55	M: 6
Y: 77	Y: 62	Y: 38	Y: 98	Y: 90	Y: 42	Y: 9	Y: 75	Y: 100	Y: 80	Y: 73	Y: 23
K: 0	K: 0	K: 0	K: 0	K: 0	K: 0	K: 0	K: 0	K: 3	K: 0	K: 0	K: 0

这是一幅冷饮主题的海报作品。画面中间位置的菠萝缺了一块，缺口的形状与产品的形状相吻合，让人联想到雪糕的口味和口感。

色彩点评

- 海报为暖色调，淡黄色的背景色，给人和煦、温暖的感觉。
- 菠萝的橙色和背景的淡黄色为类似色，两者的搭配，增加了整个画面的温度。
- 商品和品牌标志位于版面的右下方，因为色彩丰富、艳丽，在观者注意到菠萝后，同时也会观察到品牌。

CMYK: 3,3,40,0
CMYK: 55,34,83,0
CMYK: 15,62,95,0
CMYK: 8,33,88,0

推荐色彩搭配

C: 7	C: 3	C: 60	C: 22	C: 4	C: 2	C: 2	C: 13	C: 17	C: 3	C: 5	C: 73
M: 7	M: 3	M: 40	M: 55	M: 3	M: 0	M: 30	M: 11	M: 23	M: 1	M: 9	M: 47
Y: 55	Y: 37	Y: 88	Y: 88	Y: 44	Y: 14	Y: 78	Y: 65	Y: 50	Y: 30	Y: 45	Y: 100
K: 0	K: 0	K: 0	K: 0	K: 0	K: 0	K: 0	K: 0	K: 0	K: 0	K: 0	K: 8

色彩调性：柔和、轻松、松弛、舒缓、少女、春天、和煦。

常用主题色：

CMYK:24,0,47,0　CMYK:11,12,49,0　CMYK:54,12,28,0　CMYK:9,52,15,0　CMYK:40,0,33,0　CMYK:18,29,13,0

常用色彩搭配

CMYK: 24,0,47,0
CMYK: 7,35,53,0

CMYK: 11,12,49,0
CMYK: 4,33,1,0

CMYK: 9,52,15,0
CMYK: 6,20,28,0

CMYK: 54,12,28,0
CMYK: 36,0,28,0

豆绿色搭配蜂蜜色，颜色纯度低，对比较弱，适用于表达夏日、天然、乐活等主题的表现。

奶黄搭配优品紫红，含灰度较高，视觉感受非常柔和，给人轻松、舒适的印象。

浅玫瑰红搭配壳黄红，视觉冲击力相对较弱，可以舒缓人们疲劳和紧张的心情。

青瓷蓝搭配淡绿色，清澈不刺眼，冷色系相配体现松弛、自由之感。

配色速查

轻松	少女	缥缈	朦胧

CMYK: 11,12,49,0
CMYK: 45,0,37,0
CMYK: 10,29,37,0
CMYK: 33,0,16,0

CMYK: 40,0,33,0
CMYK: 7,46,12,0
CMYK: 26,0,47,0
CMYK: 7,2,53,0

CMYK: 9,0,6,0
CMYK: 5,9,3,0
CMYK: 8,17,6,0
CMYK: 9,9,18,0

CMYK: 5,15,15,0
CMYK: 15,3,40,0
CMYK: 7,1,0,0
CMYK: 23,10,12,0

这是一幅饮品广告，满版型的构图方法给人饱满、充沛的感觉，商品位于版面中央位置，能够瞬间被观者注意到，商品周围环绕的装饰图案让整个版面形成了浓厚的艺术气息。

色彩点评

■ 该作品采用高明度、低纯度的配色方案，色彩丰富但对比较弱，给人轻盈、轻快的感觉。

■ 画面中淡黄色和淡青色的搭配，给人明朗、愉快的感觉。

■ 海报中瓶子的明度较低，与背景形成鲜明对比，所以产品可以瞬间吸引观者的注意，并激发观者的兴趣。

CMYK: 4,8,14,0
CMYK: 50,75,100,15
CMYK: 25,0,6,0
CMYK: 30,1,27,0
CMYK: 8,35,70,0

推荐色彩搭配

C: 4	C: 1	C: 25	C: 1
M: 9	M: 30	M: 0	M: 40
Y: 15	Y: 56	Y: 6	Y: 88
K: 0	K: 0	K: 0	K: 0

C: 2	C: 8	C: 10	C: 40
M: 14	M: 35	M: 27	M: 2
Y: 50	Y: 70	Y: 50	Y: 8
K: 0	K: 0	K: 0	K: 0

C: 5	C: 5	C: 30	C: 1
M: 18	M: 14	M: 1	M: 30
Y: 30	Y: 15	Y: 27	Y: 55
K: 0	K: 0	K: 0	K: 0

整幅作品内容简单，人物的衣着和背景的纹理融为一体，对比较弱，给人朦胧、虚幻之感。

色彩点评

■ 该广告为高明度色彩基调，整体色调偏灰，对比较弱，给人轻盈、平静之感。

■ 白色的文字明度高，与背景形成明度对比，所以也不会妨碍阅读。

■ 人物皮肤的位置颜色相对较暗，所以人物面部是整个版面中的视觉焦点。

CMYK: 18,17,19,0
CMYK: 45,55,62,0
CMYK: 0,0,0,0

推荐色彩搭配

C: 14	C: 10	C: 0	C: 11
M: 12	M: 10	M: 0	M: 31
Y: 16	Y: 10	Y: 0	Y: 48
K: 0	K: 0	K: 0	K: 0

C: 15	C: 20	C: 8	C: 44
M: 13	M: 23	M: 7	M: 42
Y: 18	Y: 23	Y: 6	Y: 45
K: 0	K: 0	K: 0	K: 0

C: 12	C: 13	C: 25	C: 17
M: 13	M: 11	M: 22	M: 16
Y: 25	Y: 15	Y: 27	Y: 18
K: 0	K: 0	K: 0	K: 0

7.4 浪漫

色彩调性： 妩媚、热恋、浪漫、抽象、优雅、成熟。

常用主题色：

CMYK:11,66,4,0　　CMYK:25,58,0,0　　CMYK:8,60,24,0　　CMYK:33,31,7,0　　CMYK:22,43,8,0　　CMYK:3,82,23,0

常用色彩搭配

CMYK: 11,66,4,0
CMYK: 3,17,14,0

深优品紫红色搭配浅粉色，少女气息扑面而来，是多数女孩心中浪漫的公主梦。

CMYK: 25,58,0,0
CMYK: 67,72,0,0

浅玫瑰红色搭配紫色，洋溢着浪漫的味道。

CMYK: 33,31,7,0
CMYK: 22,43,8,0

丁香紫色搭配蔷薇紫色，色彩对比弱，给人一种优雅、娴静的视觉效果。

CMYK: 3,82,23,0
CMYK: 31,83,62

玫瑰红色搭配胭脂红，在明度上进行交织，给人一种成熟、高贵之感。

配色速查

妩媚

CMYK: 11,66,4,0
CMYK: 5,27,22,0
CMYK: 17,78,29,0
CMYK: 22,93,74,0

浪漫

CMYK: 7,60,24,0
CMYK: 2,15,0,0
CMYK: 7,39,0,0
CMYK: 4,55,0,0

艺术

CMYK: 10,64,28,0
CMYK: 5,21,8,0
CMYK: 54,70,0,0
CMYK: 11,49,59,0

梦幻

CMYK: 15,36,0,0
CMYK: 5,21,8,0
CMYK: 81,96,35,2
CMYK: 57,84,15,0

这是一幅珠宝首饰的海报作品。画面中左侧一位优雅的女士身材姣好，右侧是精美的珠宝，通过一条弯曲的线条将二者联系在一起。

色彩点评

- 整个海报为高明度色彩基调，白色的背景让整个版面干净而轻快。
- 画面中的粉色调与产品的颜色相呼应，整体给人浪漫、优雅的感觉。
- 画面中所用的粉色调偏灰，但是在白色衬托下给人一种优雅、浪漫的感觉，而非粉红色给人以可爱、稚嫩的感觉。

CMYK: 0,0,0,0
CMYK: 32,63,30,0
CMYK: 60,99,77,52
CMYK: 5,25,5,0

推荐色彩搭配

C: 0	C: 15	C: 22	C: 55	C: 1	C: 17	C: 25	C: 0	C: 25	C: 5	C: 35	C: 0
M: 0	M: 10	M: 50	M: 95	M: 25	M: 44	M: 4	M: 0	M: 45	M: 21	M: 50	M: 0
Y: 0	Y: 12	Y: 22	Y: 72	Y: 3	Y: 15	Y: 1	Y: 0	Y: 20	Y: 15	Y: 44	Y: 0
K: 0	K: 0	K: 0	K: 30	K: 0	K: 0	K: 0	K: 0	K: 0	K: 0	K: 0	K: 0

该广告通过大面积的留白将视线集中在了插画位置，将商品进行拟人化处理，通过幽默、搞笑的创意，在观者莞尔一笑的同时，也留下了深刻的印象。

色彩点评

- 该作品采用单色调配色方案，大面积的粉色给人温柔、浪漫的感觉。
- 渐变色的背景能够丰富画面颜色的层次，同时具有增加空间感的作用。
- 画面的颜色与产品的颜色相呼应，这样的色彩能够让人联想到草莓、甜蜜等词汇。

CMYK: 9,40,0,0
CMYK: 25,50,67,0
CMYK: 11,82, 7,0
CMYK: 68,60,57,8

推荐色彩搭配

C: 13	C: 5	C: 2	C: 3	C: 23	C: 1	C: 18	C: 3	C: 55	C: 12	C: 11	C: 31
M: 66	M: 48	M: 28	M: 35	M: 50	M: 38	M: 70	M: 23	M: 67	M: 67	M: 38	M: 70
Y: 28	Y: 23	Y: 5	Y: 29	Y: 30	Y: 15	Y: 33	Y: 50	Y: 53	Y: 28	Y: 3	Y: 30
K: 0	K: 0	K: 0	K: 0	K: 0	K: 0	K: 0	K: 0	K: 3	K: 0	K: 0	K: 0

7.5　清凉

色彩调性：静谧、自然、成长、洁净、理智、科技、清新。

常用主题色：

CMYK:55,0,18,0　　CMYK:62,6,66,0　　CMYK:75,8,75,0　　CMYK:62,7,15,0　　CMYK:80,50,0,0　　CMYK:14,0,5,0

常用色彩搭配

CMYK：55,0,18,0
CMYK：35,7,3,0

青色搭配瓷青色，整体明度较高，亮丽而不俗艳，给人一种宁静、轻松的感受。

CMYK：75,8,75,0
CMYK：36,0,62,0

碧绿色搭配黄绿色，清新而不失纯净，同类色对比的配色方式更引人注目。

CMYK：62,7,15,0
CMYK：61,0,24,0

水青色搭配深青色，如泉水般凉爽、纯净，仿佛心灵得到净化。

CMYK：80,50,0,0
CMYK：21,0,8,0

水晶蓝色搭配淡青色，使人联想到清透的海水，令人心情舒畅而平缓。

配色速查

自然

CMYK: 62,6,66,0
CMYK: 49,0,32,0
CMYK: 18,0,7,0
CMYK: 32,6,7,0

清爽

CMYK: 14,0,5,0
CMYK: 62,7,15,0
CMYK: 34,0,31,0
CMYK: 27,0,16,0

洁净

CMYK: 62,6,15,0
CMYK: 14,0,4,0
CMYK: 0,0,0,0
CMYK: 34,0,0,0

宁静

CMYK: 0,0,0,0
CMYK: 28,0,3,0
CMYK: 14,0,1,0
CMYK: 41,0,15,0

这是一款啤酒海报设计，画面中纤细的麦子给人一种原料安全可靠的感觉。

色彩点评

- 该作品颜色明度高，淡青色的背景给人冰凉、纯净的感觉。
- 黄色与淡青色形成对比关系，为冰凉的画面增添了一丝温度。
- 淡青色与白色的搭配让画面中的色彩更加清爽、干净。

CMYK: 25,3,4,0
CMYK: 5,0,1,0
CMYK: 10,14,70,0
CMYK: 100,88,35,1

推荐色彩搭配

C: 25	C: 15	C: 6	C: 44	C: 90	C: 58	C: 0	C: 11	C: 25	C: 42	C: 6	C: 4
M: 3	M: 2	M: 0	M: 5	M: 80	M: 15	M: 0	M: 6	M: 1	M: 5	M: 7	M: 3
Y: 4	Y: 2	Y: 1	Y: 9	Y: 37	Y: 18	Y: 0	Y: 5	Y: 5	Y: 12	Y: 55	Y: 30
K: 0	K: 0	K: 0	K: 0	K: 2	K: 0	K: 0	K: 10	K: 0	K: 0	K: 0	K: 0

广告采用重心型构图方式，画面中的视觉焦点位于版面重心位置，大面积的留白将视线集中在创意内容和产品上，达到传递商品信息的目的。

色彩点评

- 广告以青绿色作为主色调，整体给人清脆、冰凉的感觉。
- 广告的颜色与产品的颜色为类似色，给人和谐、统一的美感。
- 白色的线条因为明度较高，所以在欣赏海报的过程中不会被遗漏。

CMYK: 44,0,22,0
CMYK: 70,25,44,0
CMYK: 55,80,98,41
CMYK: 75,25,17,0

推荐色彩搭配

C: 75	C: 70	C: 44	C: 75	C: 70	C: 42	C: 32	C: 11	C: 35	C: 50	C: 95	C: 55
M: 22	M: 24	M: 0	M: 20	M: 25	M: 0	M: 1	M: 6	M: 3	M: 7	M: 75	M: 75
Y: 42	Y: 45	Y: 23	Y: 18	Y: 45	Y: 22	Y: 5	Y: 5	Y: 25	Y: 30	Y: 58	Y: 90
K: 0	K: 0	K: 0	K: 0	K: 0	K: 0	K: 0	K: 0	K: 0	K: 0	K: 27	K: 27

7.6 健康

色彩调性：明快、积极、现代、生机、鲜黄、酸甜。

常用主题色：

CMYK:26,0,75,0　CMYK:58,0,20,0　CMYK:56,0,52,0　CMYK:42,0,73,0　CMYK:18,0,71,0　CMYK:62,6,66,0

常用色彩搭配

CMYK: 26,0,75,0
CMYK: 70,3,37,0

黄绿色搭配孔雀绿色，反光感较强，给人一种清新、明快的感觉。

CMYK: 56,0,52,0
CMYK: 70,87,0,0

青绿色搭配紫藤色，仿佛闻到淡淡花香，应用在设计中现代感十足。

CMYK: 58,0,20,0
CMYK: 9,15,86,0

天青色搭配鲜黄色，明度较高，易吸引人眼球，是一种积极、活跃的色彩。

CMYK: 42,0,73,0
CMYK: 91,60,100,41

苹果绿搭配墨绿色，如嫩草般生机勃勃，给人一种春回大地的印象。

配色速查

希望

CMYK: 70,60,95,28
CMYK: 60,37,85,0
CMYK: 28,0,58,0
CMYK: 40,12,90,0

生机

CMYK: 42,0,73,0
CMYK: 75,24,100,0
CMYK: 55,0,48,0
CMYK: 31,0,9,0

晨露

CMYK: 66,17,72,0
CMYK: 30,0,35,0
CMYK: 58,0,88,0
CMYK: 68,9,40,0

新生

CMYK: 78,40,98,2
CMYK: 65,12,100,0
CMYK: 40,9,90,0
CMYK: 0,0,0,0

这是一幅以食品为主题的广告设计。画面中将蔬菜比喻成山峰和人，给人诙谐、幽默的感觉。

色彩点评

- 广告色彩纯度高，蔚蓝的天空搭配青翠的蔬菜，整体给人清新、健康的感觉。
- 画面中绿色面积较大，绿色象征着健康、希望、新生。
- 画面中白色具有过渡、调和的作用，让整个画面色彩不会过于刺激、兴奋。

CMYK: 88,47,100,11
CMYK: 77,30,7,0
CMYK: 90,55,100,35
CMYK: 12,1,32,0

推荐色彩搭配

C: 85	C: 72	C: 20	C: 50	C: 66	C: 75	C: 82	C: 50	C: 90	C: 88	C: 63	C: 18
M: 50	M: 15	M: 1	M: 5	M: 8	M: 15	M: 33	M: 23	M: 60	M: 47	M: 15	M: 6
Y: 8	Y: 5	Y: 1	Y: 80	Y: 4	Y: 38	Y: 100	Y: 99	Y: 100	Y: 100	Y: 98	Y: 28
K: 0	K: 0	K: 0	K: 0	K: 0	K: 0	K: 0	K: 0	K: 40	K: 11	K: 0	K: 0

该作品采用重心型构图方式，将农场以贺卡的形式展现出来，辽阔的农场呈现橄榄绿色，给人一种成熟、兴盛、富足的感觉。

色彩点评

- 广告整体色彩对比较弱，给人一种亲切、安详的感觉。
- 画面中大面积使用到了绿色，邻近色的配色方案给人和谐、统一的美感。
- 画面中点缀色使用了青绿色，类似色的搭配让画面色调变得丰富、有层次。

CMYK: 37,15,55,0
CMYK: 30,30,60,0
CMYK: 55,44,80,0
CMYK: 90,60,67,25
CMYK: 18,0,9,0

推荐色彩搭配

C: 40	C: 15	C: 15	C: 20	C: 55	C: 60	C: 40	C: 11	C: 32	C: 90	C: 38	C: 53
M: 15	M: 3	M: 1	M: 22	M: 28	M: 50	M: 32	M: 17	M: 32	M: 63	M: 15	M: 44
Y: 55	Y: 25	Y: 8	Y: 53	Y: 70	Y: 80	Y: 75	Y: 50	Y: 50	Y: 63	Y: 55	Y: 93
K: 0	K: 0	K: 0	K: 0	K: 0	K: 5	K: 0	K: 0	K: 0	K: 23	K: 0	K: 0

7.7 朴素

色彩调性： 柔软、沉稳、朴实、苦涩、时尚、舒适。

常用主题色：

CMYK:13,10,10,0　　CMYK:47,37,18,0　　CMYK:36,22,66,0　　CMYK:29,11,29,0　　CMYK:50,45,52,0　　CMYK:76,54,64,16

常用色彩搭配

CMYK: 13,10,10,0
CMYK: 57,65,95,19

CMYK: 36,22,66,0
CMYK: 73,50,32,0

CMYK: 50,45,52,0
CMYK: 41,32,15,0

CMYK: 76,54,64,16
CMYK: 41,8,19,0

浅灰色搭配咖啡色，犹如咖啡般醇厚、柔软，给人带来一种真实、放松的感觉。

卡其黄色搭配浅蓝色，是低纯度配色中辨识度较高的一种搭配。

深灰色搭配矿紫色,简约而不失时尚感。

墨绿色搭配浅蓝色，视觉效果舒适、给人一种健康、自然之感，能被人们广泛接受。

配色速查

沉稳

CMYK: 47,37,18,0
CMYK: 38,29,71,0
CMYK: 29,0,16,0
CMYK: 81,58,93,31

苦涩

CMYK: 100,100,100,100
CMYK: 32,30,42,0
CMYK: 48,50,55,0
CMYK: 0,0,0,0

舒适

CMYK: 75,54,81,15
CMYK: 6,4,19,0
CMYK: 41,13,23,0
CMYK: 43,30,66,0

枯萎

CMYK: 47,37,95,0
CMYK: 60,50,100,5
CMYK: 65,60,100,25
CMYK: 55,62,92,15

这是一幅安全头盔的广告设计，倾斜版式搭配飞扬的长发给人运动感和速度感。通过广告告诉观者戴头盔的重要性。

色彩点评

- 广告采用低明度色彩基调，整体色彩纯度低，给人稳重、质朴的感觉。
- 灰色的背景让画面看起来稳重而理性。
- 作品中，头发的颜色与黑色的帽子颜色相近，形成了和谐、融洽的视觉效果。

CMYK: 20,15,15,0
CMYK: 77,78,75,55
CMYK: 66,77,78,45

推荐色彩搭配

C: 42	C: 30	C: 18	C: 75
M: 36	M: 25	M: 15	M: 78
Y: 35	Y: 23	Y: 15	Y: 75
K: 0	K: 0	K: 0	K: 53

C: 50	C: 30	C: 77	C: 85
M: 50	M: 25	M: 79	M: 83
Y: 45	Y: 23	Y: 75	Y: 85
K: 0	K: 0	K: 55	K: 72

C: 40	C: 55	C: 60	C: 75
M: 35	M: 55	M: 67	M: 75
Y: 35	Y: 48	Y: 70	Y: 70
K: 0	K: 0	K: 17	K: 44

这是一幅以食品原料为主题的广告设计。作品中面粉制作成披萨的形状，给观者留下了丰富的想象空间。

色彩点评

- 该作品明暗对比强，视觉焦点突出，并加上创意想法，可以为消费者留下深刻印象。
- 画面色彩统一，木质的背景和托盘给人素净的感觉。
- 画面通过红色作为点缀色，与褐色调形成强烈的反差，为画面增加了活力和动感。

CMYK: 66,75,85,45
CMYK: 18,25,23,0
CMYK: 50,70,82,11
CMYK: 20,45,70,0
CMYK: 20,100,97,0

推荐色彩搭配

C: 70	C: 60	C: 50	C: 55
M: 75	M: 72	M: 60	M: 78
Y: 83	Y: 88	Y: 73	Y: 90
K: 53	K: 35	K: 5	K: 30

C: 47	C: 30	C: 20	C: 13
M: 68	M: 45	M: 50	M: 15
Y: 78	Y: 55	Y: 75	Y: 17
K: 6	K: 0	K: 0	K: 0

C: 60	C: 72	C: 25	C: 33
M: 70	M: 77	M: 27	M: 100
Y: 89	Y: 86	Y: 27	Y: 100
K: 30	K: 58	K: 0	K: 1

7.8　平静

色彩调性： 恬淡、和平、平静、洁净、纯朴、纯真。

常用主题色：

CMYK:32,20,2,0　CMYK:48,37,19,0　CMYK:18,6,34,0　CMYK:39,1,14,0　CMYK:55,22,28,0　CMYK:80,42,22,0

常用色彩搭配

CMYK：55,22,28,0
CMYK：71,4,41,0

CMYK：18,6,34,0
CMYK：13,0,4,0

CMYK：39,1,14,0
CMYK：18,6,34,0

CMYK：80,42,22,0
CMYK：35,24,10,0

青灰色搭配浅孔雀蓝色，舒适而不失和谐，给人纯粹、高端的印象感。

以米黄色为基调，搭配浅灰色，二者都属低纯度色彩，给人带来一种平静的心情。

清漾青色搭配米黄色，如清泉般甘爽、洁净，视觉效果较为舒适。

青蓝色搭配浅灰紫，给人以低调、稳定之感，能使人精力集中、平静专注。

配色速查

恬淡	平和	纯朴	宁静

CMYK: 32,2,0,2
CMYK: 4,1,32,0
CMYK: 4,8,37,19
CMYK: 29,3,3,0

CMYK: 18,6,34,0
CMYK: 25,18,46,0
CMYK: 0,0,0,0
CMYK: 24,9,48,0

CMYK: 55,22,28,0
CMYK: 31,16,20,0
CMYK: 0,0,0,0
CMYK: 15,7,25,0

CMYK: 50,0,20,0
CMYK: 27,0,9,0
CMYK: 20,0,0,0
CMYK: 0,0,0,0

这是一款奶粉广告。纸雕风格插画立体感强，深蓝色的人物穿着笔挺的制服，内侧的孩子高举纸飞机，将二者结合在一起给家长留下丰富的想象空间。

色彩点评

■ 广告采用单色调的配色方案，冷色调的配色给人理性、安静的感觉。

■ 画面中蓝色的部分颜色纯度高、明度低，是整个画面中的视觉焦点，具有很强的吸引力。

■ 左上角的绿色标志和右下方包装形成呼应关系，在蓝色调的海报中明显、突出。

CMYK: 40,20,11,0
CMYK: 95,75,8,0
CMYK: 100,95,55,17

推荐色彩搭配

C: 28	C: 47	C: 92	C: 100	C: 80	C: 45	C: 23	C: 35	C: 42	C: 25	C: 95	C: 100
M: 15	M: 25	M: 70	M: 95	M: 60	M: 25	M: 22	M: 35	M: 4	M: 15	M: 78	M: 98
Y: 11	Y: 15	Y: 9	Y: 55	Y: 18	Y: 15	Y: 35	Y: 48	Y: 3	Y: 9	Y: 12	Y: 60
K: 0	K: 0	K: 0	K: 25	K: 0	K: 0	K: 0	K: 0	K: 0	K: 0	K: 0	K: 28

这是一家银行的广告设计。在该海报中通过三维空间展示视觉焦点，并搭配广告语告诉观者钱放在该家银行是安全放心的。

色彩点评

■ 广告以蓝色为主色调，给人理性、安全、严肃的感觉。

■ 通过背景的明度变化，营造了画面的空间感，让海报的代入感更强。

■ 因为背景颜色较深，与白色文字形成明暗对比，增加了文字的易读性。

CMYK: 92,80,35,1
CMYK: 55,27,15,0
CMYK: 45,0,8,0
CMYK: 78,72,70,40

推荐色彩搭配

C: 100	C: 68	C: 50	C: 85	C: 88	C: 100	C: 62	C: 0	C: 60	C: 72	C: 100	C: 55
M: 90	M: 42	M: 25	M: 75	M: 73	M: 100	M: 27	M: 0	M: 25	M: 42	M: 98	M: 0
Y: 44	Y: 17	Y: 15	Y: 65	Y: 30	Y: 55	Y: 15	Y: 0	Y: 18	Y: 20	Y: 55	Y: 11
K: 9	K: 0	K: 0	K: 40	K: 0	K: 0	K: 0	K: 0	K: 0	K: 0	K: 11	K: 0

7.9 厚重

色彩调性： 厚重、深沉、压抑、暗淡、烦躁、传统、低调。

常用主题色：

CMYK:37,53,71,0　CMYK:49,79,100,18　CMYK:90,61,100,44　CMYK:96,74,40,3　CMYK:100,91,47,9　CMYK:100,99,66,57

常用色彩搭配

CMYK: 37,53,71,0
CMYK: 50,69,49,1

驼色搭配灰玫红色，灰色调的色彩搭配，显得十分和谐，给人稳定、舒适的视觉感。

CMYK: 90,61,100,44
CMYK: 60,63,100,20

墨绿色搭配深橄榄绿色，低明度的色彩搭配，意在营造一种低调、复古之感。

CMYK: 96,74,40,3
CMYK: 61,36,30,0

深青色搭配青灰色，低明度的色彩进行搭配，给人一种低调、稳重的视觉感。

CMYK: 100,91,47,9
CMYK: 100,99,66,57

午夜蓝搭配蓝黑色，低明度的配色，让人联想到静谧的夜空，且营造出厚重、沉稳的氛围。

配色速查

绅士

CMYK: 100,100,54,6
CMYK: 46,55,76,1
CMYK: 68,68,70,26
CMYK: 14,13,56,0

包容

CMYK: 58,75,77,28
CMYK: 20,37,44,0
CMYK: 52,68,70,9
CMYK: 44,75,100,7

保守

CMYK: 79,74,71,45
CMYK: 40,93,97,6
CMYK: 33,47,91,0
CMYK: 10,7,7,0

深沉

CMYK: 49,79,100,18
CMYK: 79,74,72,47
CMYK: 80,72,41,3
CMYK: 30,22,17,0

这是一幅以保护动物为主题的广告设计。动物的尸体让人联想到残忍、血腥杀戮的画面，从而激发观者的保护欲。

色彩点评

- 该广告采用低明度的配色方案，整个画面给人厚重、压抑的感觉。
- 该作品颜色纯度低，色彩对比较弱，给人朦胧、隐晦的心理感受。
- 画面虽然没有用到红色去表现血腥和杀戮，通过这种压抑的配色同样达到了恐怖的效果。

CMYK: 75,75,80,55
CMYK: 63,60,68,11
CMYK: 25,22,28,0

推荐色彩搭配

C: 40	C: 55	C: 55	C: 48	C: 5	C: 8	C: 50	C: 71	C: 60	C: 55	C: 58	C: 28
M: 40	M: 55	M: 72	M: 88	M: 11	M: 6	M: 50	M: 80	M: 58	M: 57	M: 52	M: 26
Y: 40	Y: 52	Y: 80	Y: 100	Y: 15	Y: 9	Y: 55	Y: 90	Y: 63	Y: 67	Y: 67	Y: 40
K: 0	K: 0	K: 18	K: 20	K: 0	K: 0	K: 0	K: 65	K: 5	K: 3	K: 2	K: 0

这是一幅以食品为主题的创意广告设计。作品将牛排制作成锤子的形状，给人一种强而有力的感觉。倾斜的版面加上锤子造型的牛排，同时为画面营造了动势。

色彩点评

- 广告采用低明度的配色方案，深灰色的背景给人厚重、敦厚的感觉。
- 在该海报中色彩纯度较低，整体色彩倾向于深灰色调，红褐色的牛排更容易吸引人的注意。
- 灰色的文字在整个画面中起到了提高画面明度，减少压抑感、呆板的作用。

CMYK: 85,80,80,68
CMYK: 60,82,100,50
CMYK: 13,14,12,0
CMYK: 23,45,65,0

推荐色彩搭配

C: 70	C: 66	C: 68	C: 3	C: 85	C: 73	C: 66	C: 35	C: 76	C: 60	C: 63	C: 52
M: 65	M: 70	M: 81	M: 8	M: 80	M: 65	M: 87	M: 60	M: 79	M: 75	M: 62	M: 65
Y: 60	Y: 70	Y: 77	Y: 10	Y: 80	Y: 60	Y: 75	Y: 63	Y: 81	Y: 58	Y: 64	Y: 62
K: 13	K: 27	K: 52	K: 0	K: 70	K: 18	K: 55	K: 0	K: 61	K: 11	K: 13	K: 4

7.10　复古

色彩调性： 古典、复古、怀旧、不羁、经典、沉静、深远。

常用主题色：

| CMYK:29,48,99,0 | CMYK:58,65,100,20 | CMYK:30,71,97,0 | CMYK:51,100,100,34 | CMYK:60,7,79,35 | CMYK:48,63,83,5 |

常用色彩搭配

CMYK: 29,48,99,0
CMYK: 48,83,100,18

黄褐色搭配深褐色，是一种怀旧氛围浓厚的颜色，常作为古典画的常用配色。

CMYK: 51,100,100,34
CMYK: 32,46,59,0

复古红色搭配驼色，在欧风中经常可以看到这种搭配，具有自由不羁、与众不同的特点。

CMYK: 30,71,97,0
CMYK: 85,60,93,38

深琥珀色搭配深墨绿色，给人一种故事感与年代感的视觉印象。

CMYK: 60,7,79,35
CMYK: 59,48,96,4

巧克力色搭配苔藓绿，较易树立历史悠久、永恒而经典的形象。

配色速查

古典	经典	沉静	怀旧
CMYK: 29,48,99,0	CMYK: 9,15,23,0	CMYK: 48,63,83,5	CMYK: 55,68,90,22
CMYK: 45,96,100,14	CMYK: 0,65,70,7	CMYK: 40,84,100,4	CMYK: 60,72,90,32
CMYK: 38,32,31,0	CMYK: 66,80,65,35	CMYK: 46,35,72,0	CMYK: 32,47,80,0
CMYK: 68,55,71,9	CMYK: 55,65,58,5	CMYK: 13,28,48,0	CMYK: 12,30,70,0

这是一款饮品广告设计，重心型的构图方式让产品瞬间被消费者注意到，并搭配版画进行装饰，给人复古、怀旧的感觉。

色彩点评

- 该广告为暖色调，杏黄色的背景给人温暖、休闲的感觉。
- 琥珀色的酒瓶带有透明感，是整个画面的视觉焦点。
- 海报采用同类色的配色方案，整体颜色饱和度低，给人复古、陈旧的感觉。

CMYK: 4,15,22,0
CMYK: 60,85,95,53
CMYK: 25,75,100,0
CMYK: 18,98,98,0

推荐色彩搭配

C: 28	C: 22	C: 10	C: 91	C: 1	C: 11	C: 10	C: 51	C: 71	C: 31	C: 23	C: 5
M: 65	M: 52	M: 15	M: 69	M: 51	M: 39	M: 14	M: 56	M: 86	M: 67	M: 52	M: 20
Y: 72	Y: 61	Y: 18	Y: 79	Y: 60	Y: 47	Y: 23	Y: 94	Y: 95	Y: 76	Y: 69	Y: 0
K: 0	K: 0	K: 0	K: 52	K: 0	K: 0	K: 0	K: 9	K: 66	K: 0	K: 0	K: 0

这是一幅满版型的广告作品。画面中狐狸趴在猎犬的背上，以突出猎狗嗅觉的灵敏，从而体现产品的效果。

色彩点评

- 作品采用低明度的色彩基调，驼色调的配色给人年代感、复古感。
- 单色调的配色方案让整个画面色彩统一、和谐。
- 画面中远处天空较亮，这让空间有向内延伸的感觉，从而增加了空间感。

CMYK: 25,28,45,0
CMYK: 70,75,88,55
CMYK: 20,15,22,0
CMYK: 38,45,73,0

推荐色彩搭配

C: 13	C: 35	C: 44	C: 70	C: 65	C: 44	C: 50	C: 65	C: 75	C: 62	C: 28	C: 50
M: 33	M: 60	M: 73	M: 83	M: 35	M: 73	M: 77	M: 65	M: 72	M: 68	M: 30	M: 50
Y: 40	Y: 69	Y: 100	Y: 90	Y: 52	Y: 100	Y: 100	Y: 65	Y: 85	Y: 90	Y: 48	Y: 63
K: 0	K: 0	K: 6	K: 65	K: 0	K: 7	K: 20	K: 15	K: 50	K: 30	K: 0	K: 0

第8章

广告创意设计
经典技巧

随着广告业的发展，人们已经不仅仅满足于广告传递信息的这个基本功能，而是期待更有创意、更具美感的作品。在本章中通过15个设计技巧，希望为你打开新的设计思路。

在广告设计中，除了色彩对比很重要外，面积的对比同样重要。色彩的强烈色相对比能够形成强大的视觉反差，可以在一瞬间引起人们的注意力。例如增加标题文字字号，使其与副标题文字形成对比，或者增加商品的面积，使其与配图之间形成对比。

在该广告中，纯色的背景让画面保持干净。白色的文字与瓶子标签上的文字字号形成对比，所以背景中的文字格外突出、鲜明，更具吸引力。

CMYK: 4,75,75,0
CMYK: 32,100,85,0
CMYK: 20,7,70,0
CMYK: 0,0,0,0

推荐配色方案

CMYK: 0,44,100,0 CMYK: 5,75,75,0
CMYK: 30,90,95,0 CMYK: 32,100,95,0

CMYK: 4,75,75,0 CMYK: 0,0,6,0
CMYK: 32,100,100,1 CMYK: 8,19,68,0

这是一个以文字为主题的海报设计。作品中左侧的文字排版紧凑，内容丰富，整体字较大；而右侧的文字内容，字号小且内容少，左右两个版面形成强烈反差，让画面更具视觉冲击力。

CMYK: 17,100,81,0
CMYK: 0,0,0,0
CMYK: 100,100,100,100

推荐配色方案

CMYK: 17,100,85,0 CMYK: 11,82,40,0
CMYK: 0,0,0,0 CMYK: 100,100,100,100

CMYK: 10,98,100,0 CMYK: 48,100,100,22
CMYK: 100,100,100,100 CMYK: 7,2,85,0

　　无论是设计师还是受众都习惯了在整齐划一的版式中。整齐的版面看起来条理清晰，但是缺乏创造性，很难吸引观者的注意，更难为观者留下深刻的印象。那么不妨打破常规，让画面元素"冲出"版面，让原本安静的画面动起来。

　　在这幅广告中，视觉中心位于相框内，小女孩拿着花朵向母亲的方向奔跑，让画面充满动感和故事性，通过破版的方式让画面内外形成关联，形成一动一静的对比效果。

CMYK: 42,95,28,0
CMYK: 34,2,3,0
CMYK: 23,5,82,0
CMYK: 62,2,32,0

推荐配色方案

CMYK: 30,95,20,0　　CMYK: 2,46,31,0
CMYK: 62,3,32,0　　CMYK: 36,2,3,0

CMYK: 20,95,12,0　　CMYK: 60,98,41,2
CMYK: 95,90,22,0　　CMYK: 10,7,47,0

　　这是一个酒水广告设计。海报分为左右两个部分，左侧为充满活力的年轻人，右侧为商品展示。左侧的人物头部和脚部越过中间的分割线形成了"破版"的效果。

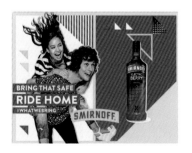

CMYK: 63,82,5,0
CMYK: 50,1,11,0
CMYK: 7,0,82,0
CMYK: 45,3,88,0

推荐配色方案

CMYK: 43,72,4,0　　CMYK: 46,5,90,0
CMYK: 72,12,14,0　　CMYK: 10,7,47,0

CMYK: 30,95,20,0　　CMYK: 5,93,10,0
CMYK: 67,100,15,0　　CMYK: 7,0,82,0

要想让广告看起来特别、不雷同，那么就要和其他广告形成区别。在选择图片或制作图形时，选择一个不同的视角，就会带来不一样的视觉感受。例如将平视视角改为俯视视角或者仰视视角，所带给人的感受是截然不同的。

这是一个美食海报设计。整个海报以美食作为视觉重心，俯视的拍摄视角能够完美展现食物的美感，从而达到激发食欲、吸引观众的目的。

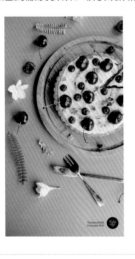

CMYK: 58,30,25,0
CMYK: 8,40,75,0
CMYK: 52,11,75,0
CMYK: 42,100,98,8

推荐配色方案

CMYK: 43,20,20,0 CMYK: 72,40,30,0
CMYK: 87,46,100,9 CMYK: 5,22,42,0

CMYK: 92,87,89,80 CMYK: 67,36,30,0
CMYK: 15,35,57,0 CMYK: 15,10,13,0

这是一个电影海报设计，以仰视视角进行展示。画面中巨大的飞船和破损的建筑形成压迫感、紧张感，再加上仰视的视角让观者从中感受到自身的渺小。

CMYK: 83,70,45,6
CMYK: 34,42,33,0
CMYK: 0,0,0,0

推荐配色方案

CMYK: 80,60,32,0 CMYK: 45,25,16,0
CMYK: 43,62,75,1 CMYK: 11,9,15,0

CMYK: 75,18,2,0 CMYK: 89,80,50,15
CMYK: 77,32,18,0 CMYK: 55,63,55,3

8.4 运用发射构图

发射构图有很强的聚焦性，还能够让画面形成空间感。发射构图有很多种方式，主要分为同心式发射构图、向心式发射构图、离心式发射构图和移心式发射构图。

这是一个电影海报设计。作品采用同心式发射构图，画面模仿标靶，红色的线条以同心式分布，而主角位于靶心位置，并且有向外走的动势，这样的设计可以牢牢地抓住观者的注意力。

CMYK: 5,4,4,0
CMYK: 85,80,80,70
CMYK: 4,95,95,0

推荐配色方案

CMYK: 7,5,5,0 CMYK: 58,50,45,0
CMYK: 82,77,76,57 CMYK: 9,87,91,0

CMYK: 0,0,0,0 CMYK: 28,99,100,0
CMYK: 49,40,38,0 CMYK: 88,85,85,74

这是一个酒水类海报设计，采用向心式发射构图。画面中通过尖锐的冰凌将视线引向商品，让观者的视线集中在商品的上方，达到吸引观者的目的。

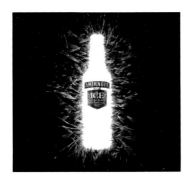

CMYK: 92,83,78,70
CMYK: 62,46,43,0
CMYK: 0,0,0,0

推荐配色方案

CMYK: 0,0,0,0 CMYK: 71,50,47,0
CMYK: 30,21,18,0 CMYK: 93,87,81,75

CMYK: 0,0,0,0 CMYK: 33,13,19,0
CMYK: 44,35,32,0 CMYK: 100,100,58,20

该海报采用离心式发射构图。画面通过光源将视线聚集在一点，然后通过发散的灯光将视线引导向四周。

CMYK：80,80,10,0
CMYK：15,42,0,0
CMYK：65,0,9,0

推荐配色方案

CMYK：50,100,30,0　　CMYK：78,87,15,0
CMYK：17,42,1,0　　　CMYK：84,58,9,0

CMYK：90,95,42,8　　CMYK：82,91,25,0
CMYK：15,77,20,0　　CMYK：20,5,3,0

发射构图的中心位置多居于画面中心位置，中心位置发生变化，就为"移心"。在该海报中，将发射中心移动到了画面右上角，以放射的烟花作为发射图形，整个画面充满了节日的喜悦。

CMYK：10,95,87,0
CMYK：5,11,51,0
CMYK：81,31,47,0

推荐配色方案

CMYK：20,98,95,0　　CMYK：55,100,100,42
CMYK：13,25,62,0　　CMYK：7,55,83,0

CMYK：11,95,89,0　　CMYK：6,62,70,0
CMYK：12,14,48,0　　CMYK：82,34,50,0

画面中相同元素多次出现就叫作"重复"，不断地进行重复能够起到强调、加深印象的作用。大面积的重复还可以提升画面整体的视觉冲击力，给予观者的视觉感受也更加强烈。

在这幅海报中，背景的花纹采用了重复性原则，将一条条青色的鱼组合成花纹，然后平铺于背景中，形成奇妙的视觉感受。

CMYK: 0,0,0,0
CMYK: 60,25,28,0
CMYK: 32,25,27,0
CMYK: 100,100,100,100

CMYK: 55,15,28,0 CMYK: 33,26,30,0
CMYK: 55,15,23,0 CMYK: 100,100,100,100

CMYK: 20,25,25,0 CMYK: 0,0,0,0
CMYK: 82,57,55,6 CMYK: 57,15,28,0

这是一个儿童疫苗海报。画面周围密布着小飞船，这些小飞船采用了不规则的重复性原则。密集的小飞船象征着细菌数量，小飞船统一朝向小朋友，象征着病毒的危害，这种拟物的设计使画面故事性、趣味性并存。

CMYK: 100,100,62,46
CMYK: 15,13,9,0
CMYK: 44,63,3,0
CMYK: 70,18,7,0

CMYK: 100,100,65,47 CMYK: 45,65,1,0
CMYK: 60,33,6,0 CMYK: 8,6,5,0

CMYK: 75,100,65,50 CMYK: 92,70,7,0
CMYK: 46,60,5,0 CMYK: 70,18,5,0

8.6 图片选择具有故事性

大部分人喜欢听故事，通过有故事的图片能快速吸引观者的注意，通过讲故事的方法将海报内容传递给观者，在给观者留下深刻印象的同时，引发思考和乐趣。

这是一个日化产品海报设计，整个版面内容丰富、饱满。因为是系列产品，为了说明原料的真实、天然，在画面左侧勺子里放了产品的原材料，让消费者产生放心、信赖的正面情绪。

CMYK：20,48,60,0
CMYK：3,4,17,0
CMYK：5,62,88,0
CMYK：89,60,95,38

推荐配色方案

CMYK: 12,50,60,0　　CMYK: 15,33,37,0
CMYK: 35,43,57,0　　CMYK: 2,52,87,0

CMYK: 15,29,38,0　　CMYK: 25,44,80,0
CMYK: 7,28,57,0　　CMYK: 88,60,93,39

这是一款以夏季饮品为主题的升级海报。画面中手握饮品做干杯状，虽然没有看到人物的表情，但是欢乐的氛围已经表现得淋漓尽致，并且给人无限的联想空间。

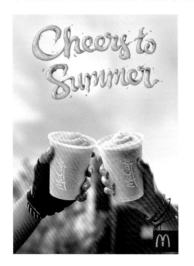

CMYK：45,0,17,0
CMYK：2,32,83,0
CMYK：42,77,95,6
CMYK：27,99,90,0

推荐配色方案

CMYK: 45,0,17,0　　CMYK: 30,0,16,0
CMYK: 40,15,44,0　　CMYK: 4,13,55,0

CMYK: 26,0,15,0　　CMYK: 40,0,18,0
CMYK: 23,32,47,0　　CMYK: 70,30,95,0

随着现代设计风格的多元化，插画在海报设计中的应用也越来越广泛。插画艺术与绘画密切相连，能够让信息传递变得具有趣味性和亲和力，这样能够更有效地解释海报所要表达的意义。

在这幅海报中，橘红色的篝火熊熊燃烧让人感觉到温暖、温馨，灰紫色的背景颜色明度和纯度较低，将篝火映衬得格外鲜明。这样的设计能够拉开空间层次感，并且通过第一视角的角度，让画面更具代入感。

CMYK：75,75,55,20
CMYK：3,35,88,0
CMYK：40,80,95,4
CMYK：10,85,92,0

推荐配色方案

CMYK：75,75,55,20　　CMYK：75,85,63,40
CMYK：35,6,5,60,0　　CMYK：10,50,92,0

CMYK：88,95,40,6　　CMYK：75,78,60,28
CMYK：40,79,95,4　　CMYK：6,76,86,0

这是一个可口可乐饮料的海报设计。插画部分采用涂鸦风格，配色简单，主要用到了黑色和红色，红色在白色背景下显得格外夺目。海报插画部分内容丰富多元，让人目不暇接。并且插画围绕着商品，使商品作为主角，紧扣海报主题。

CMYK：44,41,36,0
CMYK：11,95,90,0
CMYK：58,75,77,28
CMYK：93,88,89,80

推荐配色方案

CMYK：30,30,25,0　　CMYK：91,86,87,78
CMYK：68,90,78,50　　CMYK：45,100,100,15

CMYK：0,0,0,0　　　CMYK：48,45,40,0
CMYK：7,50,47,0　　CMYK：18,85,85,0

　　相比于静的事物，动的事物更能够吸引人的注意力，动态海报也是如此。和传统海报相比，动态海报更生动、有趣，能够传递更多的信息。通常动态海报播放的时间较短，只表现最主要的内容。动态海报需要依靠电子屏幕，主要会出现在商场、影院等非露天场所。

　　这是一个电影海报，通过短短数秒展示了一个机器人"变脸"的过程，画面效果带有科幻、诡异的色彩，让人心生好奇。

CMYK: 88,83,65,45
CMYK: 7,6,6,0
CMYK: 30,60,0,0
CMYK: 55,0,55,0
CMYK: 55,0,5,0

推荐配色方案

CMYK: 93,90,81,75　　CMYK: 72,85,70,50
CMYK: 7,6,6,0　　　　CMYK: 62,100,10,0

CMYK: 72,85,70,50　　CMYK: 93,90,81,75
CMYK: 68,70,70,28　　CMYK: 55,44,35,0

　　在这个海报中，画面色调华丽、绚烂，背景部分如同液体般流动，前景中光效也在不断变化，虽然画面中人物没有动，但还是能够通过动效感受到人物所处的环境是恶劣且多变的。

CMYK: 2,25,65,0
CMYK: 35,90,100,2
CMYK: 7,6,6,0
CMYK: 62,90,95,58

推荐配色方案

CMYK: 36,90,100,2　　CMYK: 16,63,89,0
CMYK: 13,31,83,0　　　CMYK: 60,80,27,0

CMYK: 3,17,55,0　　　CMYK: 35,90,100,2
CMYK: 62,90,95,58　　CMYK: 35,25,12,0

　　文字是海报设计中的重要组成部分，文字既能传达内容，还可以将内容进行艺术加工，通过设计美感更好地诠释出海报的主题从而吸引观者的注意。

　　该海报采用倾斜版式，整个画面表现的是公牛将墙面撞碎的瞬间。画面中的文字字形与海报内容相结合，呈现的破碎状给人惊悚、紧张的感觉。

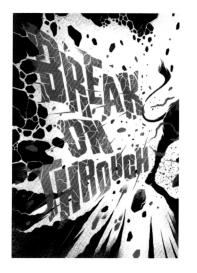

CMYK：7,4,30,0
CMYK：2,95,90,0
CMYK：92,88,90,80

推荐配色方案

CMYK：6,3,30,0　　　　CMYK：2,92,85,0
CMYK：88,82,85,72　　CMYK：55,100,100,41

CMYK：60,52,65,3　　CMYK：92,88,90,80
CMYK：1,70,55,0　　　CMYK：1,0,10,0

　　这是一款运动饮料的海报设计。海报以黄色搭配青色，冷色与暖色形成对比，给人活力四射的感觉。画面中心位置以手写字体作为视觉中心，手写体的文字飘逸、洒脱，与海报气氛相呼应。

CMYK：7,2,80,0
CMYK：65,1,8,0
CMYK：90,88,80,73

推荐配色方案

CMYK：7,1,75,0　　　CMYK：15,12,90,0
CMYK：65,2,7,0　　　CMYK：55,45,27,0

CMYK：10,8,85,0　　CMYK：7,2,85,0
CMYK：100,98,23,0　CMYK：95,88,77,70

人类生活在三维空间中，所以人眼更喜欢有空间层次的事物，在平面设计中可以通过创造空间感，模拟现实生活中的透视关系，增加画面的感官刺激和视觉冲击。

在该海报中背景利用色块营造一个三维空间，人物和文字同样遵循近大远小的透视关系，整个画面形成向内延伸的空间关系，这样的设计给人强烈的视觉冲击力。

CMYK：30,20,20,0
CMYK：9,52,20,0
CMYK：7,12,75,0
CMYK：70,60,58,9

推荐配色方案

CMYK：21,12,14,0　　CMYK：12,8,10,0
CMYK：9,55,20,0　　 CMYK：6,18,70,0

CMYK：34,25,25,0　　CMYK：66,55,53,3
CMYK：7,25,85,0　　 CMYK：0,0,0,0

这是一个食品海报。版面以绿色作为主色调，以红色为点缀色，整体配色给人健康、活力的感觉。在这个海报中，阴影位置位于地面，文字与食品呈现出悬浮状，增加了画面的空间感。

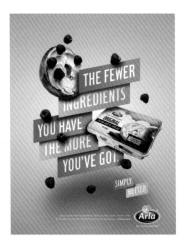

CMYK：55,10,60,0
CMYK：30,8,88,0
CMYK：50,75,95,17
CMYK：28,88,80,0

推荐配色方案

CMYK：75,44,75,2　　CMYK：30,9,88,0
CMYK：85,62,98,44　 CMYK：32,70,92,0

CMYK：62,13,70,0　　CMYK：75,32,89,0
CMYK：30,8,88,0　　 CMYK：33,99,100,1

8.11　添加透明效果

在海报设计过程中，如果觉得画面中的颜色过于单调，可以通过调整图形的透明度，让图像呈现半透明效果，制作出图形重叠的效果。

在这个作品中，图形部分通过降低透明度制作出相互重叠的奇妙效果。半透明的红色与蓝色，使这个灰色调的画面具有通透感。

CMYK：10,7,8,0
CMYK：60,23,18,0
CMYK：35,99,99,2
CMYK：77,70,68,30

推荐配色方案

CMYK：12,10,12,0　　CMYK：5,4,5,0
CMYK：68,30,25,0　　CMYK：25,80,63,0

CMYK：35,35,40,0　　CMYK：88,66,66,30
CMYK：60,20,20,0　　CMYK：50,98,100,30

该海报采用暖色调的配色方案，整体配色温暖、喜庆。在版面中，文字下方的图形采用涂抹式的造型，并降低其透明度，这样看起来有层次、不单调，并且不会因为内容太多而喧宾夺主。

CMYK：3,18,35,0
CMYK：13,85,98,0
CMYK：37,23,98,0
CMYK：5,45,90,0

推荐配色方案

CMYK：3,17,35,0　　CMYK：15,25,65,0
CMYK：6,45,92,0　　CMYK：15,86,100,0

CMYK：5,20,73,0　　CMYK：5,9,60,0
CMYK：18,98,100,0　　CMYK：42,35,100,0

无论是观察一幅画，还是置身于真实空间中，我们都会不自觉地寻找最突出醒目的事物，这个事物就是"焦点"。通常商品会位于焦点位置，起到突出、强化的作用。通过配色强化焦点，可以通过互补色形成焦点、冷暖对比形成焦点、深浅对比形成焦点、有彩色与无彩色对比形成焦点。

当看到这幅海报作品时，首先被叶子所吸引，这片叶子由红色搭配绿色组成，通过互补色形成视觉焦点，能够快速、有效地吸引观者的注意。

CMYK：10,15,15,0
CMYK：87,57,100,34
CMYK：42,100,100,10
CMYK：50,100,62,12

推荐配色方案

CMYK：15,17,17,0　　CMYK：63,58,65,8
CMYK：45,43,80,0　　CMYK：87,56,100,30

CMYK：12,14,15,0　　CMYK：25,23,27,0
CMYK：52,45,61,0　　CMYK：47,71,95,10

这是一个网页广告设计，青色的背景属于冷色调，黄色与红色为暖色调，搭配在一起形成冷暖对比，使整个画面有一种活力、健康的感觉。

CMYK：60,10,25,0
CMYK：16,99,100,0
CMYK：53,2,100,0
CMYK：6,28,90,0

推荐配色方案

CMYK：55,5,22,0　　CMYK：55,12,98,0
CMYK：10,35,90,0　　CMYK：0,95,85,0

CMYK：47,8,25,0　　CMYK：67,20,32,0
CMYK：33,2,79,0　　CMYK：3,32,89,0

　　深浅对比就是明度对比，在该作品中以黑色作为背景明度很低，前景中哭泣的孩子明度高，一明一暗形成对比，并且高明度的部分形成视觉焦点。

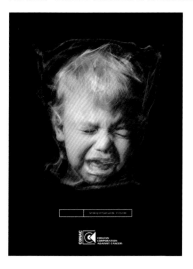

CMYK：93,88,89,80
CMYK：13,18,18,0
CMYK：0,0,0,0

CMYK：93,88,89,80　　CMYK：60,80,77,40
CMYK：30,32,35,0　　CMYK：20,17,20,0

CMYK：93,88,89,80　　CMYK：44,35,32,0
CMYK：60,55,65,6　　CMYK：0,0,0,0

　　该海报通过有彩色与无彩色对比形成视觉焦点，画面中的品牌标志是整个画面中最突出的元素，这是因为在黑色与白色的衬托下红色更鲜艳、夺目。

CMYK：93,88,89,80
CMYK：0,0,0,0
CMYK：40,99,100,6

CMYK：93,88,89,80　　CMYK：50,40,35,0
CMYK：0,0,0,0　　CMYK：40,100,100,8

CMYK：93,88,89,80　　CMYK：16,12,12,0
CMYK：55,100,100,44　　CMYK：10,95,83,0

"模糊"是拉开视觉层次常用的手法，模糊后的对象变为"虚"，而没有模糊的对象为"实"，画面中虚实对比就能够使视觉层次变化更强。

当观者在观看这幅网页广告作品时，首先被海边嬉戏的人群所吸引，而由于被黄色的烟雾所覆盖因此产生了模糊的效果；接着会将视线移动到商品位置，商品是清晰的所以在背景的衬托下变得突出、抢眼。

CMYK：45,9,35,0
CMYK：8,1,85,0
CMYK：77,23,100,0
CMYK：70,15,0,0

推荐配色方案

CMYK：8,0,85,0 CMYK：30,4,85,0
CMYK：65,7,100,0 CMYK：77,25,40,0

CMYK：40,6,83,0 CMYK：9,0,85,0
CMYK：23,8,38,0 CMYK：6,67,86,0

在该广告海报中，模糊的背景强化模特的存在感，并通过将近处的钞票进行动态模糊，使画面产生向内延伸的感觉。

CMYK：1,44,82,0
CMYK：16,89,93,0
CMYK：48,97,100,22
CMYK：29,26,60,0

推荐配色方案

CMYK：4,12,53,0 CMYK：1,37,83,0
CMYK：622,76,0 CMYK：13,89,96,0

CMYK：48,95,100,23 CMYK：26,66,95,0
CMYK：37,28,62,0 CMYK：3,11,45,0

8.14 文字与创建联系形成互动

在海报设计中文字具有非常重要的意义。它既需要让观者在最短的时间内最大限度地捕捉有效信息，而且也要能体现出设计感，最好能够与产品创建联系形成互动关系，这样能够提高版式的活跃度，使版面的可塑性变得更强。

在该饮品广告中，彩带围绕着产品，并将文字摆放在彩带上，观者阅读时目光仿佛在随着彩带一圈一圈地移动。

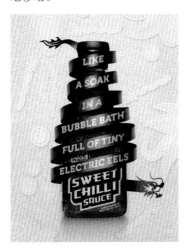

CMYK：18,6,5,0
CMYK：24,90,100,0
CMYK：100,99,55,8

CMYK：30,13,8,0　　CMYK：65,18,22,0
CMYK：100,99,58,20　CMYK：38,92,100,3

CMYK：92,72,22,0　　CMYK：75,25,0,0
CMYK：100,100,63,45　CMYK：3,11,45,0

在该海报中，模特跳跃的动作为画面增添了动感，而模特背后手写体的文字字体随性、洒脱，与版面气氛相呼应。

CMYK：45,35,33,0
CMYK：15,0,80,0
CMYK：77,82,0,0

推荐配色方案

CMYK：40,30,28,0　CMYK：14,0,80,0
CMYK：27,35,0,0　　CMYK：65,70,73,30

CMYK：68,63,55,8　CMYK：0,0,0,0
CMYK：95,100,35,0　CMYK：18,5,89,0

文案最主要的作用是用来传递产品信息，在设计环节起到至关重要的作用。绝大多数海报文案都不是简简单单的一段文字，而是有多段文字，并且信息有主有次，在文字的对齐方式上也不尽相同。对齐方式的选择要结合画面的构图形式、视觉重心，也就是将文字排版与构图形式合理地结合，两者相辅相成、互相作用。

在该海报中版面右侧的窗占了半个篇幅，文字部分采用右对齐的方式，整体给人严谨、整齐、划分明显的感觉。并且通过白色标题文字将左右两个版面紧密联系在一起。

CMYK: 66,65,73,24
CMYK: 50,33,24,0
CMYK: 15,40,57,0
CMYK: 25,97,68,0

推荐配色方案

CMYK: 30,15,23,0 CMYK: 70,50,35,0
CMYK: 20,60,86,0 CMYK: 100,100,100,100

CMYK: 80,55,40,0 CMYK: 44,25,15,0
CMYK: 23,97,85,0 CMYK: 3,32,45,0

在该海报中，视觉焦点位于画面的中心，文字采用了居中对齐的方式，这样能够将观者的视线集中到画面的中心位置，使视线自上而下自然流动，从而达到快速传递信息的目的。

CMYK: 55,27,20,0
CMYK: 30,66,70,0
CMYK: 19,77,69,0
CMYK: 96,92,48,18

推荐配色方案

CMYK: 67,40,25,0 CMYK: 30,15,10,0
CMYK: 99,100,52,28 CMYK: 30,62,67,0

CMYK: 63,59,55,4 CMYK: 70,52,55,2
CMYK: 12,18,32,0 CMYK: 21,77,70,0